12色物语

[日] 坂口 尚 著　猫见樱 译

四川美术出版社

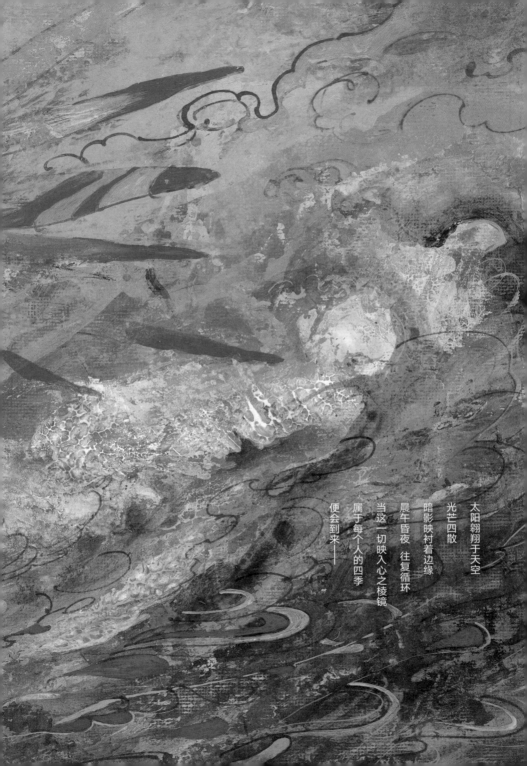

太阳翱翔于天空
光芒四散
暗影映衬着边缘
晨午昏夜　往复循环
当这一切映入心之棱镜
属于每个人的四季
便会到来——

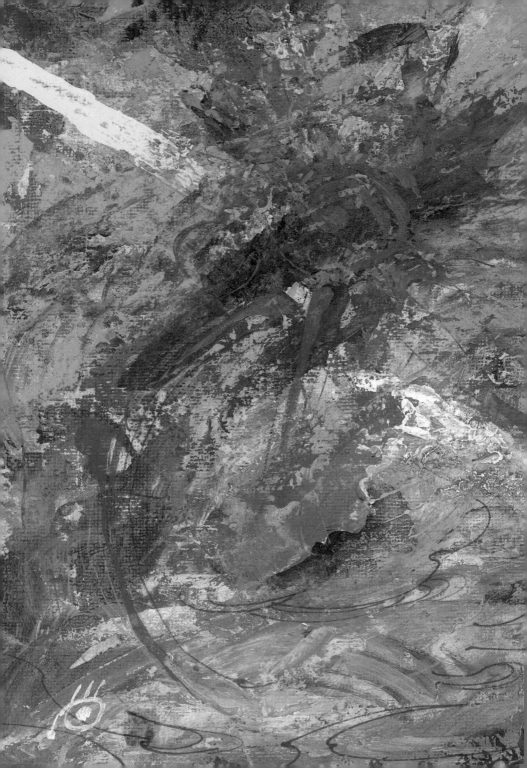

目 录

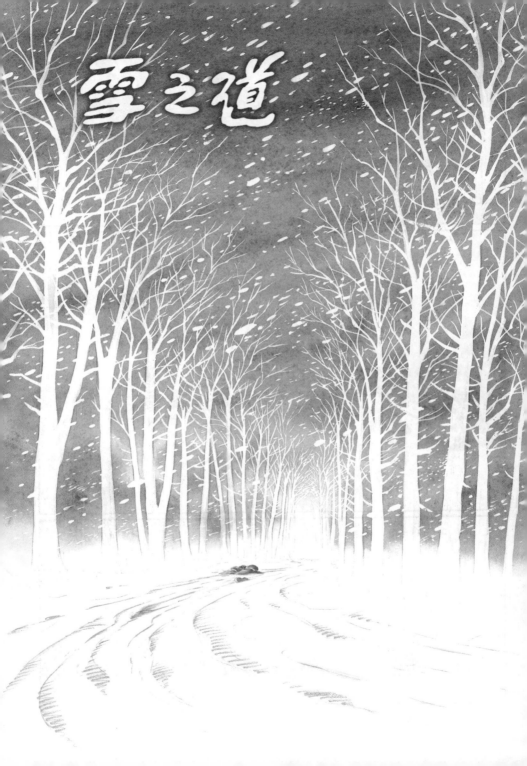

雪之道

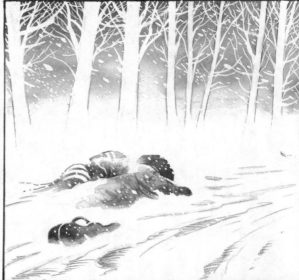
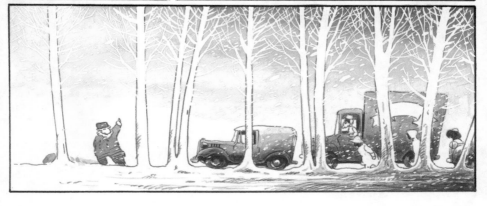

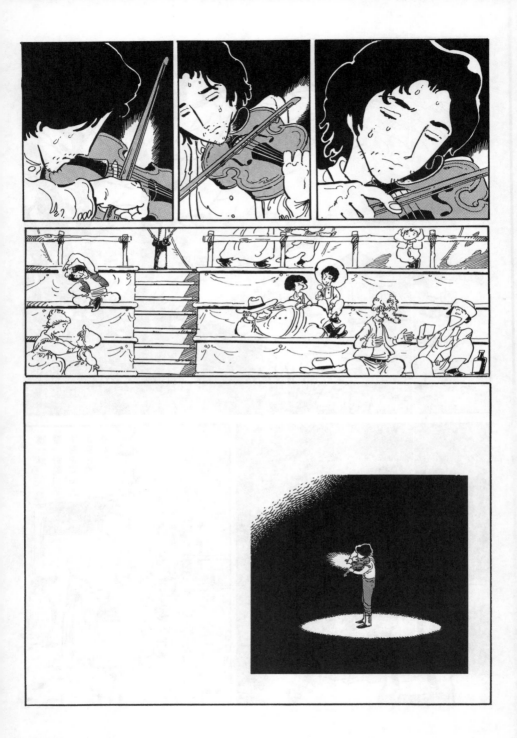

哼，自命清高的家伙……

马上就要到表演时间了，都准备好了吗？

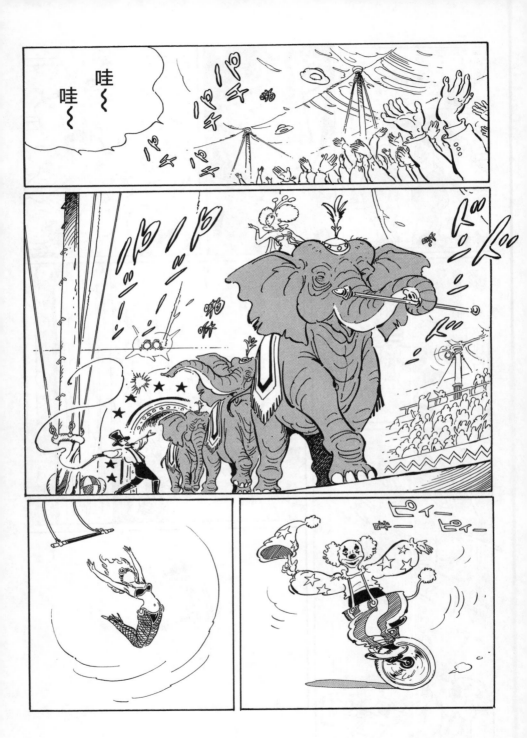

请进！

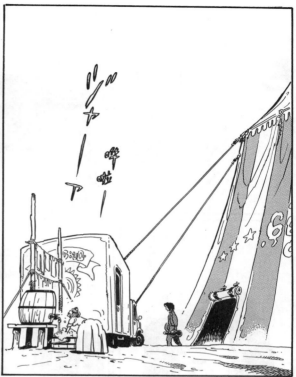

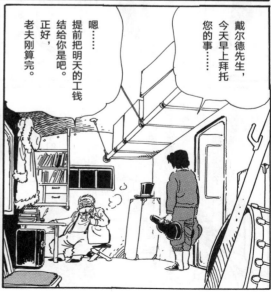

戴尔德先生，今天早上拜托您的事……

嗯……提前把明天的工钱结给你是吧。正好，老夫刚算完。

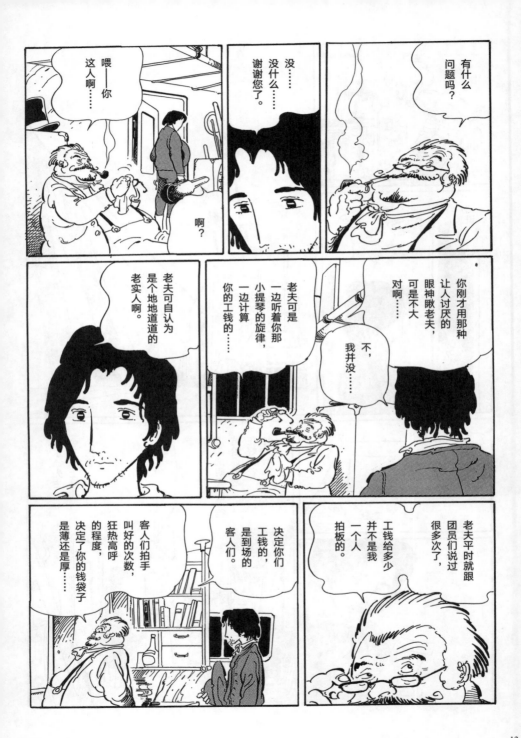

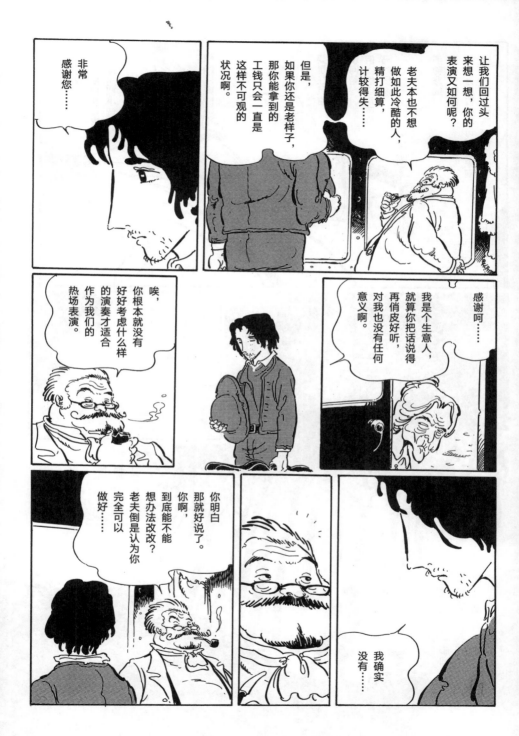

让我们回过头来想一想，你的表演又如何呢？

老夫本也不想做如此冷酷的人，计较得失……

但是，如果你还是老样子，那你能拿到的工钱只会一直是这样不可观的状况啊。

非常感谢您……

唉，你根本就没有好好考虑什么样的演奏才适合作为我们的热场表演。

感谢呵……我是个生意人，就算你把话说得再俏皮好听，对我也没有任何意义啊。

你明白那就好说了。你啊，到底能不能想办法改改？老夫倒是认为你完全可以做好……

我确实没有……

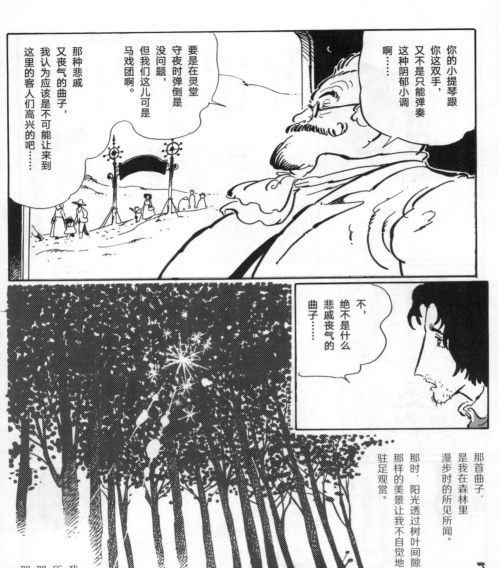

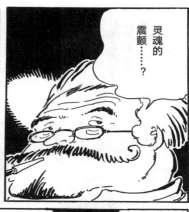

灵魂的
震颤……？

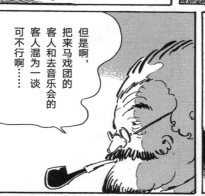

但是啊，
把来马戏团的
客人和去音乐会的
客人混为一谈
可不行啊……

老夫啊，
从没想过将自己
所做之事称为艺术，
对音乐也谈不上
有什么理解。

唉，
你这家伙
啊……

那得是够得上你
说的那种水准的
音乐才行呀！！

音乐
不应该只是在
盛装出席的音乐会
上才能听到的东西，
而应该在更近的
生活中……

不，
我认为他们
并没有区别！！

15

16

嘴里说着
什么感动，
什么灵魂，
其实你只是把这些
神谕般的漂亮话
挂在嘴上，
白日做梦的懒鬼
罢了。

不，
根本就是
个骗子！

什么
!!

团长!!
不好了，
秋千表演的那个
多戈掉下来了!!

啊啊，
完全不懂得
知恩图报的
讨人厌的家伙
!!

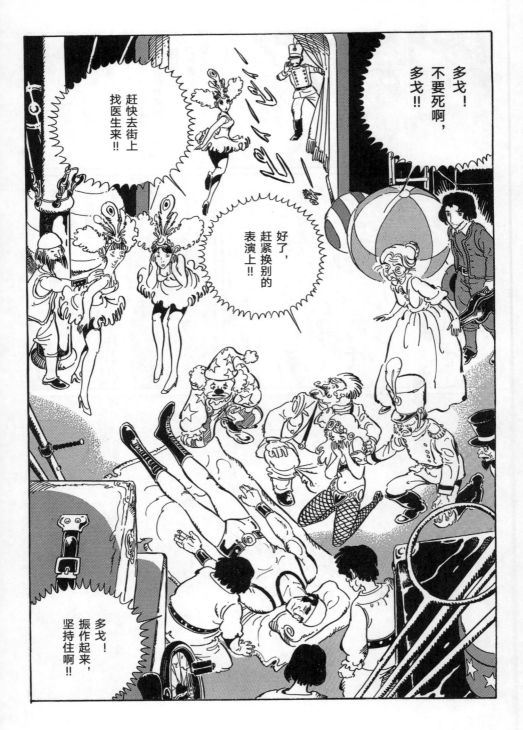

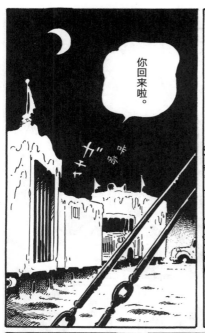

你回来啦。

咔嗒

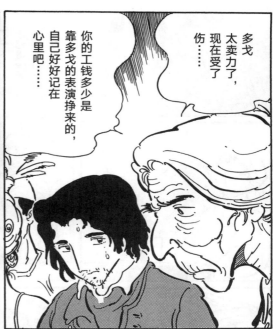

多戈太卖力了，现在受了伤……

你的工钱多少是靠多戈的表演挣来的，自己好好记在心里吧……

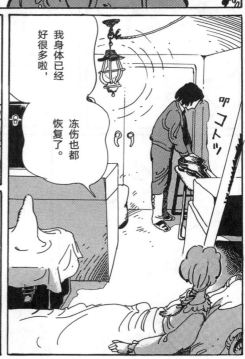

我身体已经好很多啦，冻伤也都恢复了。

叩 コトッ

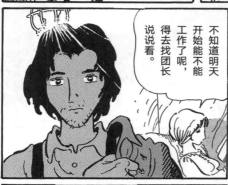

不知道明天开始能不能工作了呢，得去找团长说说看。

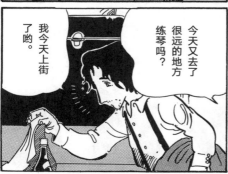

今天又去了很远的地方练琴吗？

我今天上街了哟。

19

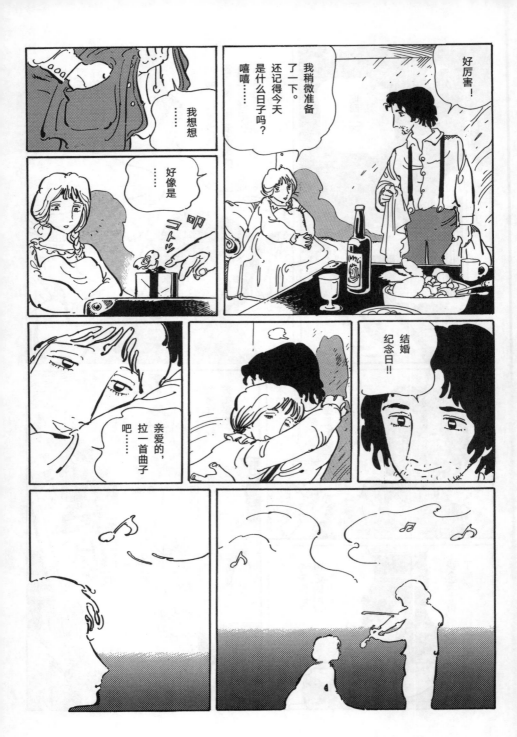

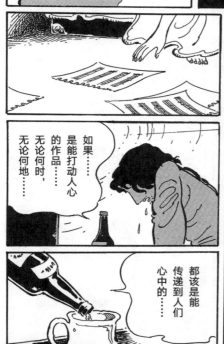
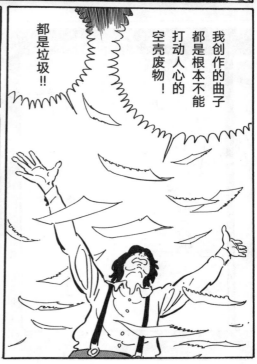

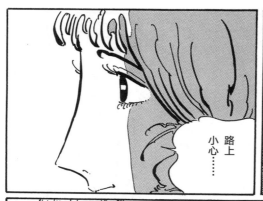

路上
小心——

早上好——

这样啊，
已经能工作了啊，
太好了，
太好了。

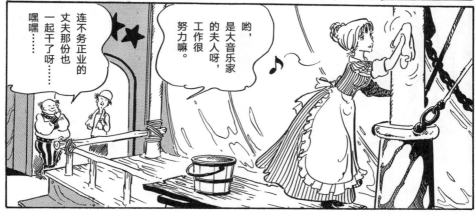

连不务正业的
丈夫那份也
一起干了呀……
嘿嘿……

哟，
是大音乐家
的夫人呀，
工作很
努力嘛。

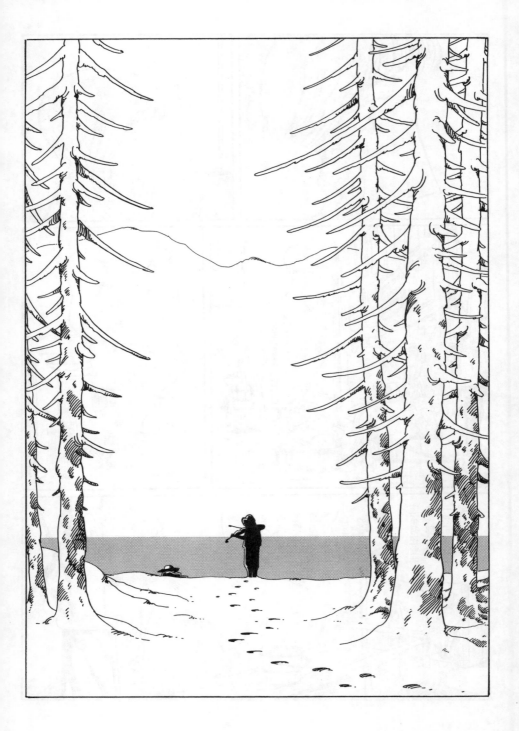

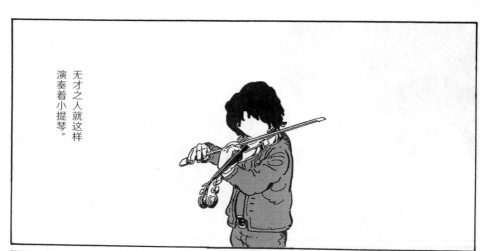

无才之人就这样
演奏着小提琴。

不知所为何物，
也不知将往何处。

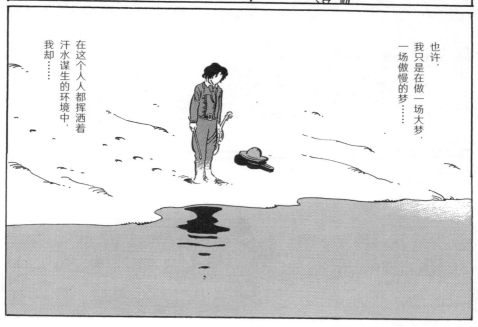

也许，
我只是在做一场大梦，
一场傲慢的梦……

在这个人人都挥洒着
汗水谋生的环境中，
我却……

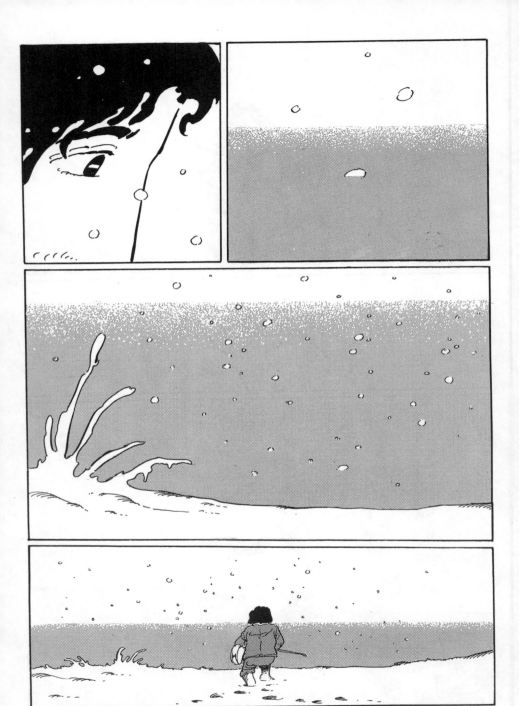

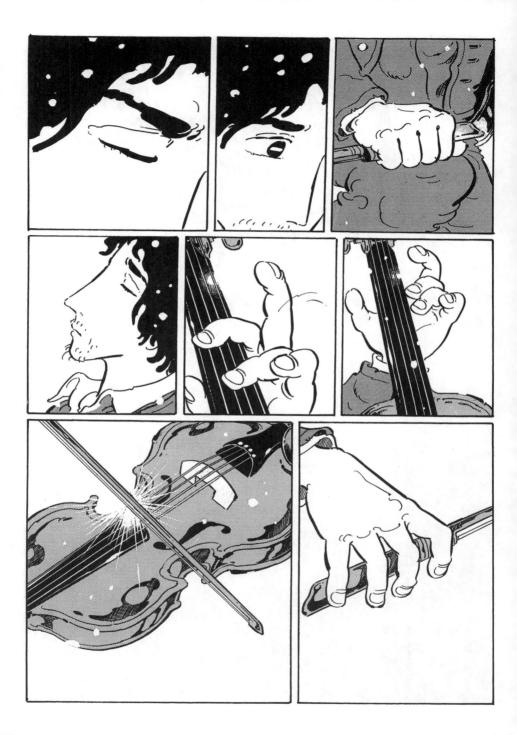

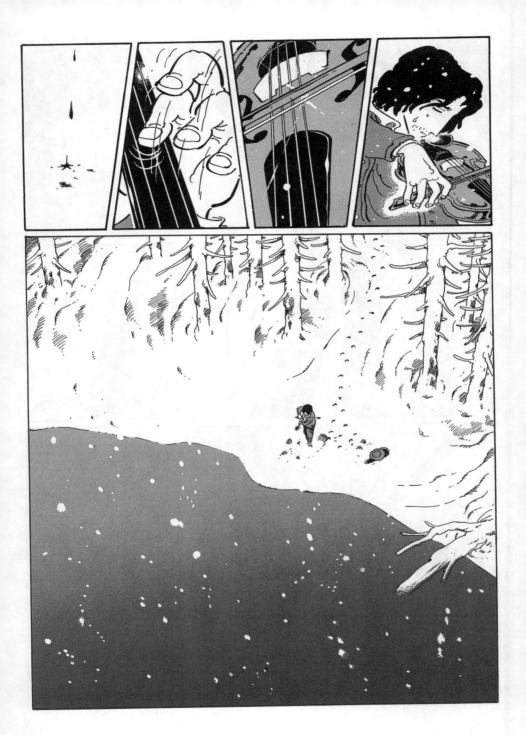

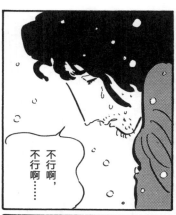

不行啊，不行啊……

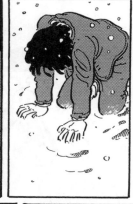

＊希腊神话中的九位缪斯之一，说誓颂歌。

音乐女神波吕许谟尼亚＊啊，请告诉我……

不管是多么细微的感动，我都想在有生之年努力去找寻，

然后……然后用我的琴弦去捕捉……

但是，对这双庸俗的手而言不过是个必定破灭的奢望吧，

这样一个连妻子……不，连自己都养不活的人，是不可原谅的吧……

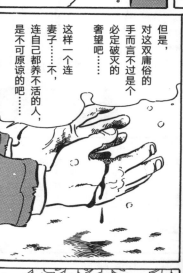

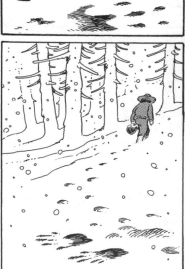

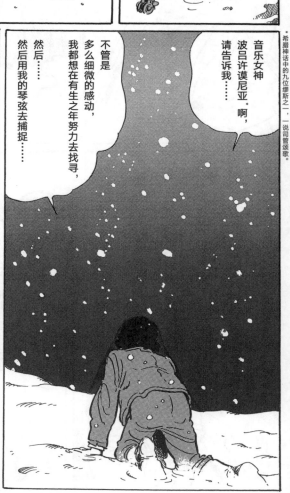

怎么样？是不是个很棒的点子！

我也希望客人们都能用心去倾听你的演奏啊！

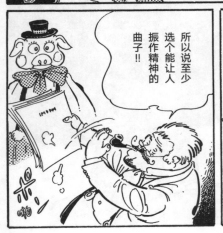

所以说至少选个能让人振作精神的曲子！！

客人们希求的是什么？！

是笑！是人生的清凉剂！

他们想要的是能驱散一切阴霾、让人心生欢愉的十足温暖啊。

30

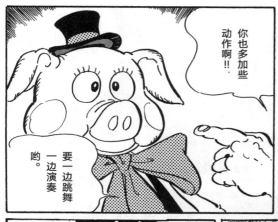

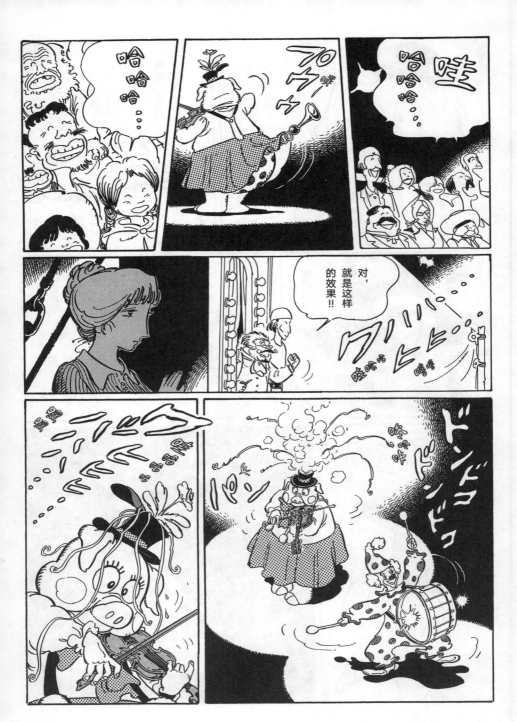

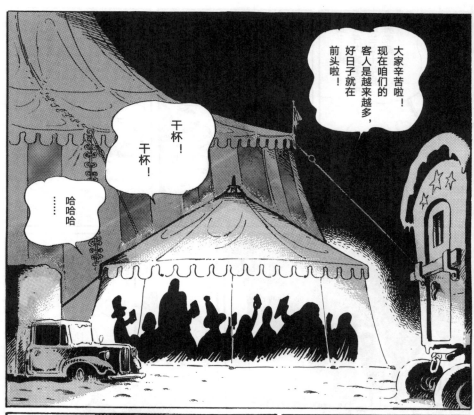

大家辛苦啦！现在咱们的客人是越来越多，好日子就在前头啦！

干杯！干杯！

哈哈哈

……

嗯，是啊是啊，非常受欢迎啊！

哎呀多戈，他已经完美补上你的缺啦，大伙儿说是不是啊？

哈哈……

我这个受伤之后一直卧病在床的人，喝这酒真是难为情啊。

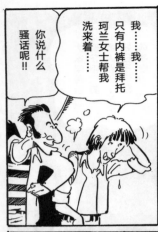

你说什么骚话呢!!

我……我只有内裤是拜托珂兰女士帮我洗来着……

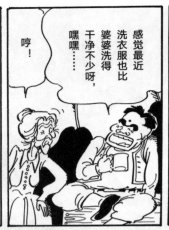

哼!

感觉最近洗衣服也比婆婆洗得干净不少呀,嘿嘿……

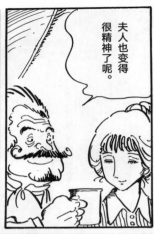

夫人也变得很精神了呢。

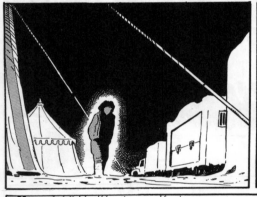

哇哈哈

哈哈

话说回来多戈,你这家伙真强啊,康复好快。

这也不一定是好事啊,要是身子差点儿倒可以好好多休息几天了啊……

34

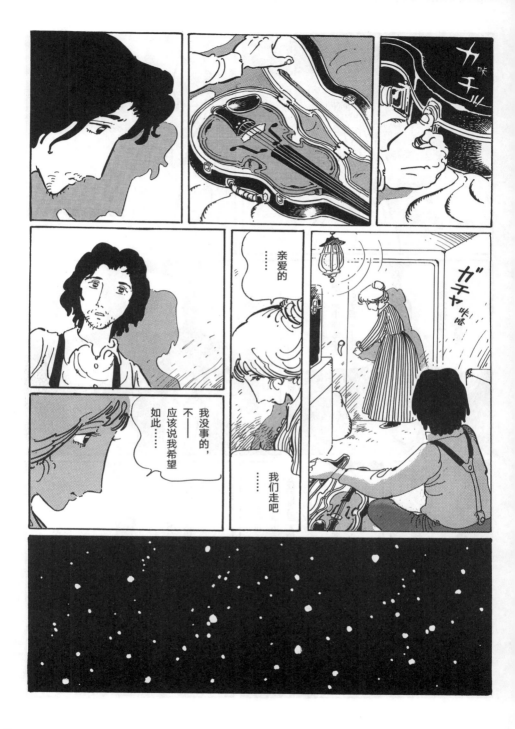

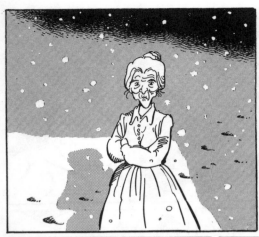

……还打算继续
当街头小提琴手
过日子吗？……

究竟为什么
要如此执着呢？

承蒙
您关照了。

是的。

……

要走了吗

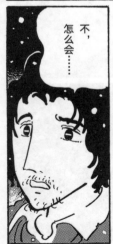

不，
怎么会……

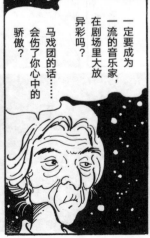

一定要成为
一流的音乐家，
在剧场里大放
异彩吗？

马戏团的话……
会伤了你心中的
骄傲？

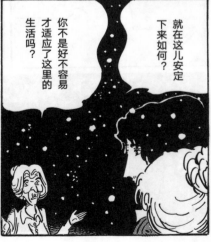

就在这儿安定
下来如何？

你不是好不容易
才适应了这里的
生活吗？

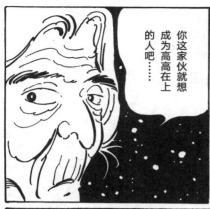

你这家伙就想成为高高在上的人吧……

我只是在这个世界里选择了这份事业……

我所说的事业，并不是大家所说的音乐家……

就像你们深爱着马戏团一样，我也深爱着我的小提琴。

所以，所以……我

总之……

想要先活下去

靠我的小提琴活下去！

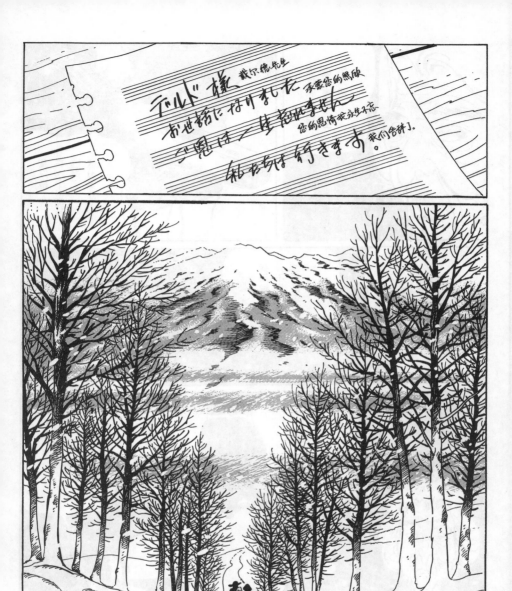

《雪之道》完

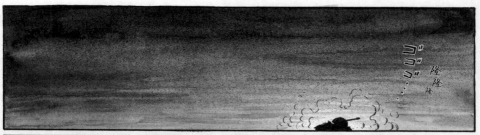

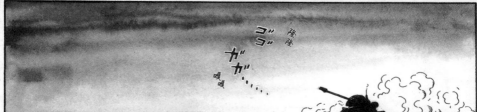

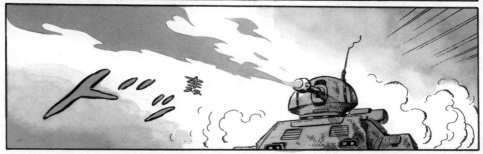

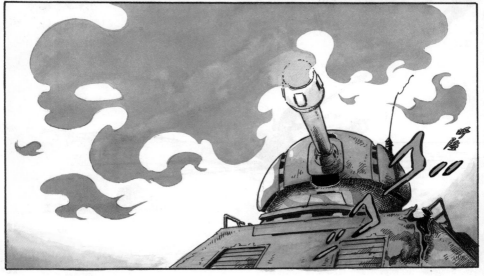

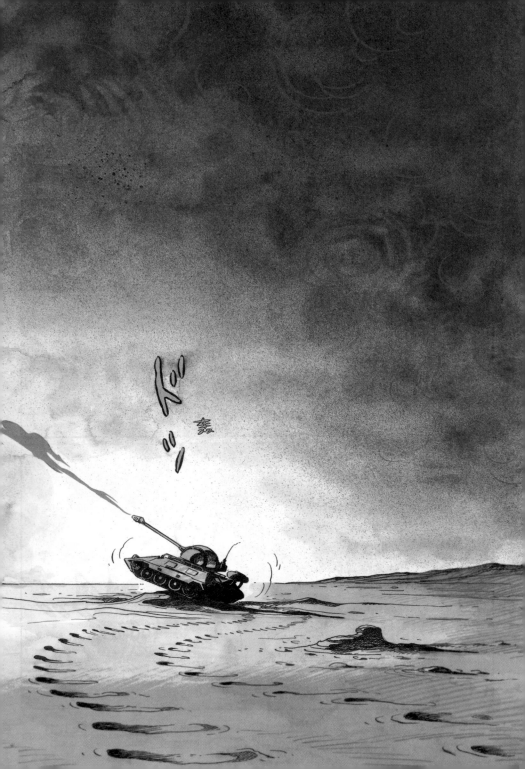

海市蜃楼

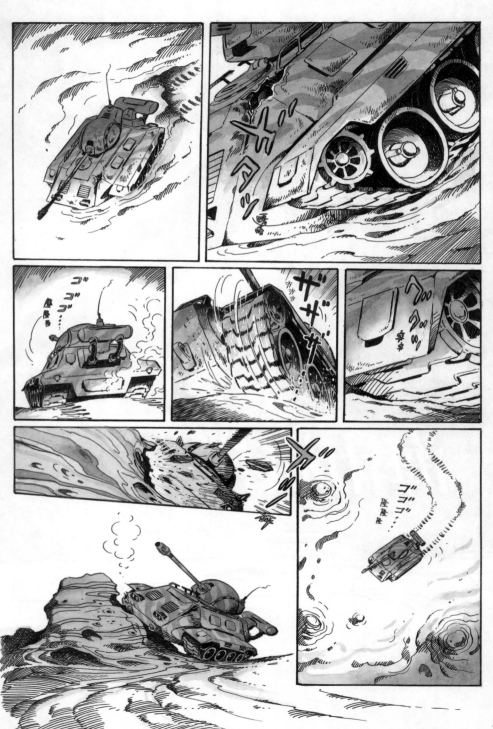

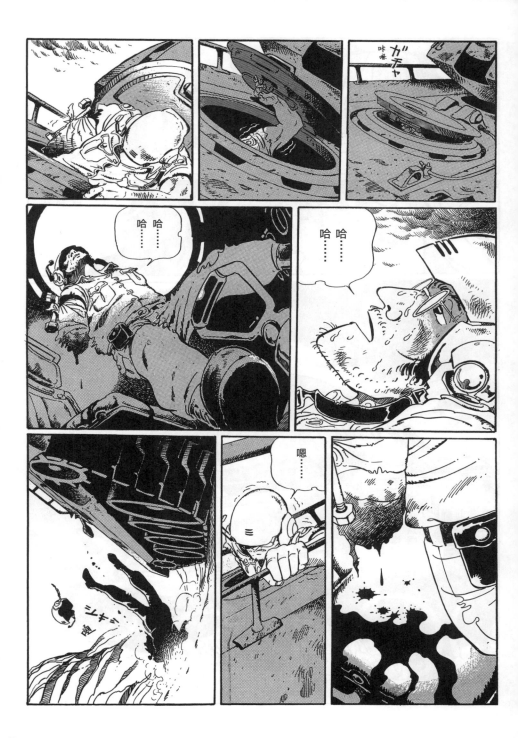

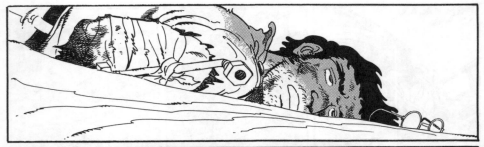

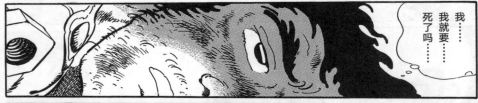

我……我就要死了吗……

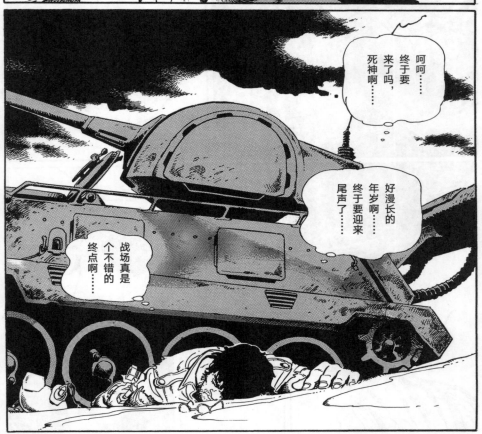

呵呵……终于要来了吗,死神啊……

好漫长的年岁啊……终于要迎来尾声了……

战场真是个不错的终点啊……

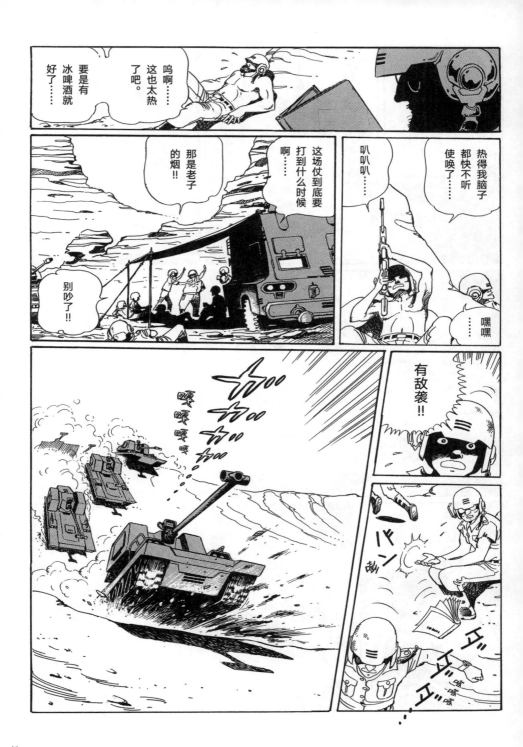

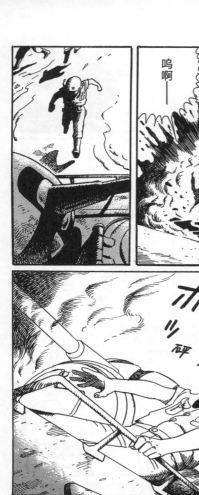
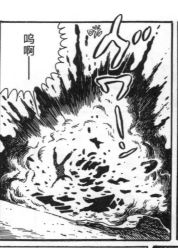

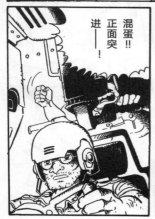

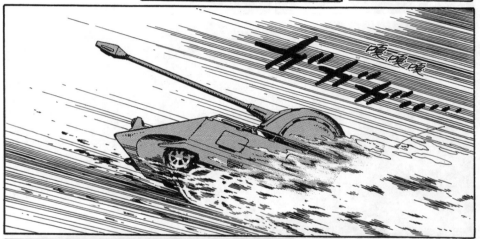

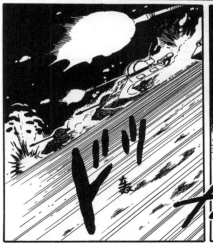

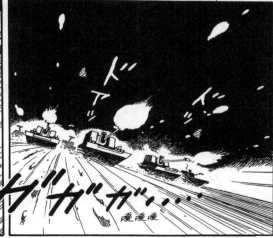

47

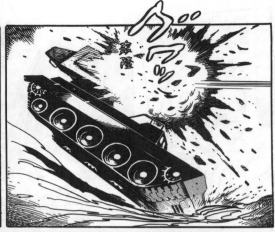

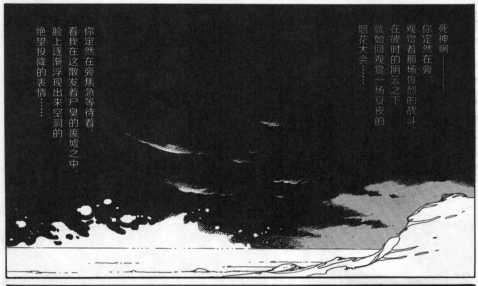

死神啊——
你定然在旁，
观赏着那场惨烈的战斗，
在彼时的阴云之下，
就如同观赏一场夏夜的
烟花大会……

你定然在旁焦急等待着，
看我在这散发着尸臭的废墟之中，
脸上逐渐浮现出来空洞的、
绝望投降的表情……

最后，将我安排在你
那令人憎恶的演出之中，
以悲剧谢幕。

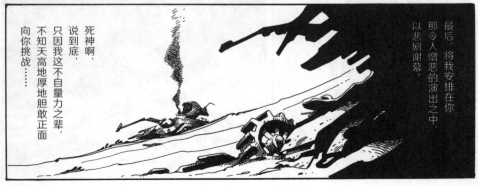

死神啊，说到底，
只因我这不自量力之辈，
不知天高地厚地胆敢正面
向你挑战……

48

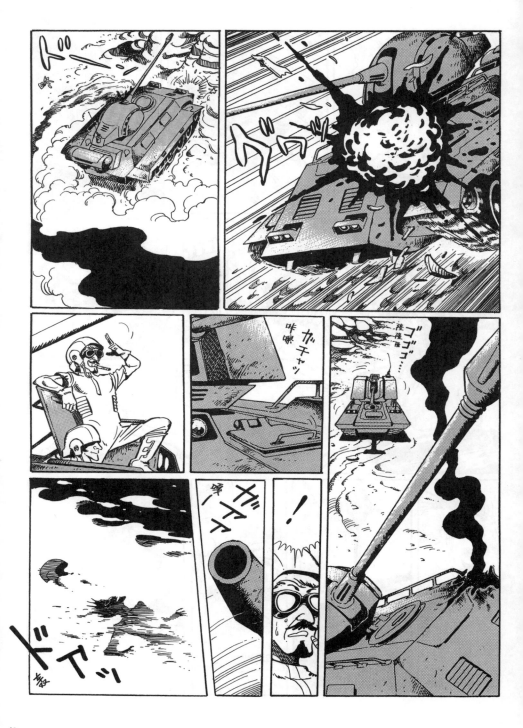

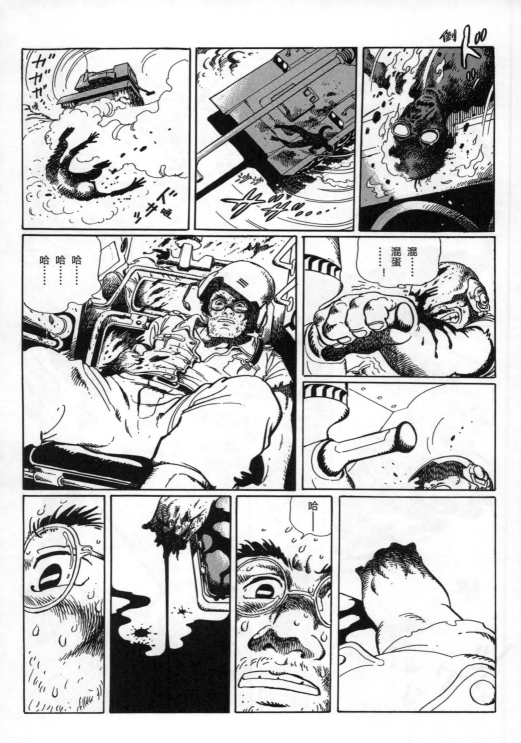

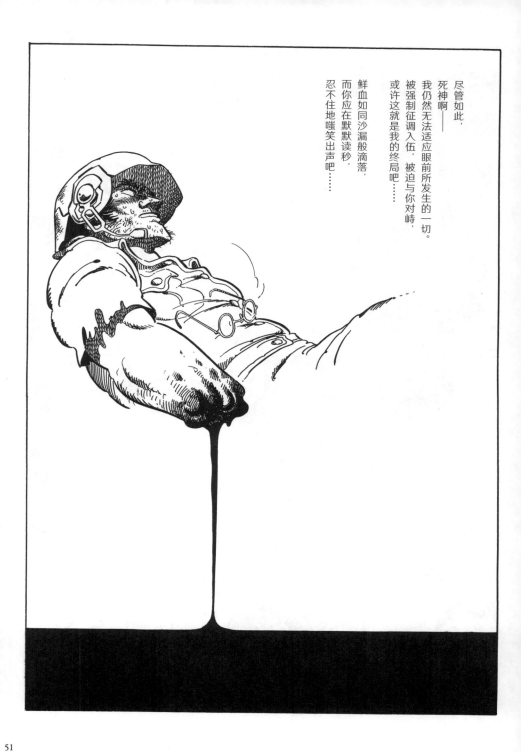

尽管如此，
死神啊——
我仍然无法适应眼前所发生的一切。
或许这就是我的终局吧……
被强制征调入伍，被迫与你对峙，
而你应在默默读秒，
鲜血如同沙漏般滴落，
忍不住地嗤笑出声吧……

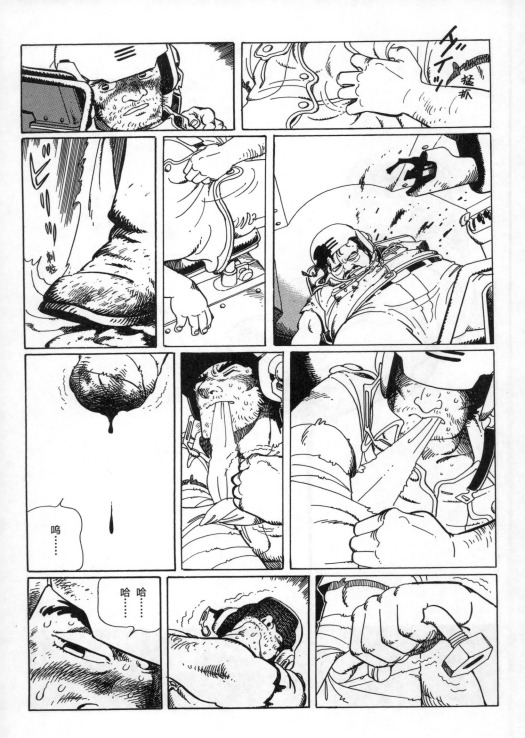

哈……

真是不错的剧本啊，让我以这样的方式死去。

这一定是你思索良久的完美终章吧……

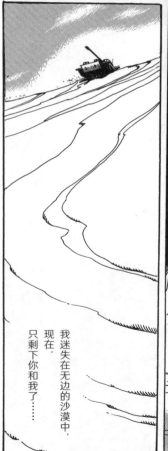

我迷失在无边的沙漠中。

现在，只剩下你和我了……

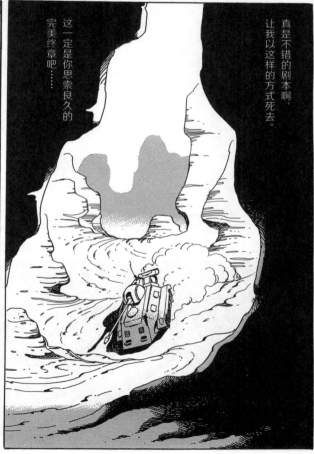

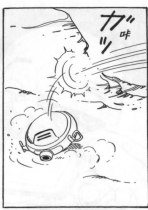

我似乎能看见，
你那咬牙狞笑着的面孔……

死神啊——
在我面前现身吧！！

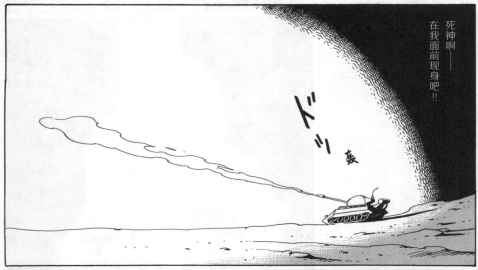

是否……
在这终章的末行写就之前，
你已在品尝胜利美酒的
滋味了呢？

但是，你错了。
这么多年过去，
急不可耐的你也
应该意识到了——

那个人，
在我心里
依然没有化作幻影……

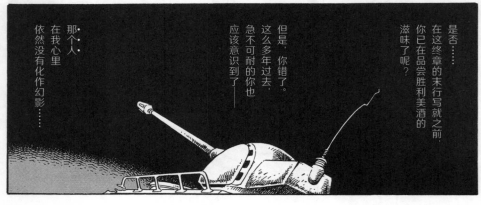

54

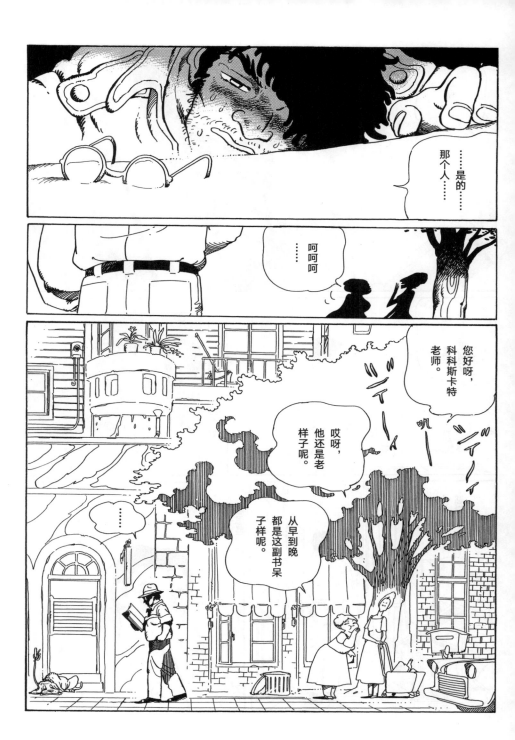

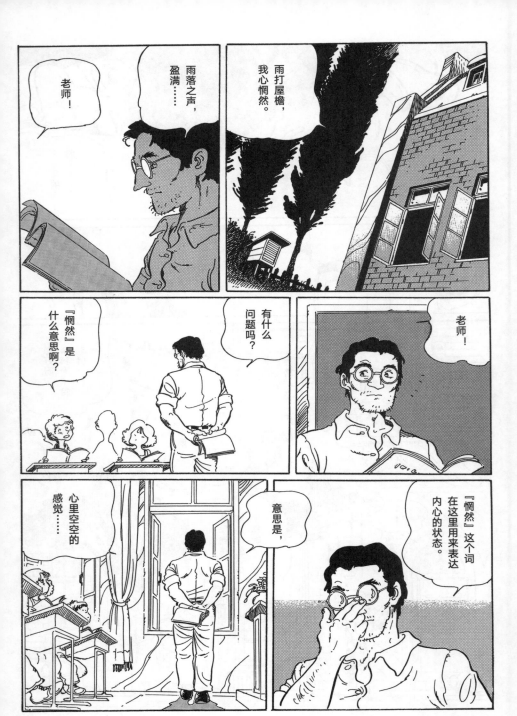

56

哪哈哈哈……

你的肚子也空空的，一直在咕咕叫！

哼。

ジィーィ
ジィーィ
叭ー

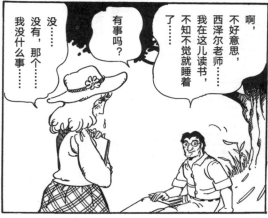

有事吗？

啊，不好意思，西泽尔老师……我在这儿读书，不知不觉就睡着了……

没……没有，那个……我没什么事……

老师！科科斯卡特老师……

嗯……？

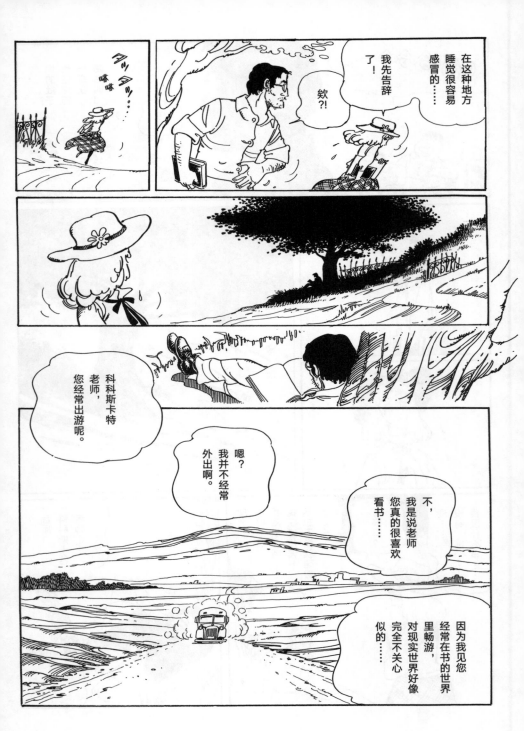

58

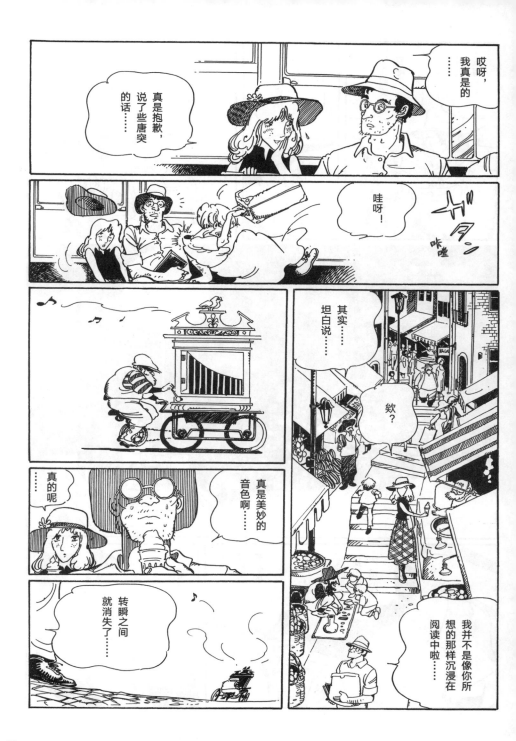

59

哼！
你在取笑
我吧！

啊，
没有……

不愧是音乐
老师啊。

不过，
我记下来了

哦……

用耳朵
记下来的，
因为确实是
很美的音色。

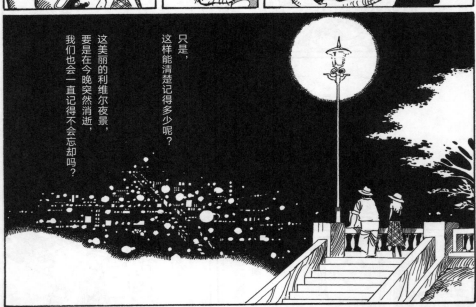

只是，
这样能清楚记得多少呢？

这美丽的利维尔夜景，
要是在今晚突然消逝，
我们也会一直记得不会忘却吗？

对了，
我请你喝啤酒
消消暑吧，
我知道一家
不错的店！

呀——
我都说了些什么
奇怪的话……

ポカン 呆然

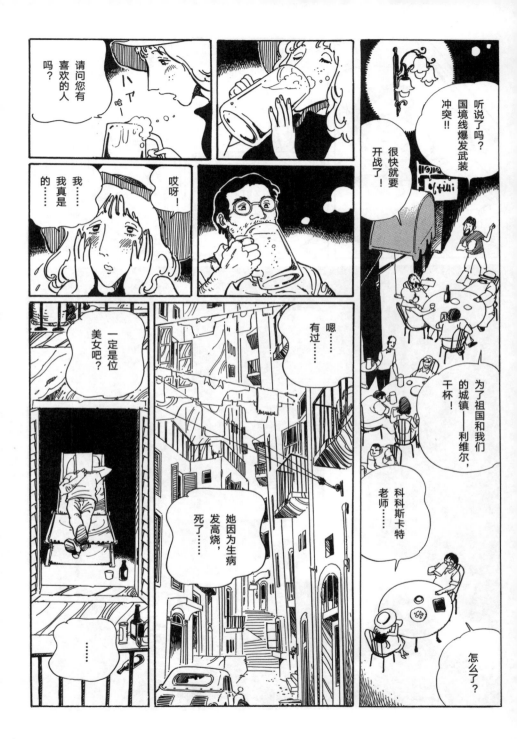

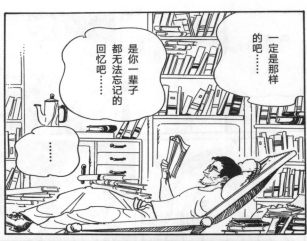

一定是那样的吧……

是你一辈子都无法忘记的回忆吧……

……

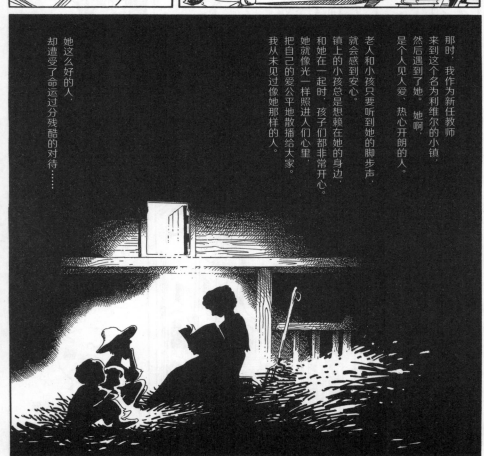

那时，我作为新任教师来到这个名为利维尔的小镇，然后遇到了她。她啊，是个人见人爱、热心开朗的人。

老人和小孩只要听到她的脚步声，就会感到安心。镇上的小孩总是想赖在她的身边，和她在一起时，孩子们都非常开心。

她就像阳光一样照进人们心里，把自己的爱公平地散播给大家。我从未见过像她那样的人。

她这么好的人，却遭受了命运过分残酷的对待……

她患上原因不明的热病，
在不到一个月的时间里，
受尽了病痛折磨……
而我……
却束手无策……

美丽清澈的双眼也
日渐浑浊。

她原本雪白的肌肤
逐渐溃烂……

究竟是为何，
会遭受如此残酷而不公的命运?!

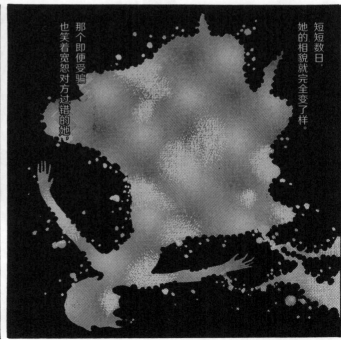

短短数日，
她的相貌就完全变了样。

那个即便受骗，
也笑着宽恕对方过错的她。

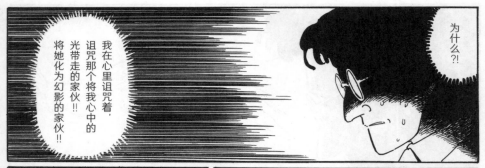

为什么?!

我在心里诅咒着·
诅咒那个将我心中的
光带走的家伙!!
将她化为幻影的家伙!!

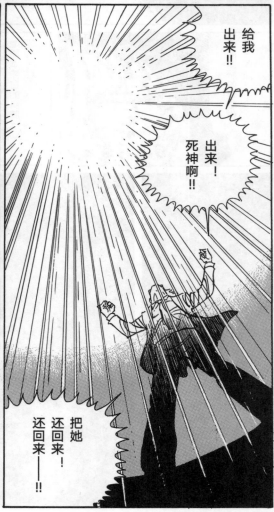

给我
出来
!!

出来!
死神啊!!

把她
还回来!
还回来——!!

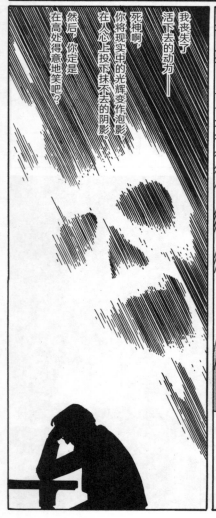

我丧失了
活下去的动力——

死神啊
你将现实中的光辉变作泡影,
在人心上投下抹不去的阴影。

然后,你定是
在高处得意地笑吧?

但别得意！
就算只是幻影我也当它是真实，
我已下定决心，活下去！
死神啊，
休想将她从我心里抹去！
不管过去多少年，
只要我还活着！

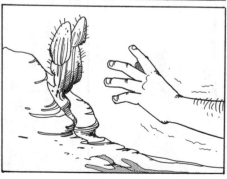

ズズッ

哈……

哈
哈……

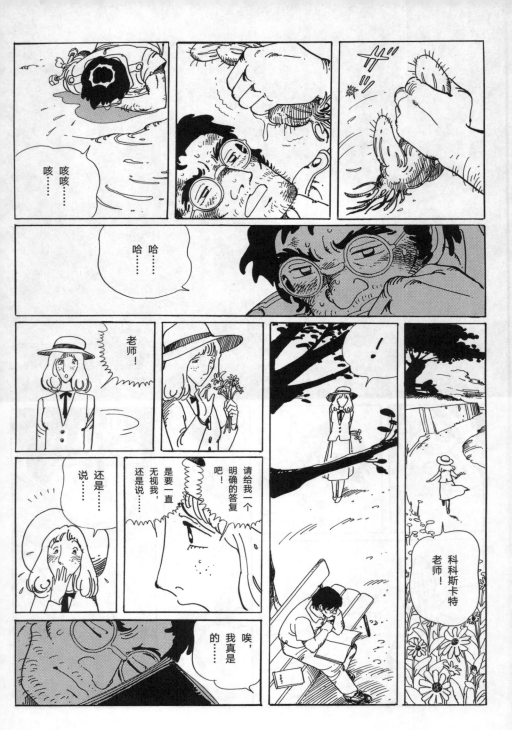

科科斯卡特
老师,

不知您调职之后,
一切还好吗?

已经过去一年了呢,
我……已经结婚了,
等到秋天宝宝就
要出生了。

老师……您现在还是
在某个地方出游吗?
真是愚蠢的问题啊……
老师您……
为了能和那个人相见,
一直都在出游吧……
追逐着心中的幻影……

哈 哈
……

67

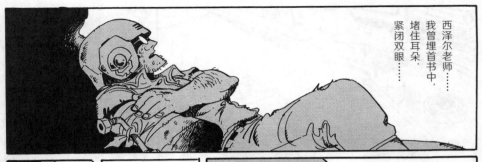

西泽尔老师……
我曾埋首书中，
堵住耳朵，
紧闭双眼……

ガガガ……
隆隆隆

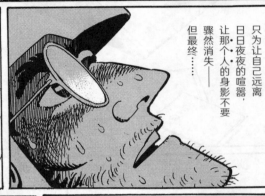

只为让自己远离
日日夜夜的喧嚣，
让那个人的身影不要
骤然消失——
但最终……

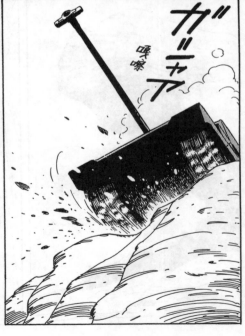

ガシャア
嘎喳

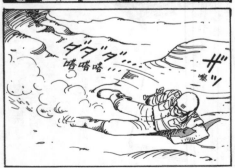

ダダダ
嗒嗒嗒
ザッ
嚓

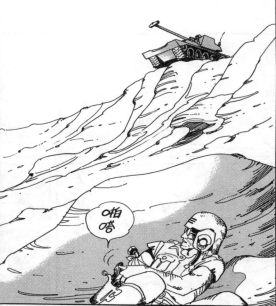

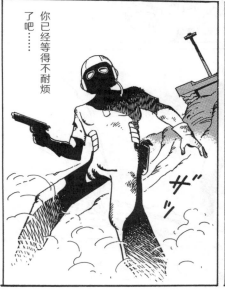
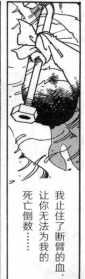
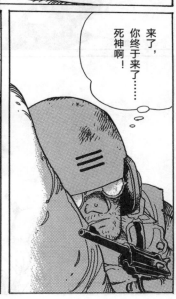

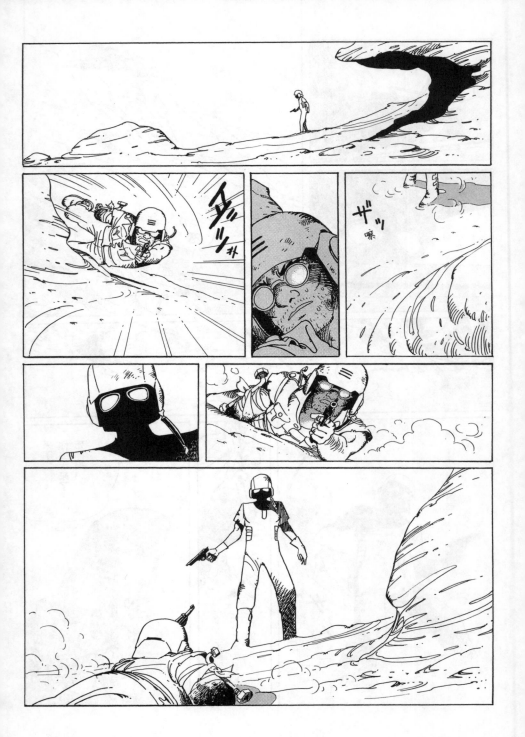

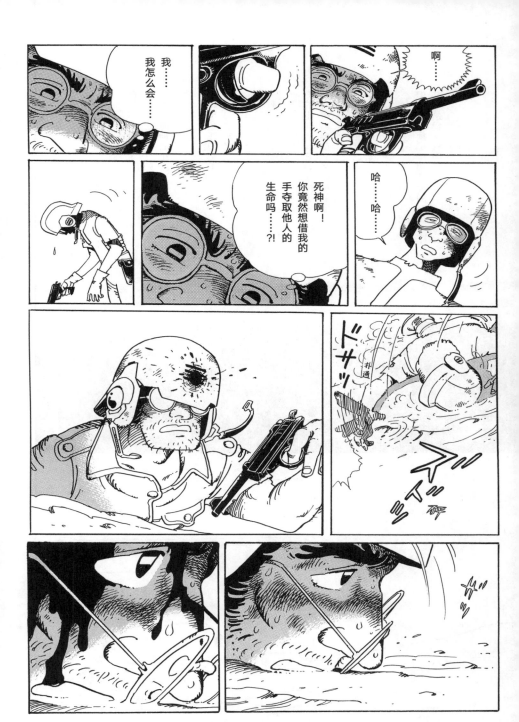

西泽尔老师……

我将一切都视作幻影，

视作与死神的正面决斗，

这就是我在幻影中

活下去的方式。

但是，

西泽尔老师，

你的出现就让我开始动摇了……

我几乎就要放弃和死神的缠斗，

几乎就要将自己

拉回现实生活之中，

去触碰你的温暖……

但，我必须坚持和死神的对抗——

并不是我意气用事。

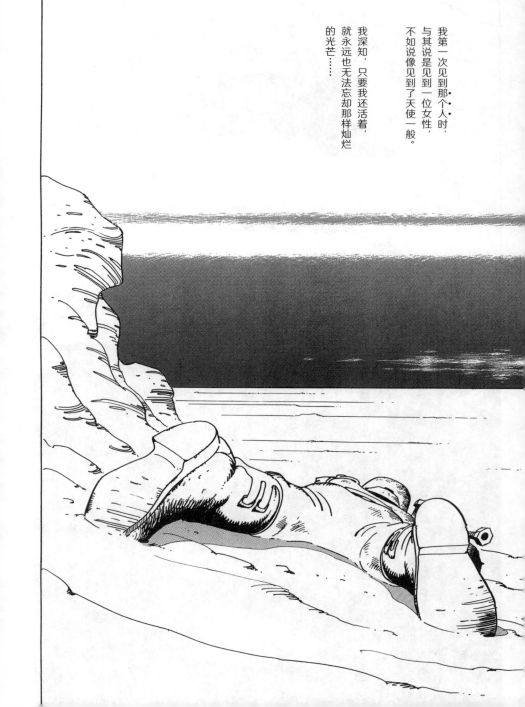

我第一次见到那个人时·····
不如说像见到了天使一般。
与其说是见到一位女性，

我深知，只要我还活着，
就永远也无法忘却那样灿烂
的光芒······

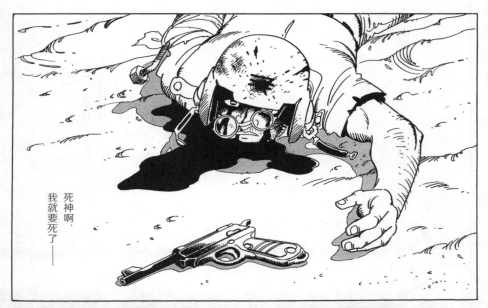

死神啊，
我就要死了——

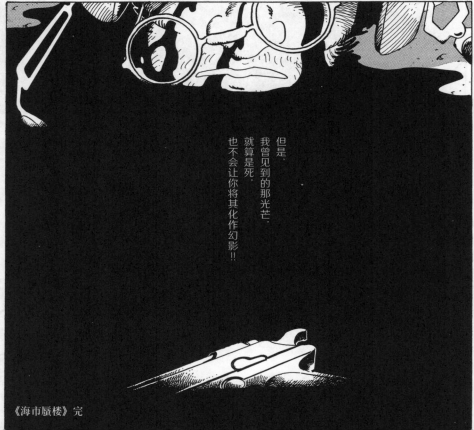

但是，
我曾见到的那光芒，
就算是死，
也不会让你将其化作幻影！！

《海市蜃楼》完

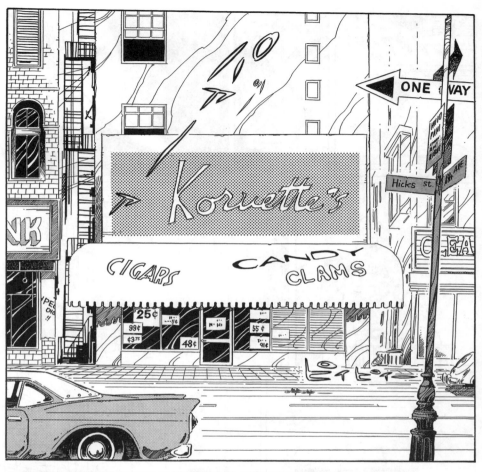

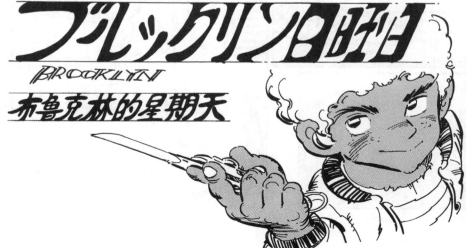

ブルックリンの晴れた日

BROOKLYN

布鲁克林的星期天

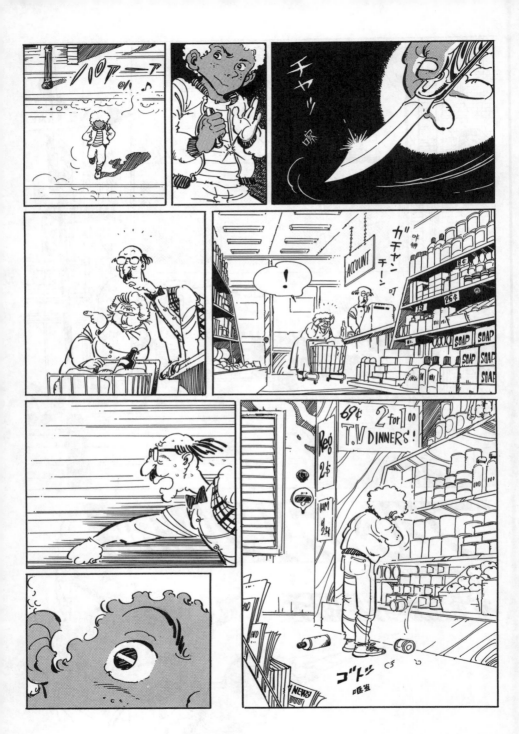

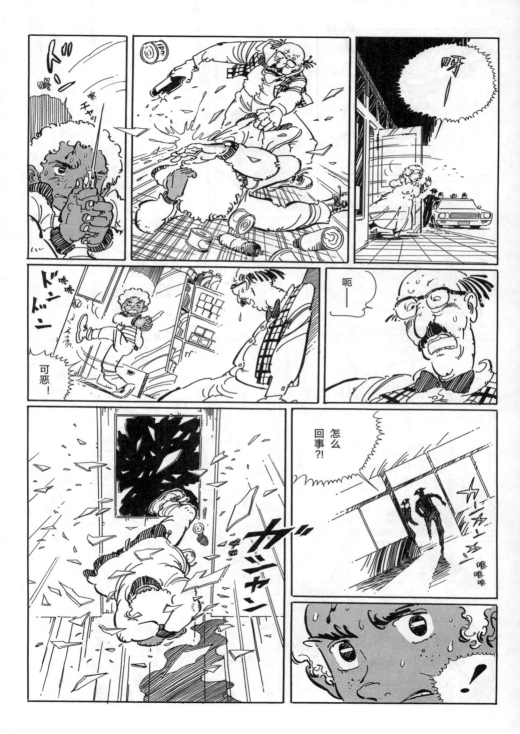

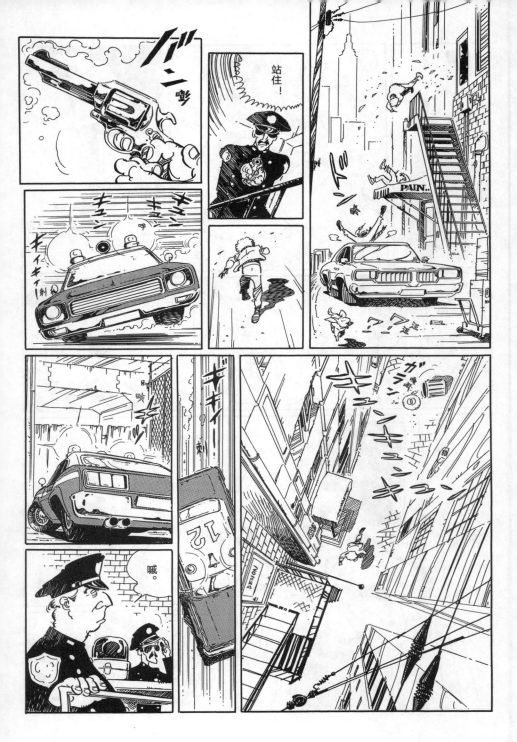

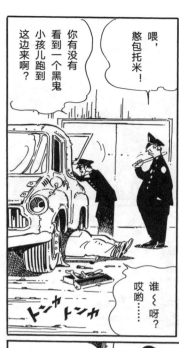

喂，憨包托米！

你有没有看到一个黑鬼小孩儿跑到这边来啊？

谁～呀？

哎哟……

ドンカ トンカ

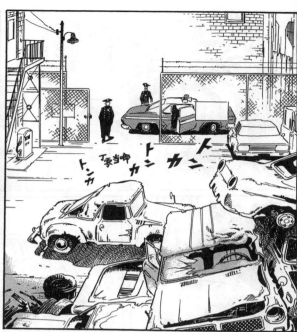

トンカ 丁当叩 カン カン トン

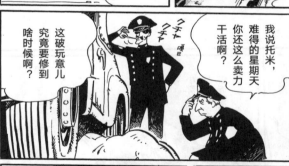

这破玩意儿究竟要修到啥时候啊？

クチャ クチャ

我说托米，难得的星期天你还这么卖力干活啊？

那小鬼跑得真是太快了。

12号车！12号车！听到请回答！

有呼叫啊。

我没那么受欢迎的啦……

ドンカ トンカ

等修好了，要约漂亮小妞去兜风吗？嘿嘿嘿……

クチャ クチャ

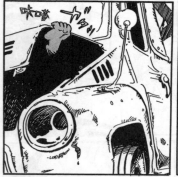

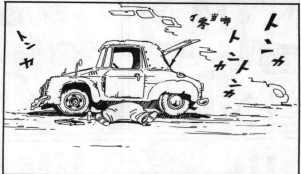

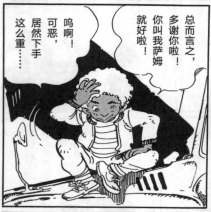

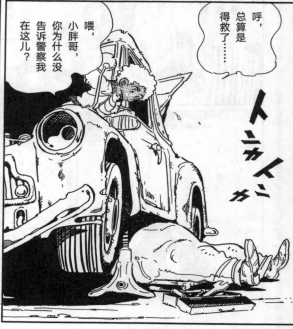

82

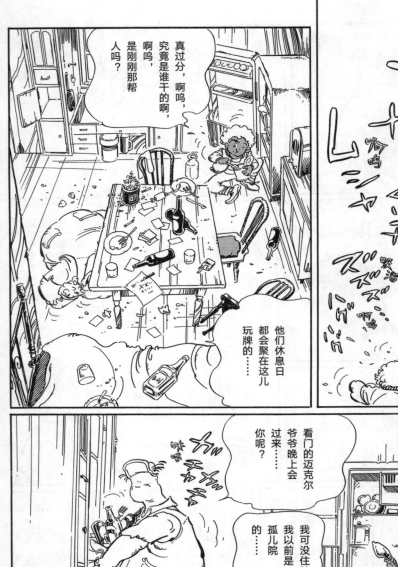

真过分，啊呜，究竟是谁干的啊，人吗？

啊呜，是刚刚那帮

他们休息日都会聚在这儿玩牌的……

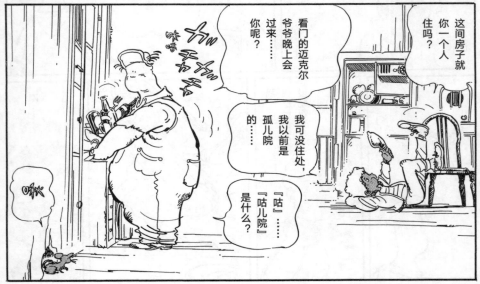

这间房子就你一个人住吗？

看门的迈克尔爷爷晚上会过来……你呢？

我可没住处，我以前是孤儿院的……

「咕」……「咕儿院」是什么？

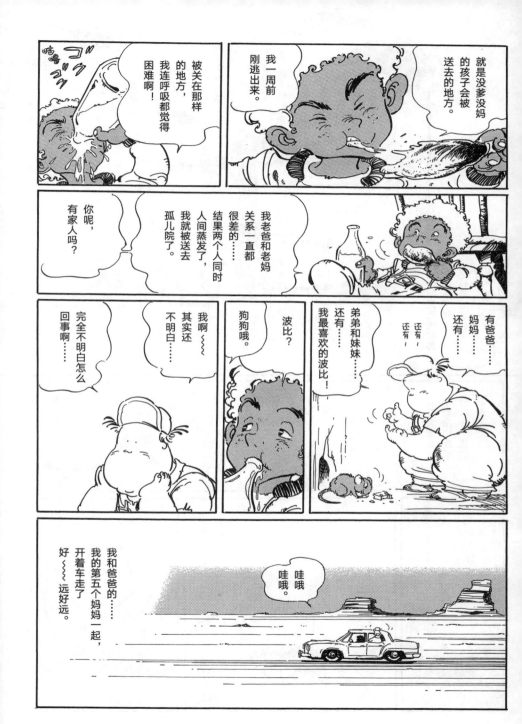

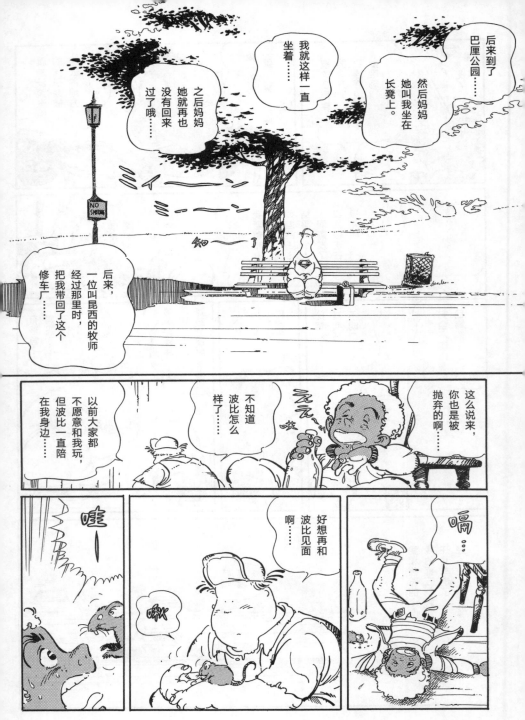

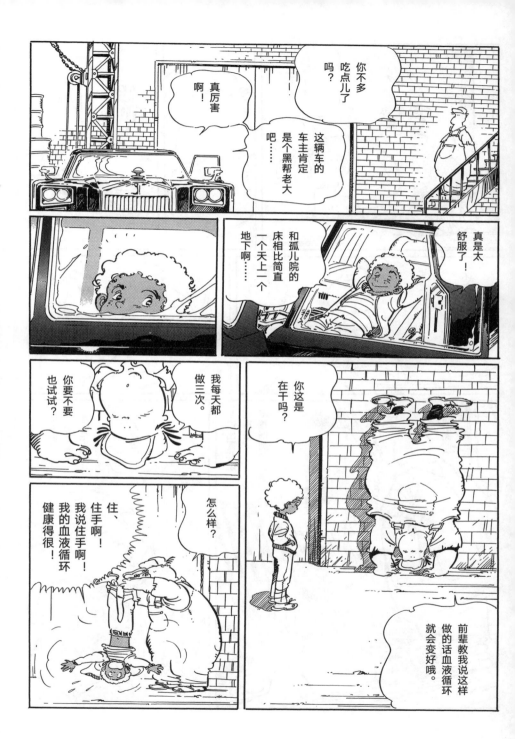

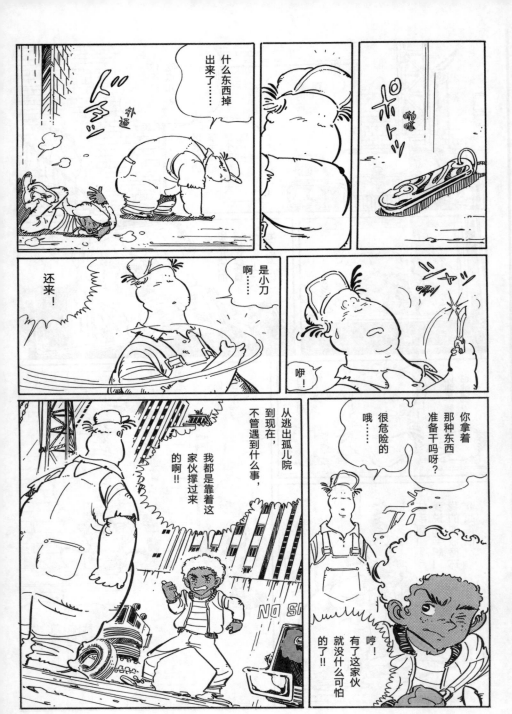

玛利亚……？

就算没有这种东西，玛利亚大人也是会保佑你的哦。

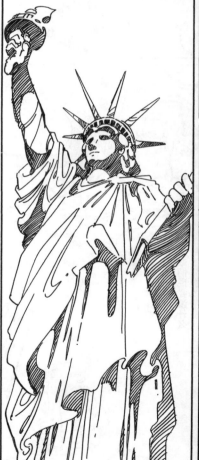

你看那儿。

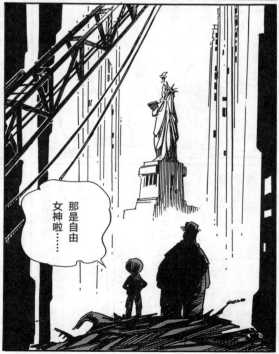

那是自由女神啦……

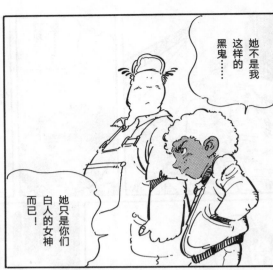

她不是我这样的黑鬼……

她只是你们白人的女神而已！

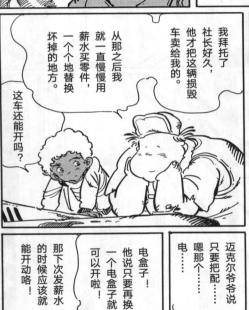

我拜托了社长好久，他才把这辆损毁车卖给我的。

从那之后我就一直慢慢用薪水买零件，一个个地替换坏掉的地方。

这车还能开吗？

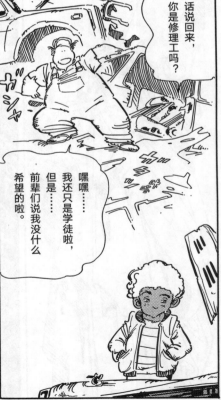

话说回来，你是修理工吗？

嘿嘿……我还只是学徒啦，但是……前辈们说我没什么希望的啦。

迈克尔爷爷说只要把配那个电盒子就可以开啦！

嗯那个……电

电盒子！他说只要再换一个电盒子就可以开啦！

那下次发薪水的时候应该就能开动咯！

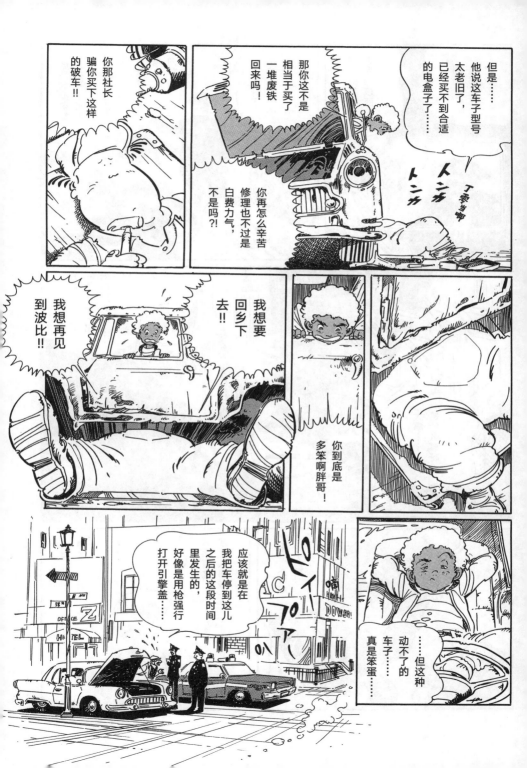

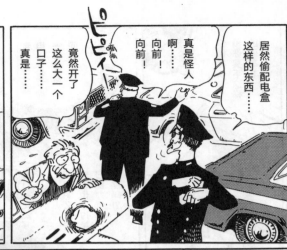

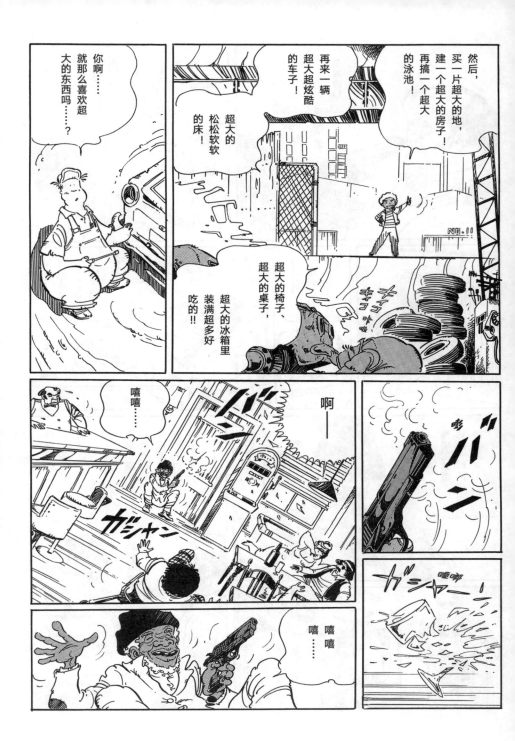

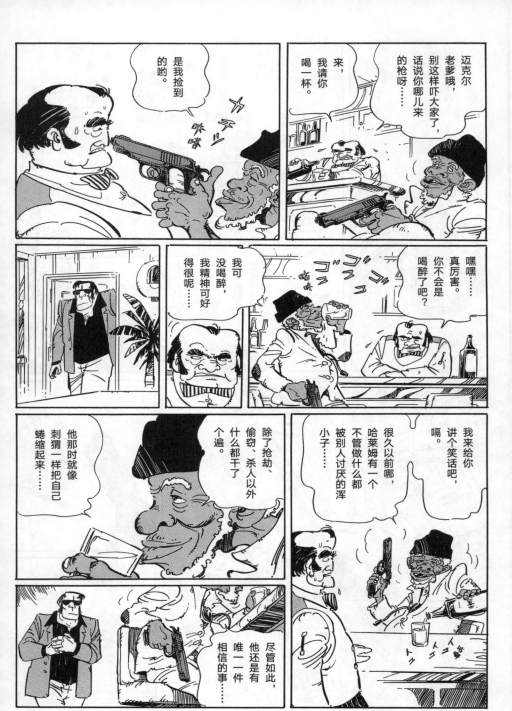

94

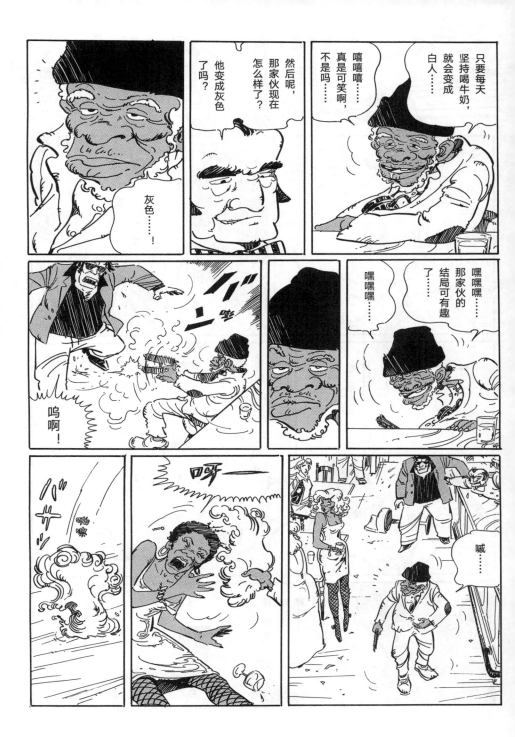

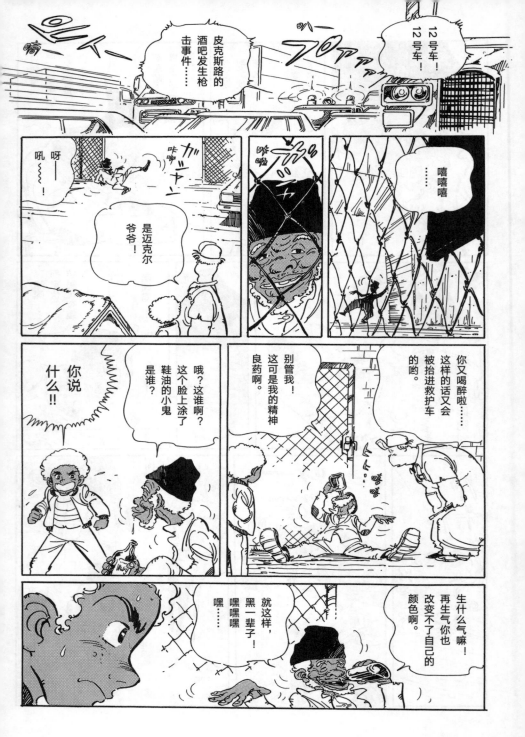

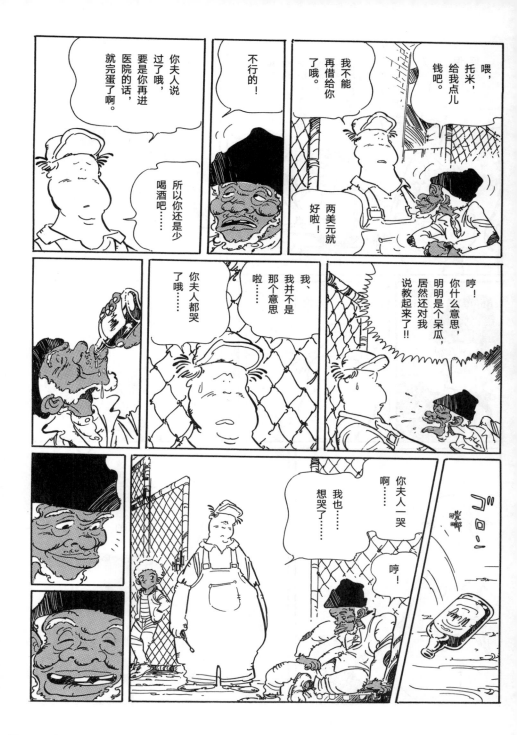

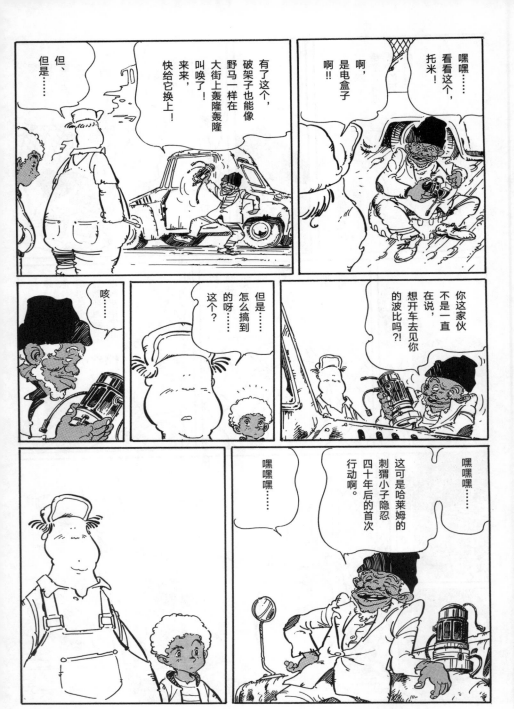

98

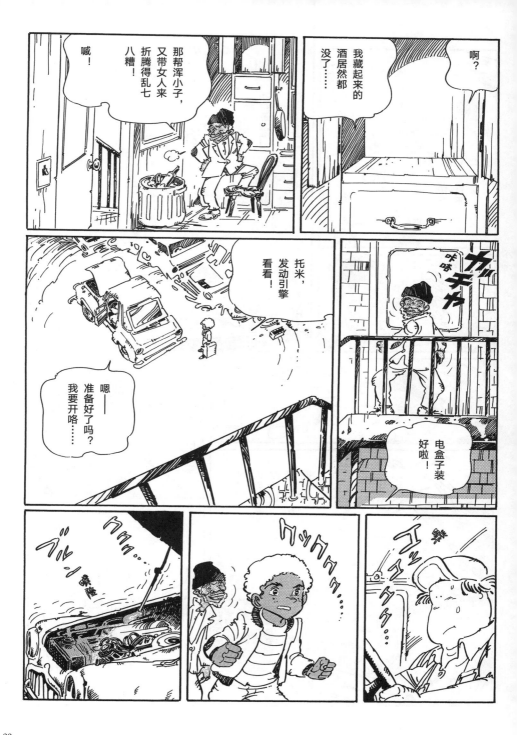

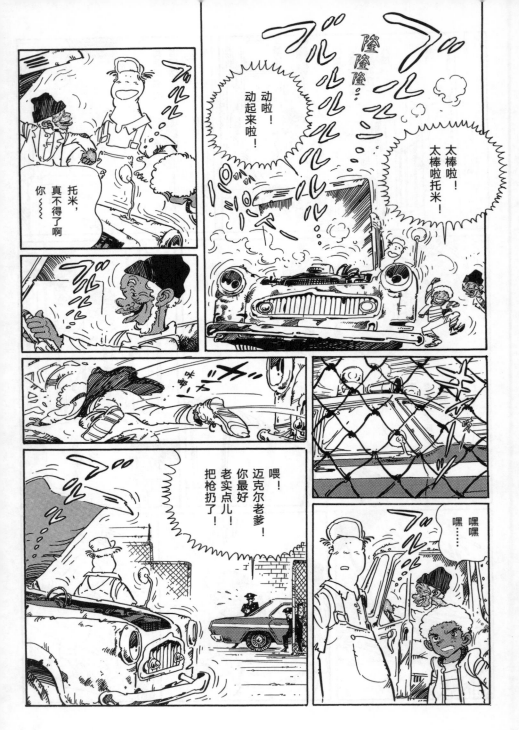

100

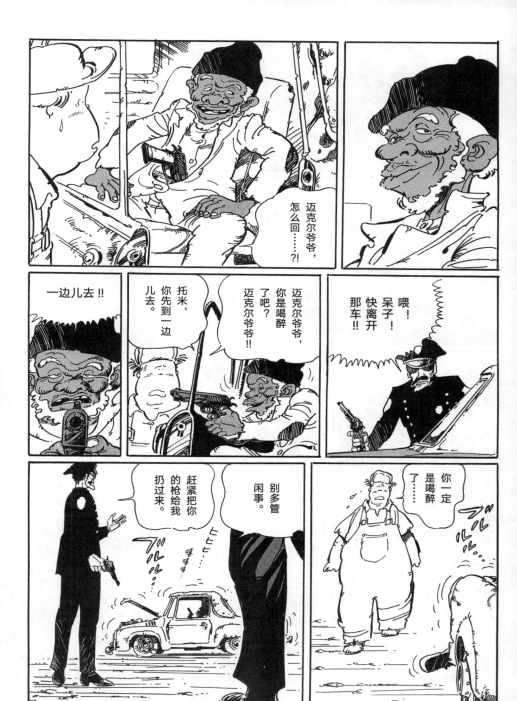

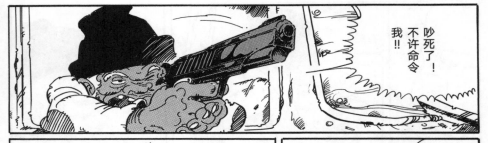

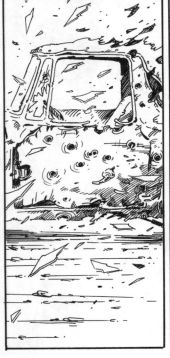

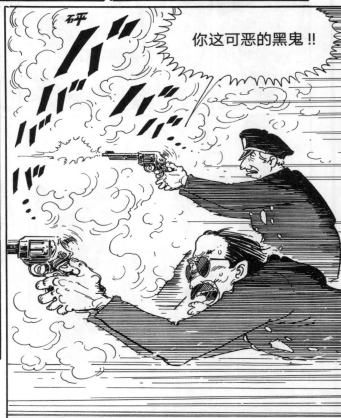

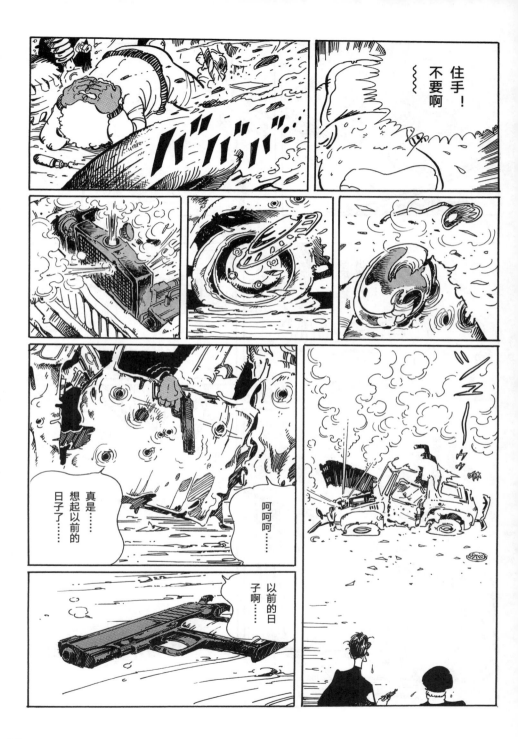

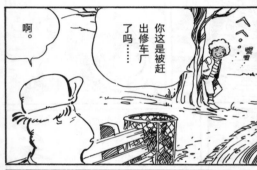

你这是被赶出修车厂了吗……

啊。

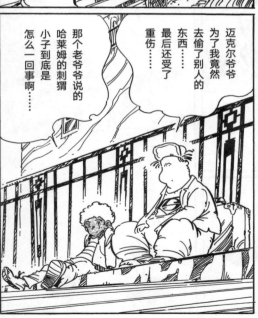

迈克尔爷爷为了我竟然去偷了别人的东西……最后还受了重伤……

那个老爷爷说的哈莱姆的刺猬小子到底是怎么一回事啊……

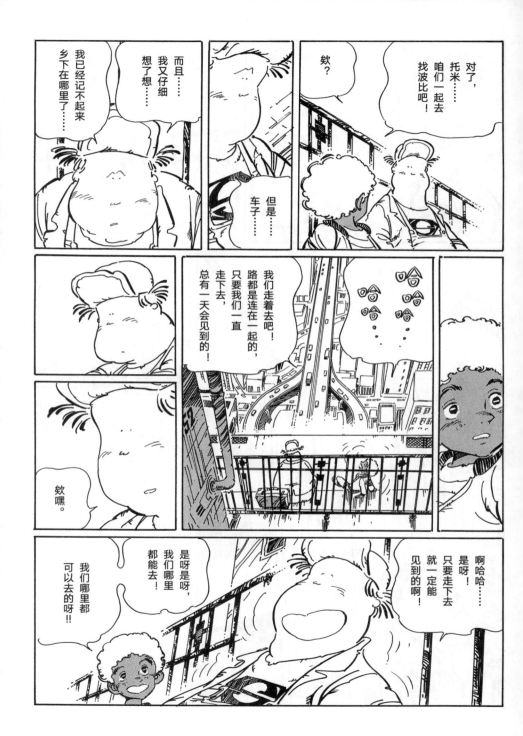

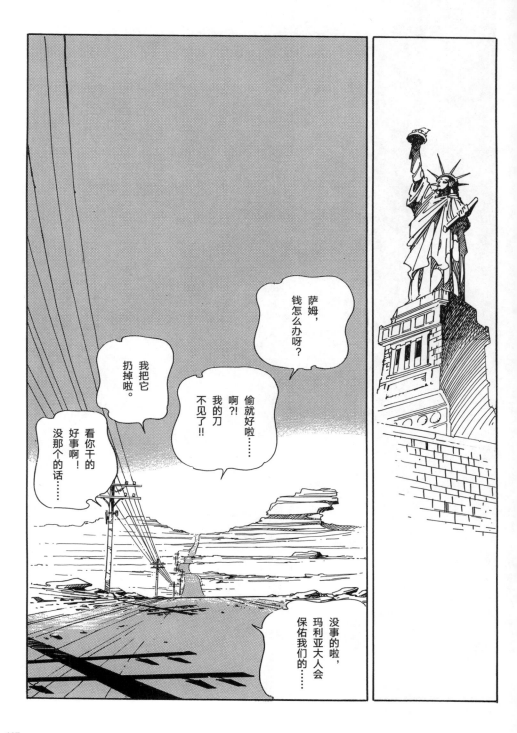

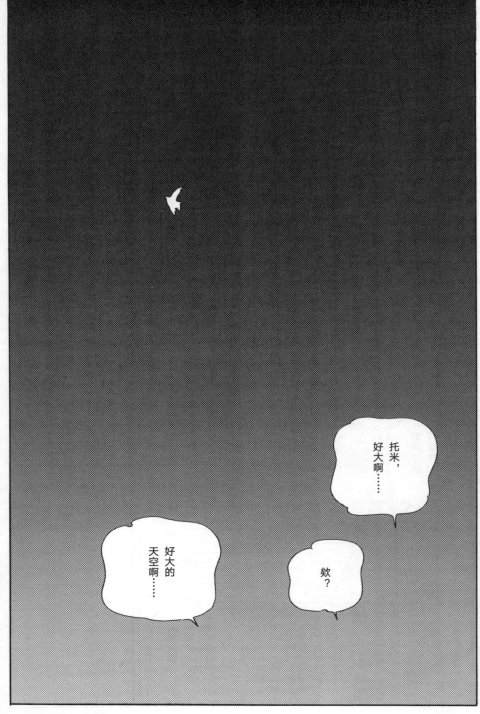

《布鲁克林的星期天》完

火焰　遇水就会消逝
但也有火焰　在时间的长河中　长明不灭
仿佛隐约亮着
紫色的光

这紫光　是可以买到的
贩售紫光的商店　地球上有很多家
而为了购买紫光　纷至沓来的人们
究竟　有着何种缘由呢……

紫色火焰

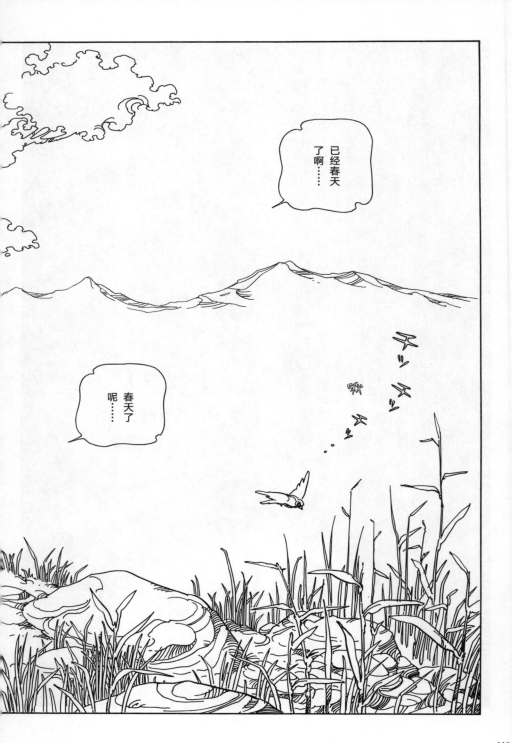

110

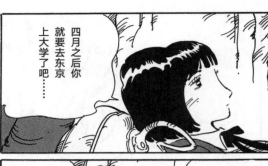
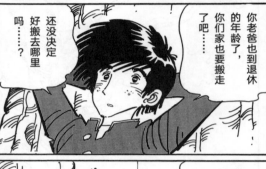

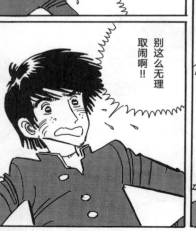

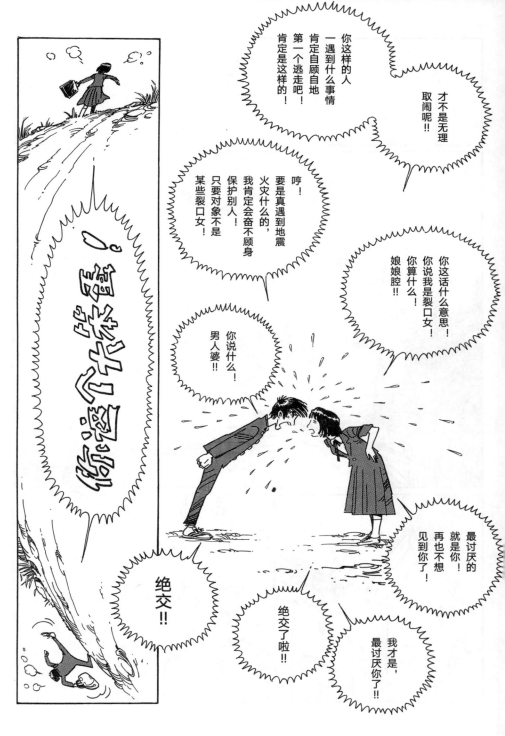

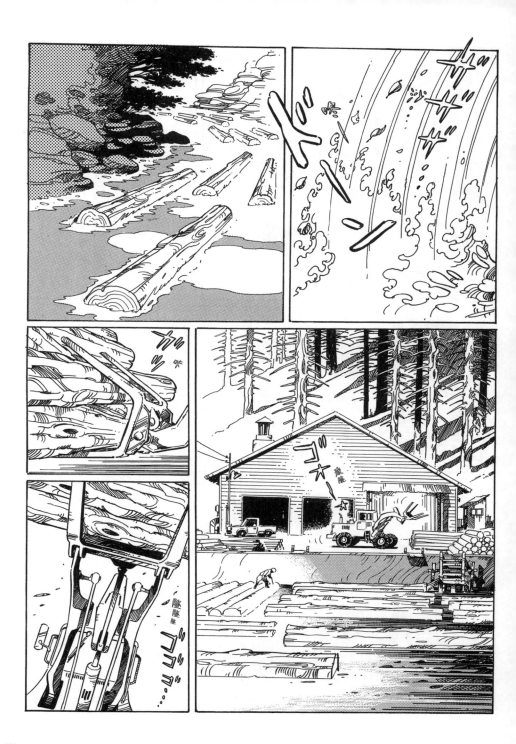

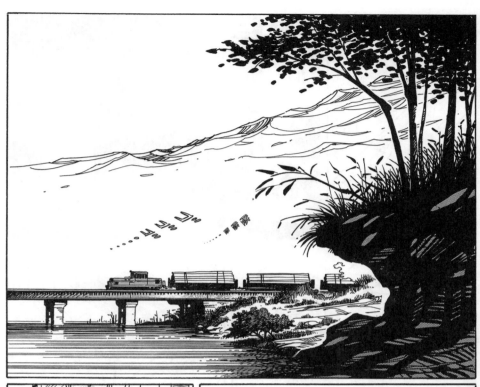

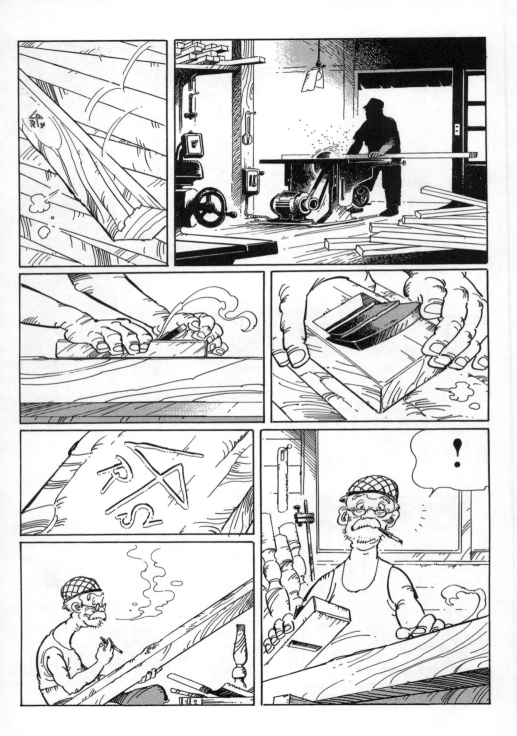

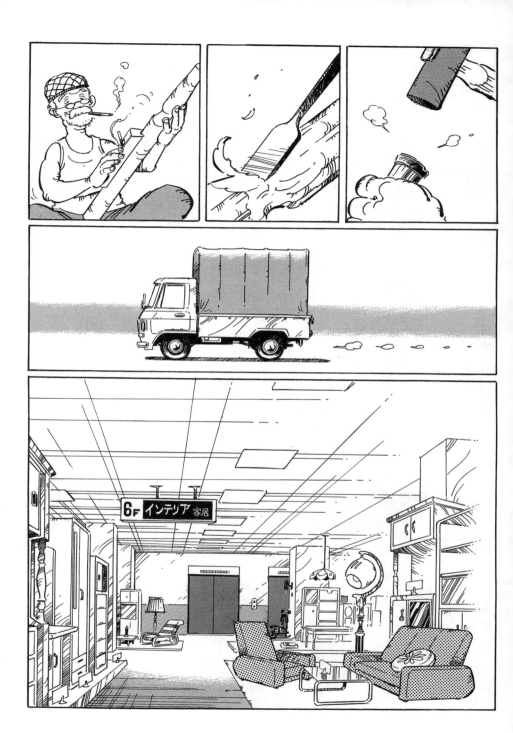

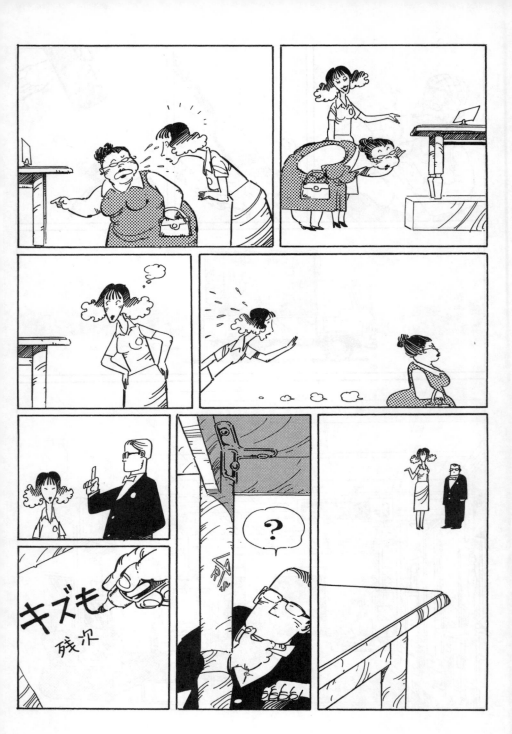

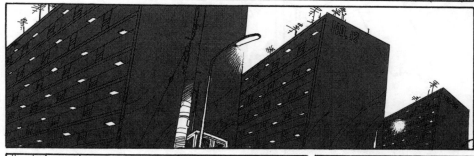

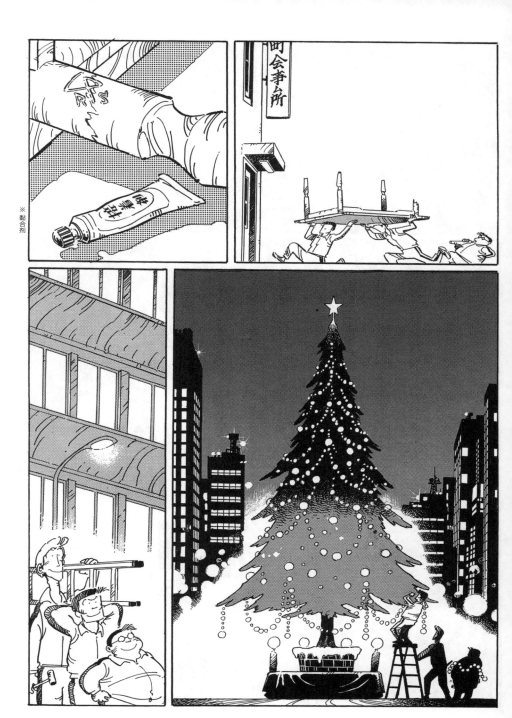

※ 黏合剂

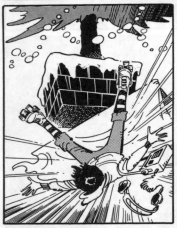

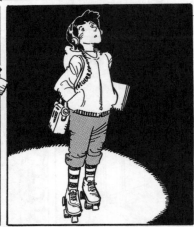

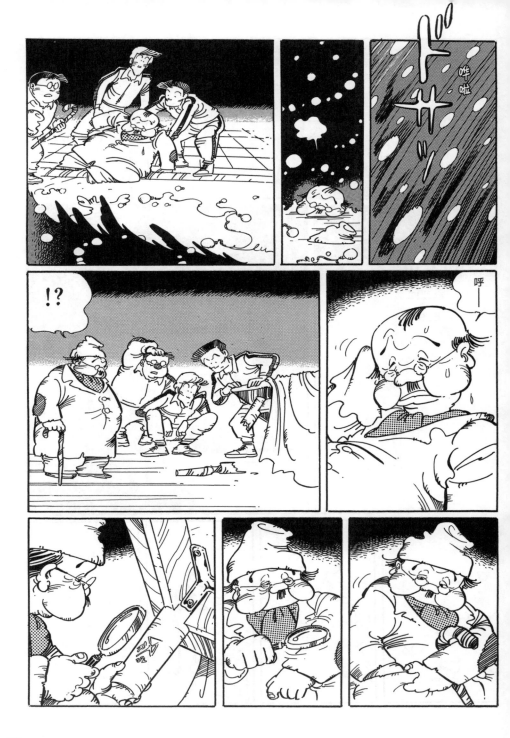

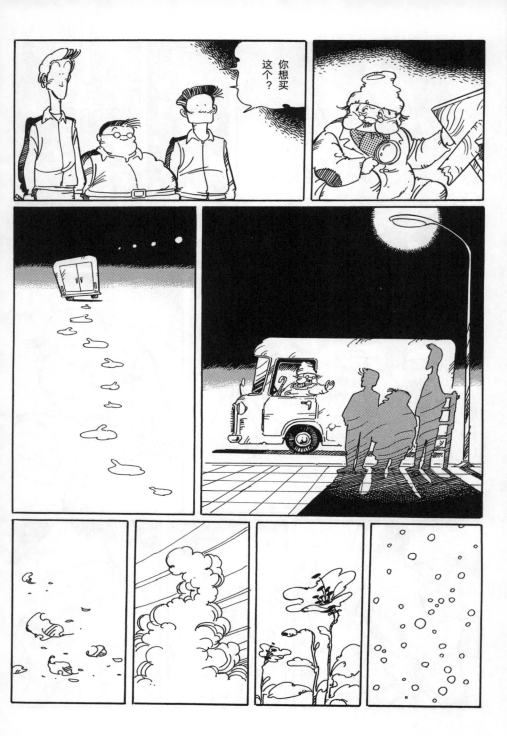

126

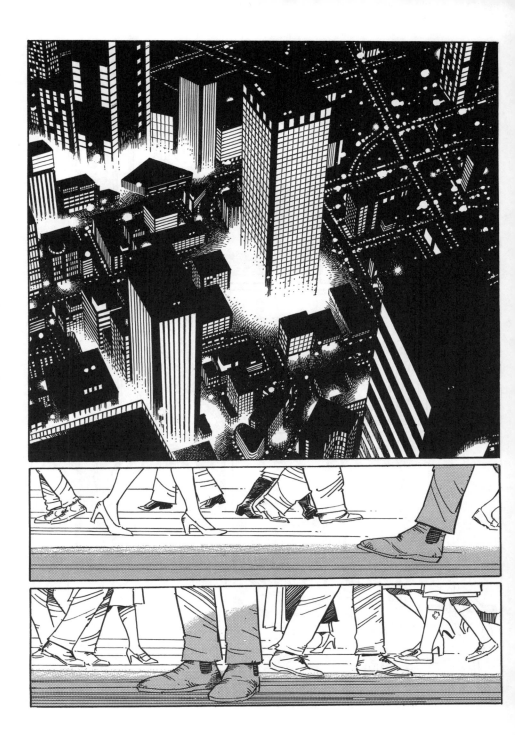

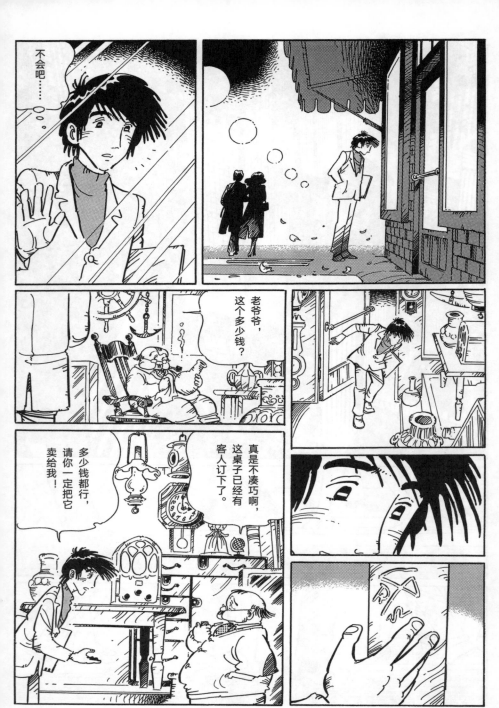

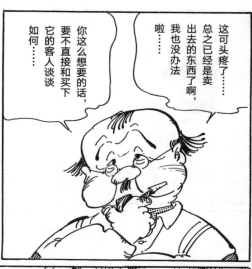

这可头疼了……总之已经是卖出去的东西了啊，我也没办法啦……

你这么想要的话，要不直接和买下它的客人谈谈如何……

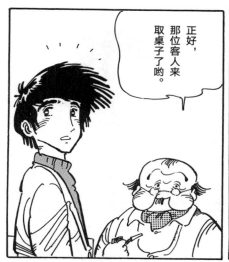

正好，那位客人来取桌子了哟。

龙……龙一……!!

小节……!!

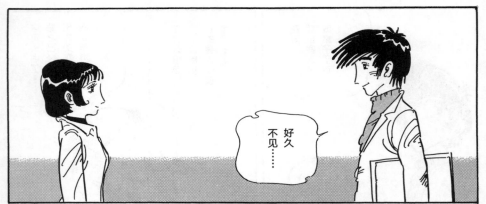

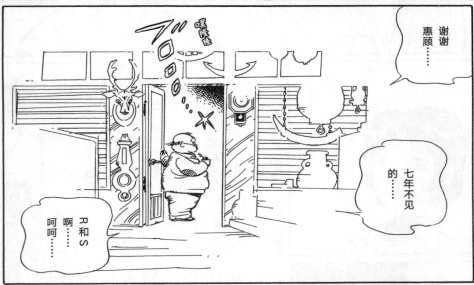

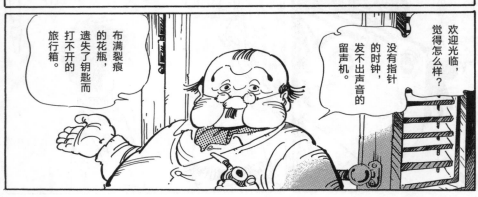

130

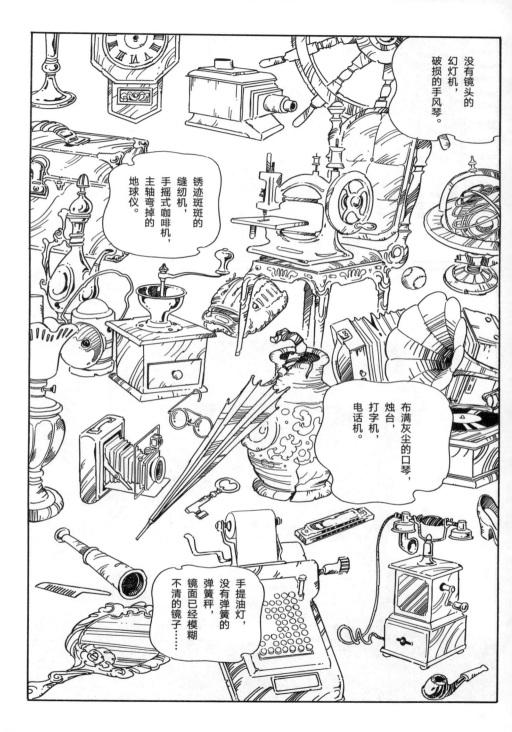

没有镜头的幻灯机，破损的手风琴。

锈迹斑斑的缝纫机，手摇式咖啡机，主轴弯掉的地球仪。

布满灰尘的口琴，烛台，打字机，电话机。

手提油灯，没有弹簧的弹簧秤，镜面已经模糊不清的镜子……

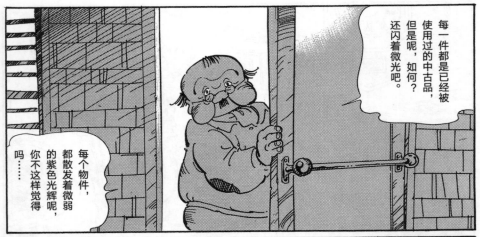

每一件都是已经被使用过的中古品，但是呢，如何？还闪着微光吧。

每个物件，都散发着微弱的紫色光辉呢，你不这样觉得吗……

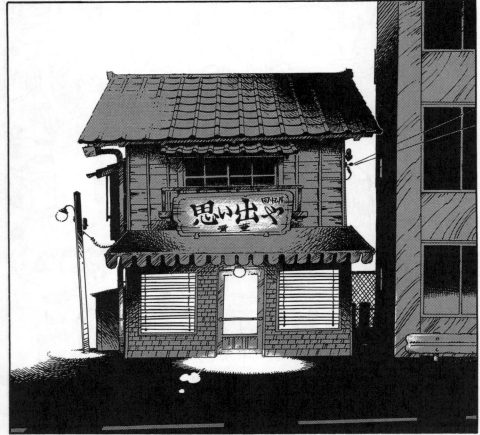

《紫色火焰》完

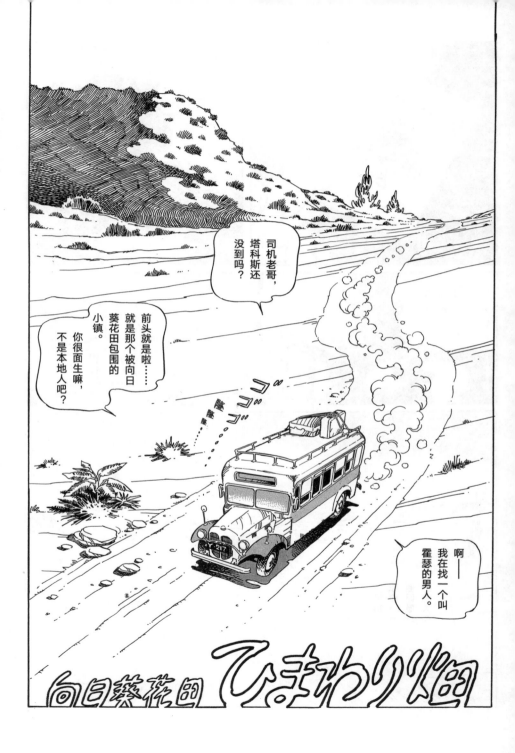

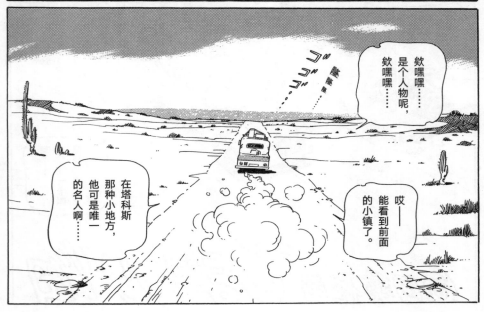

134

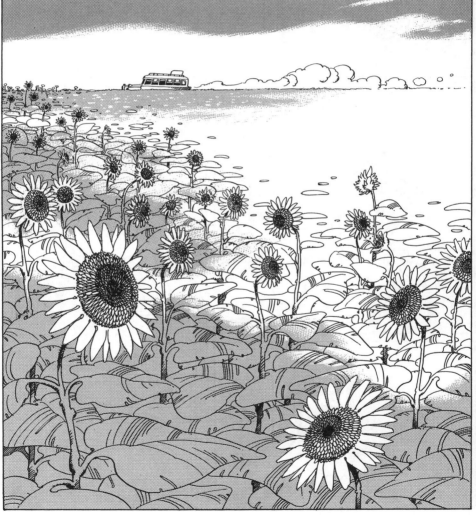

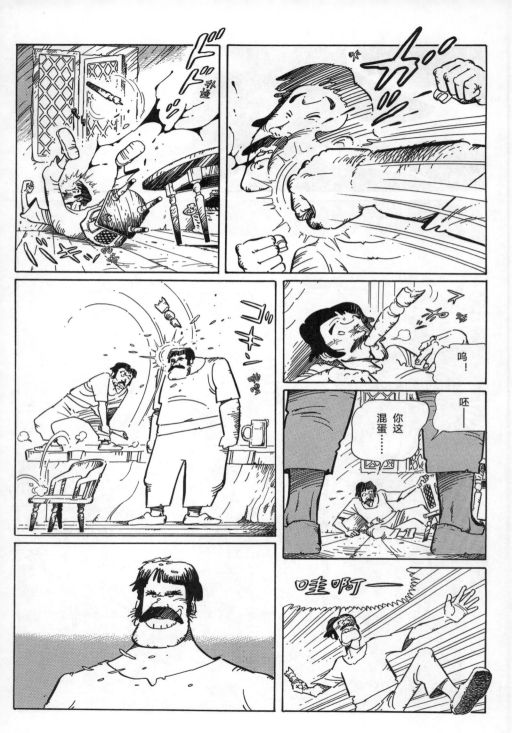

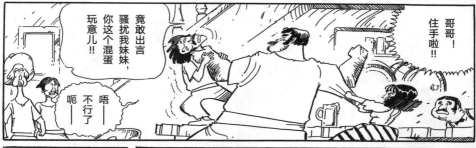

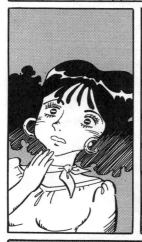

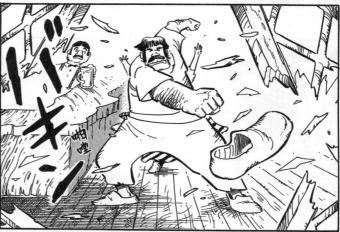

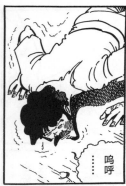

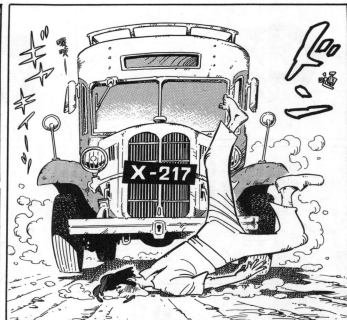

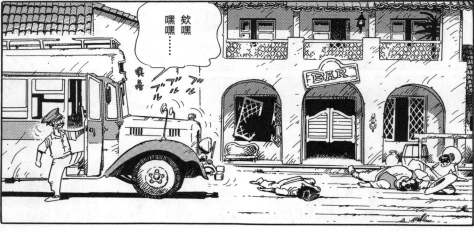

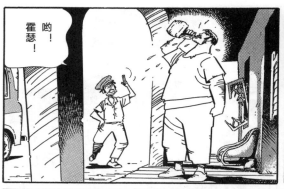

哟！
霍瑟！

你还是老样子嘛，搞这么大动静，嘿嘿嘿……

唔嗝～

你啊，少跟那些乳臭未干的混球拉拉扯扯的啊！

哼，我和谁说话要你管啊！

丽塔！回去了！！

MiLeLu

BAR

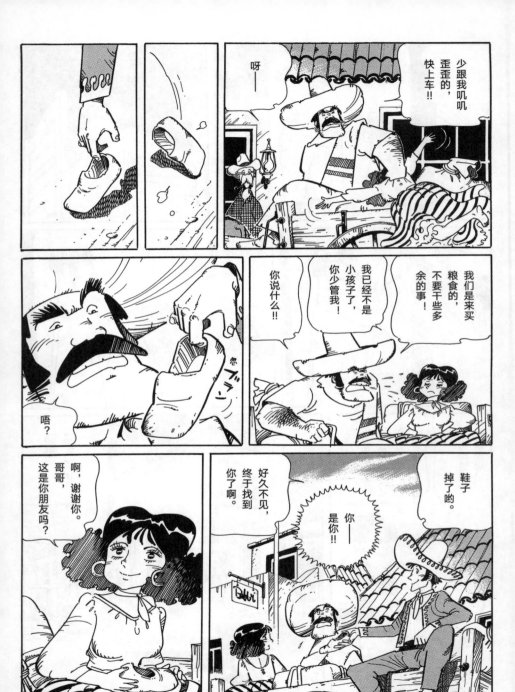

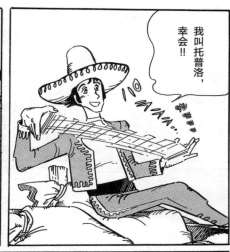

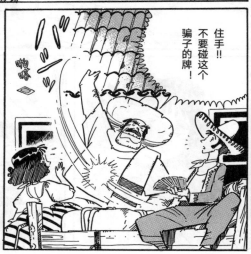

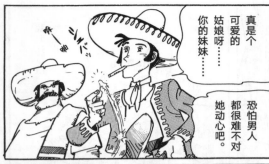

真是个可爱的姑娘呀……你的妹妹……

恐怕男人都很难不对她动心吧。

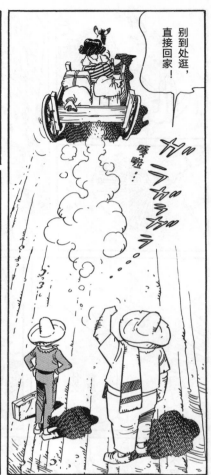

别到处逛，直接回家！

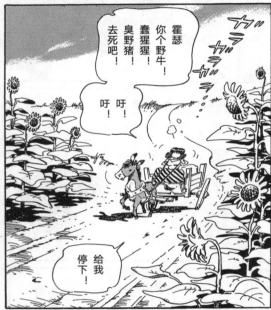

霍瑟你个野牛！蠢猩猩！臭野猪！去死吧！

吁！吁！

给我停下！

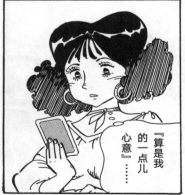

『算是我的一点儿心意』……

142

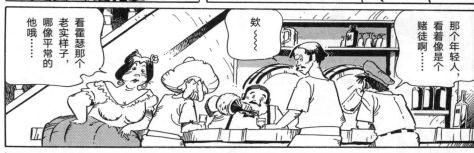

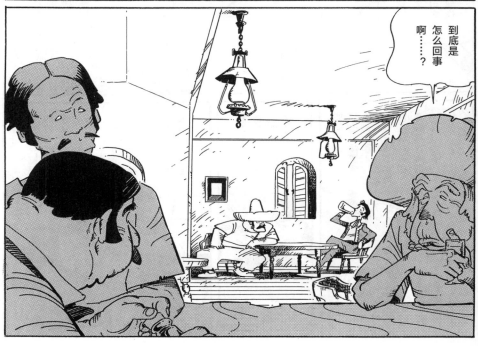

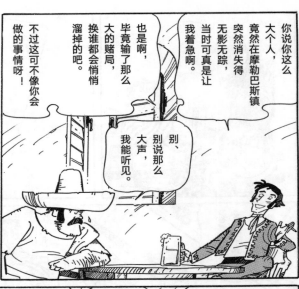

你说你这么大个人，竟然在摩勒巴斯镇突然就消失得无影无踪，当时可真是让我着急啊。

也是啊，毕竟输了那么大的赌局，换谁都会悄悄溜掉的吧。

不过这可不像你会做的事情呀！

别、别说那么大声，我能听见。

我才不是逃走躲起来了!!

哦？那是怎么回事？突然就想把厕所的小窗打开，然后连夜跑回这个小镇？

我找了你好久呢。

不过，毕竟你块头这么大，我知道用不了多久就会再见到你。

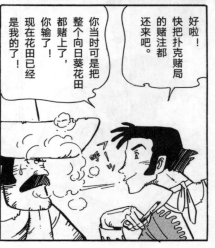

好啦！快把扑克赌局的赌注都还来吧。

你当时可是把整个向日葵花田都赌上了，你输了！现在花田已经是我的了！

我不会付任何东西给你那骗人的赌局!!

哎呀哎呀，都这时候了还想不开啊，就算把你赖着赌金灰溜溜逃走的事在镇上传开也没关系吗？

这可对不起野牛霍瑟的大名啊。

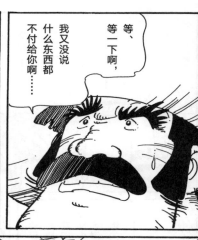

等、等一下啊，我又没说什么东西都不付给你啊……

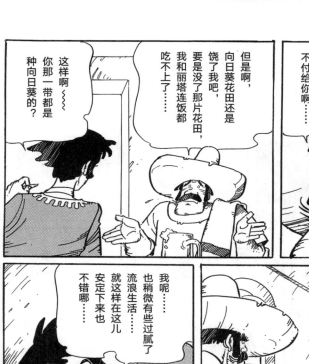

这样啊～～你那一带都是种向日葵的？

但是啊，向日葵花田还是饶了我吧，要是没了那片花田，我和丽塔连饭都吃不上了……

*1 英亩等于4046.86平方米。

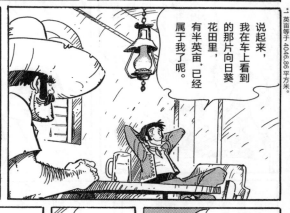

说起来，我在车上看到的那片向日葵花田里，有半英亩，已经属于我了呢。

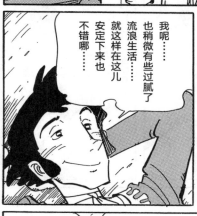

我呢……也稍微有些过腻了流浪生活，就这样安定下来在这儿不错哪……

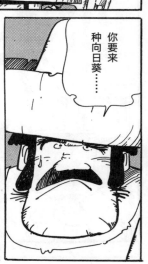

你要来种向日葵……

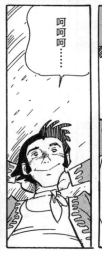

呵呵呵……

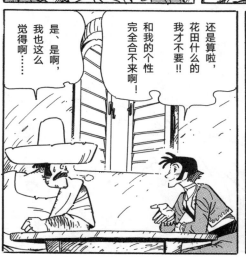

还是算啦，花田什么的我才不要!!和我的个性完全合不来啊……

是、是啊，我也这么觉得啊……

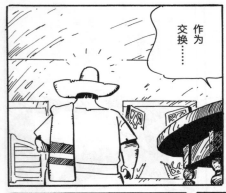

作为
交换……

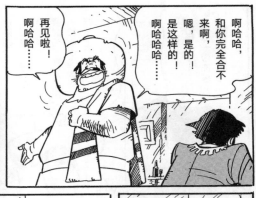

啊哈哈哈，
和你完全合不
来啊，
嗯，是的！
是这样的！
啊哈哈哈……

再见啦！
啊哈哈哈……

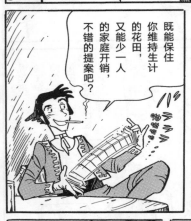

既能保住
你维持生计
的花田，
又能少一人
的家庭开销，
不错的提案吧？

你、
你说
什么!!

把丽塔
给我！

又、又要
砸店了啊……
霍瑟那家伙
真是的……

你这小子!!
竟然得寸
进尺!!

别开玩笑
了!!

146

我等你一周时间，友情赠送的哦。

到底选哪种，你好好想想吧。

骗人的把戏，下次一定揪出你的狐狸尾巴!!

到时候就做好准备吧!我一定要把你这家伙打得满地找牙!!

喂!大家尽情喝!今儿个托普洛先生请客!

有谁想来一局扑克吗?赌注就五十比索!来吧来吧!

那个混蛋!

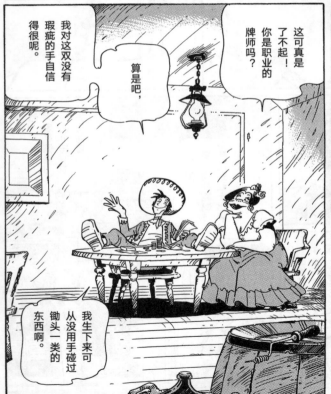

148

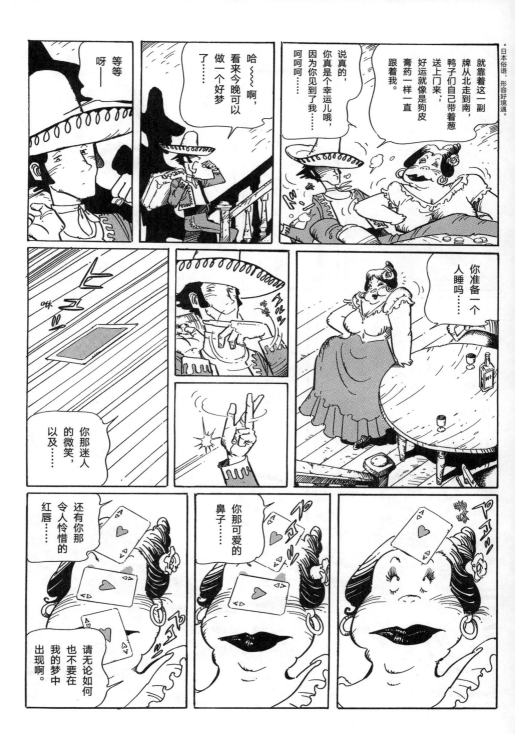

什么!!

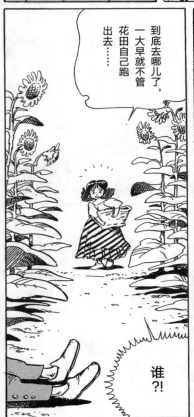

到底去哪儿了,
一大早就不管
花田自己跑
出去……

谁?!

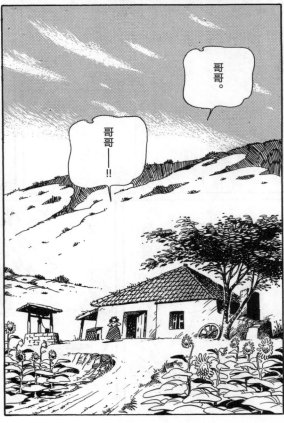

哥哥。

哥哥——!!

150

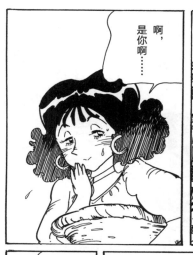

啊，
是你啊……

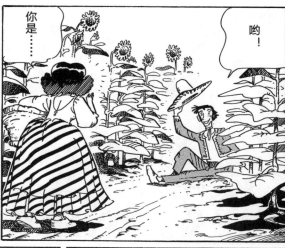

你是……

哟！

别碰
向日葵……

啊!!
不行
向日葵

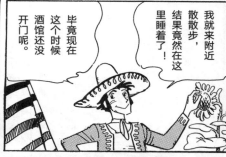

我就来附近
散散步，
结果竟然在这
里睡着了！

毕竟现在
这个时候
酒馆还没
开门呢。

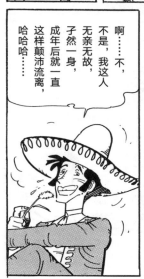

啊……不，
不是，我这人
无亲无故，
孑然一身，
成年后就一直
这样颠沛流离，
哈哈哈……

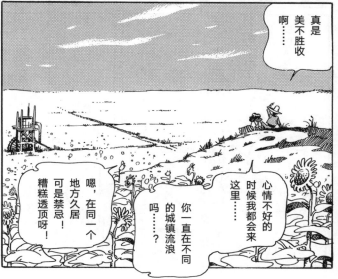

真是
美不胜收

啊

心情不好的
时候我都会来
这里……

你一直在不同
的城镇流浪
吗……？

嗯，在同一个
地方久居
可是禁忌！
糟糕透顶呀！

151

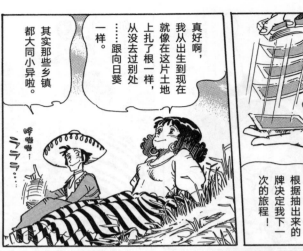

真好啊，我从出生到现在就像扎在这片土地上扎了根一样，从没去过别处……跟向日葵一样。

其实那些乡镇都大同小异啦。

根据抽出来的牌决定我下一次的旅程！

Adiós, amigo!*

君子不立于危墙之下，

* 西班牙语「再见，朋友！」。

是哥哥回来了！

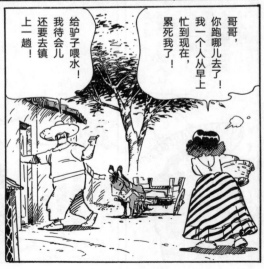

哥哥，你跑哪儿去了！我一个人从早上忙到现在，累死我了！

给驴子喂水！我待会儿还要去镇上一趟！

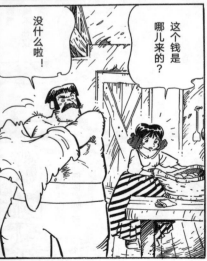

这个钱是哪儿来的？

没什么啦！

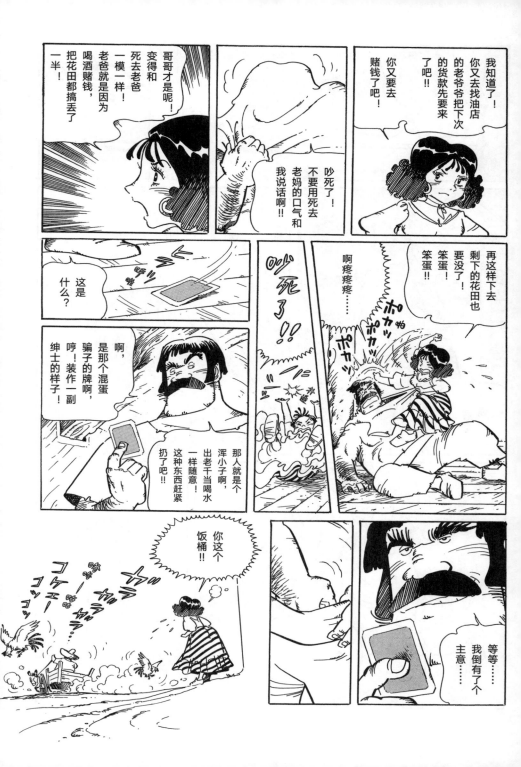

喂，托普洛！一对一决个胜负怎么样？

我带了钱！

之前欠下的东西我都还没收到呢。

喂霍瑟，这家伙从昨天开始就没输过啊，这可是为了你好，还是别玩儿了吧……啊……

154

你这家伙到一边儿去洗你的杯子吧!!

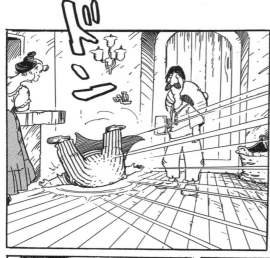

好啊,来吧!

你怎么说?!

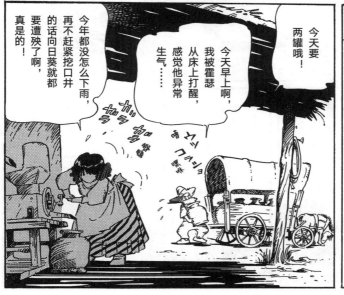

今天要两罐哦!

今天早上啊,我被霍瑟从床上打醒,感觉他异常生气……

今年都没怎么下雨,再不赶紧挖口井的话向日葵就都要遭殃了啊,真是的!

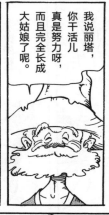
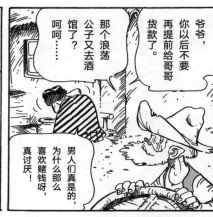

爷爷，你以后不要再提前给哥哥货款了。

那个浪荡公子又去酒馆了？呵呵……

男人们真是的，为什么那么喜欢赌钱呀，真讨厌！

我说丽塔，你干活儿真是努力呀，而且完全长成大姑娘了呢。

对了，我买了件衣服给你，穿穿看吧。

给我的？我——太棒了!!

哇——

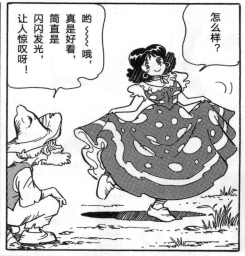

哟~~哦，真是好看，简直是闪闪发光，让人惊叹呀！

怎么样？

我已经好几年没买新衣服了。

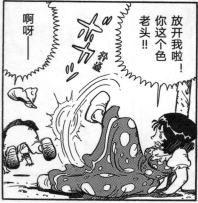

啊呀——

放开我啦！你这个色老头!!

住手啊！给我滚开啦!!

住、住手啊！

你、你在干什么呀？

我呀，觉得你真的好可爱，好可爱哟……

你，觉得你真可爱……

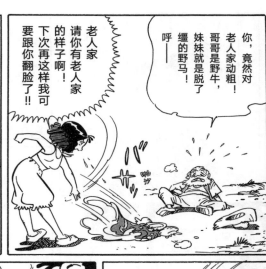

你，竟然对老人家动粗！妹妹就是脱了缰的野马！哥哥是野牛，

呼——

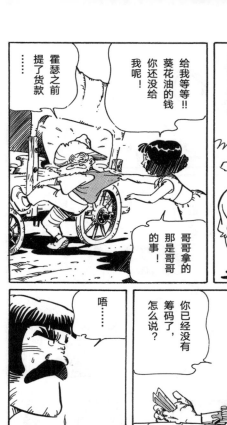

给我等等！！葵花油的钱你还没给我呢！

你已经没有筹码了，怎么说？

老人家请你有老人家的样子啊！下次再这样我可要跟你翻脸了！！

哥哥拿的那是哥哥的事！

霍瑟之前提了货款……

唔……

你已经没有筹码了，怎么说？

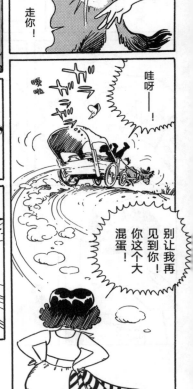

走你！

哇呀——！

别让我再见到你！你这个大混蛋！

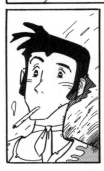

可恶。……

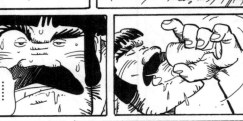

赌我这条命！怎么样！！

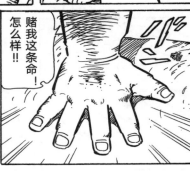

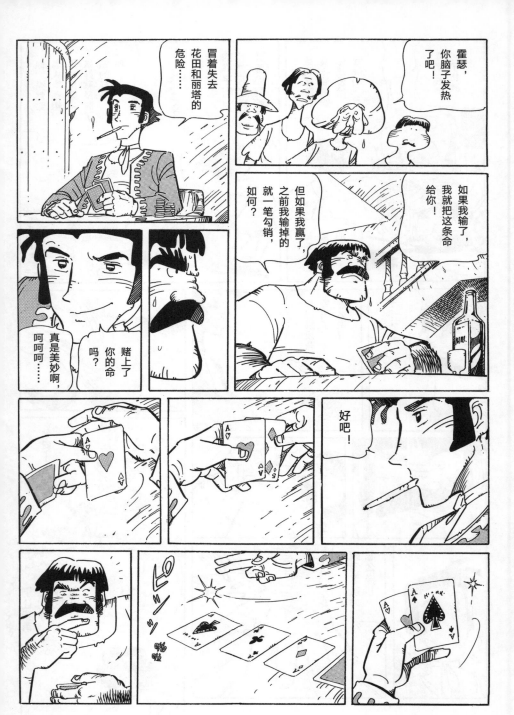

158

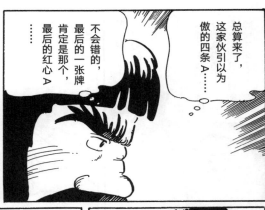

总算来了，这家伙引以为傲的四条A……

不会错的，最后的最后的一张牌，肯定是那个，最后的红心A……

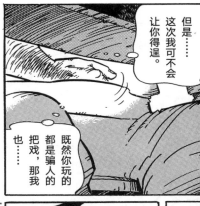

但是……这次我可不会让你得逞。

既然你玩的都是骗人的把戏，那我也……

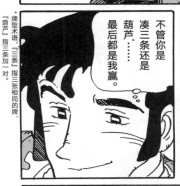

不管你是凑三条还是葫芦……最后都是我赢。

*牌型术语，「三条」指三张相同的牌，「葫芦」指三条加一对。

这种手法，我早就看得一清二楚了……

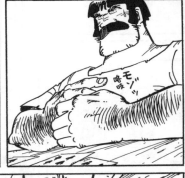

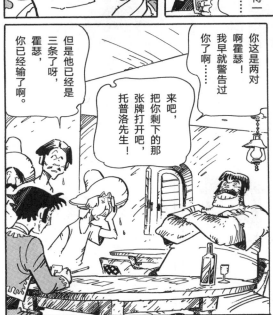

你这是两对啊霍瑟！我早就警告过你了啊……

来吧，把你剩下的那张牌打开吧，托普洛先生！

但是他已经是三条了呀，霍瑟。你已经输了啊。

159

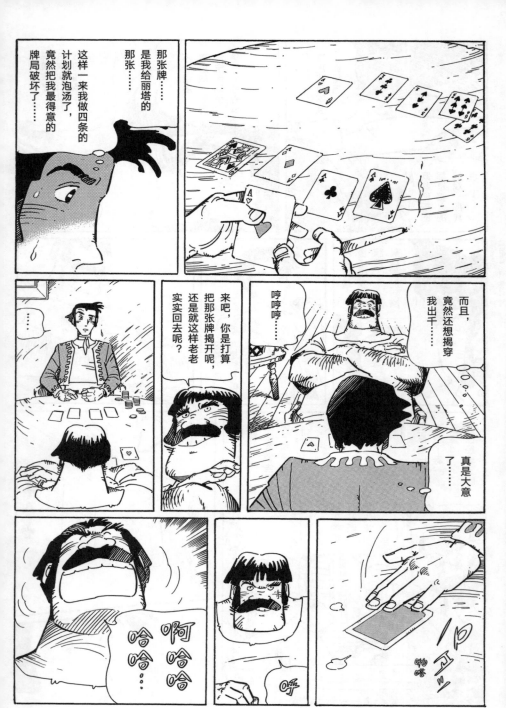

160

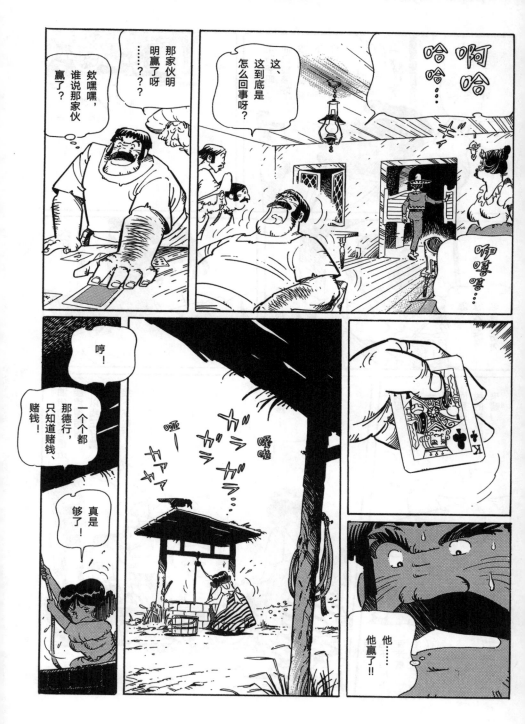

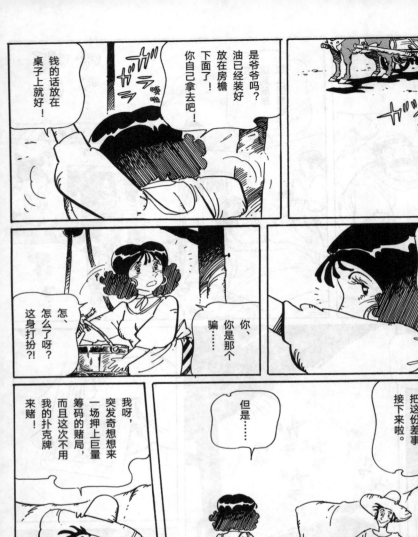

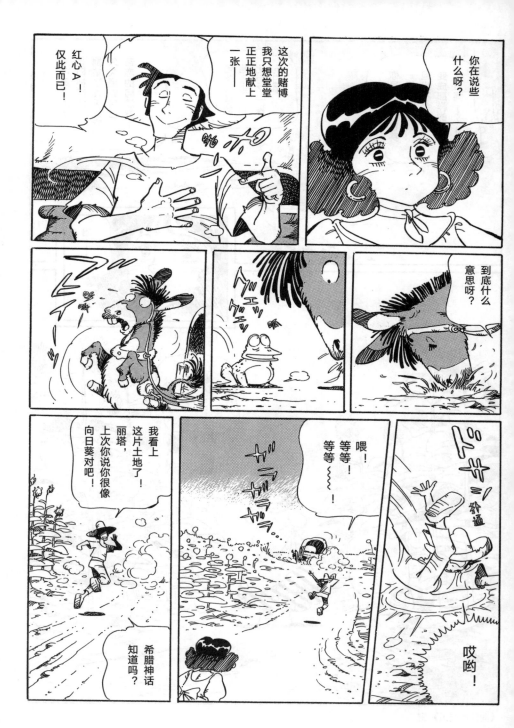

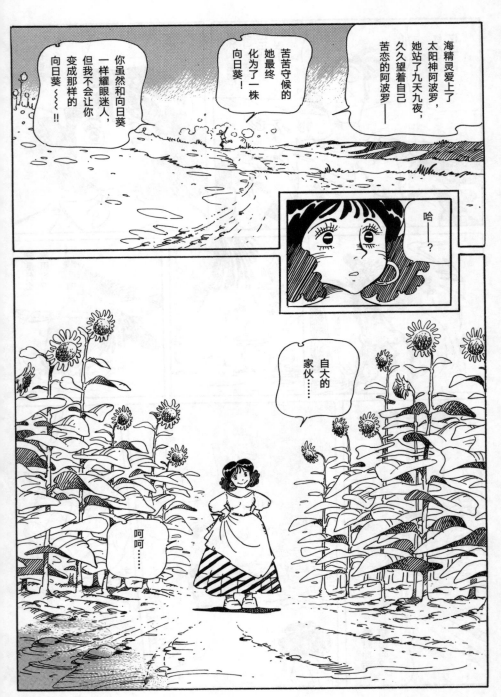

《向日葵花田》完

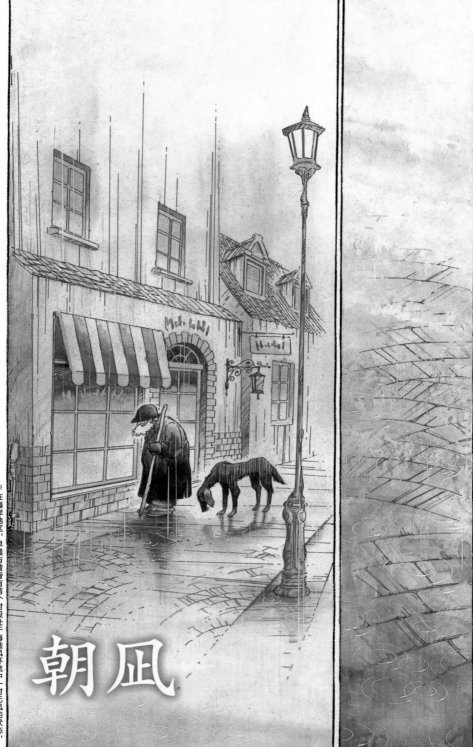

※在海岸地区，早晨与黄昏有两个时段处于海陆风环流中一时无风的状态，早上这一时段被称为朝凪。凪，日文汉字，意为风平浪静。

朝凪

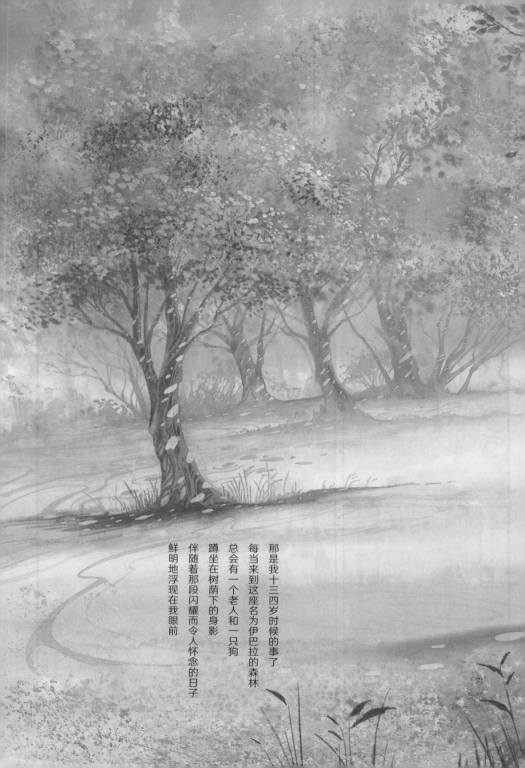

那是我十三四岁时候的事了
每当来到这座名为伊巴拉的森林
总会有一个老人和一只狗
蹲坐在树荫下的身影
伴随着那段闪耀而令人怀念的日子
鲜明地浮现在我眼前

又是他，
还挺准时。

欢迎光……

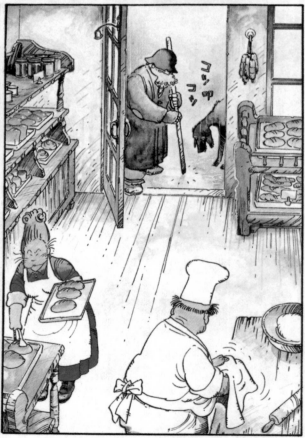

法国通用的红色圆片
100 欧尔等于一克朗。

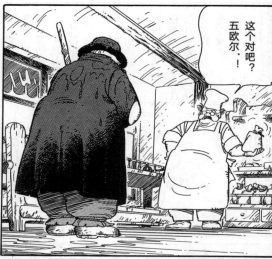

这个对吧？
五欧尔·！

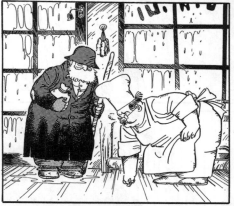

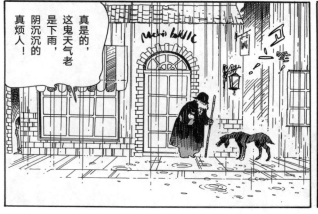

真是的，这鬼天气老是下雨，阴沉沉的真烦人！

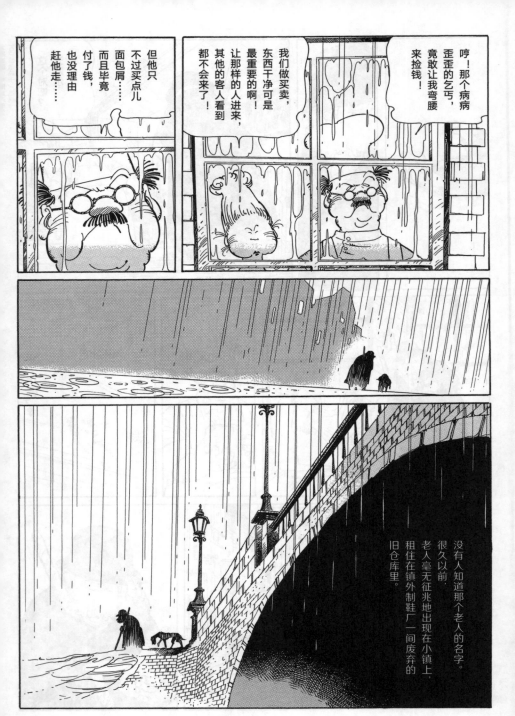

哼！那个病病歪歪的乞丐，竟敢让我弯腰来捡钱！

我们做买卖，东西干净可是最重要的啊！让那样的人进来，其他的客人看到都不会来了！

但他只不过买点儿面包屑……而且毕竟付了钱，也没理由赶他走……

没有人知道那个老人的名字。

很久以前，老人毫无征兆地出现在小镇上，租住在镇外制鞋厂一间废弃的旧仓库里。

170

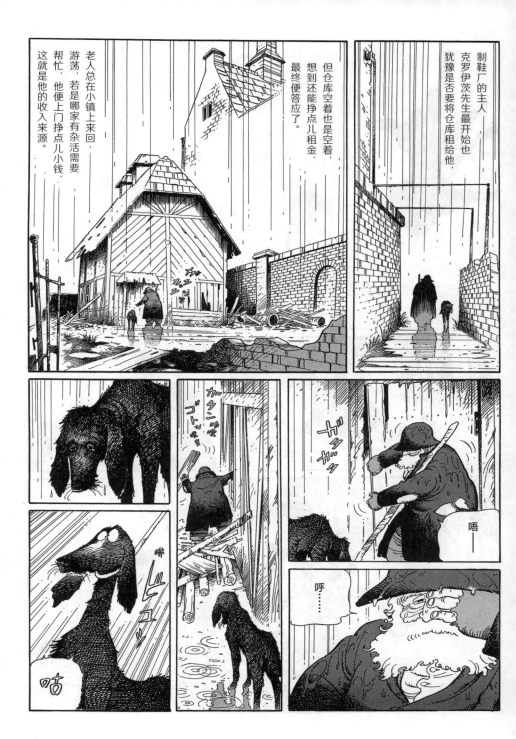

制鞋厂的主人——克罗伊茨先生最开始也犹豫是否要将仓库租给他，

但仓库空着也是空着，想到还能挣点儿租金，最终便答应了。

老人总在小镇上来回游荡，若是哪家有杂活需要帮忙，他便上门挣点儿小钱，这就是他的收入来源。

唔

呼……

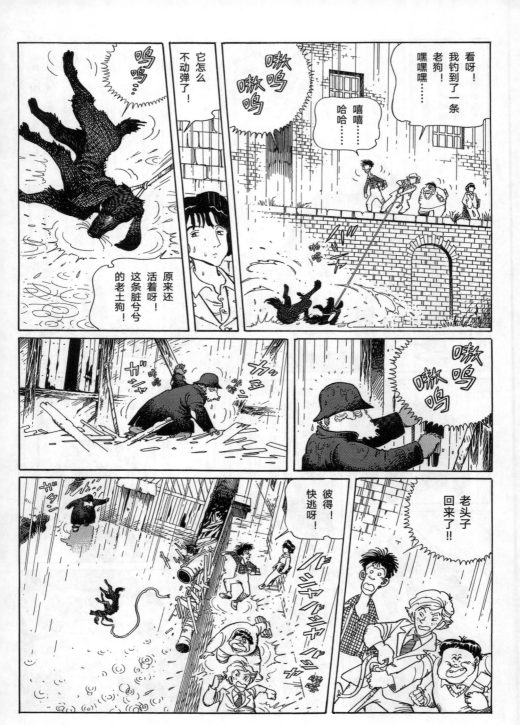

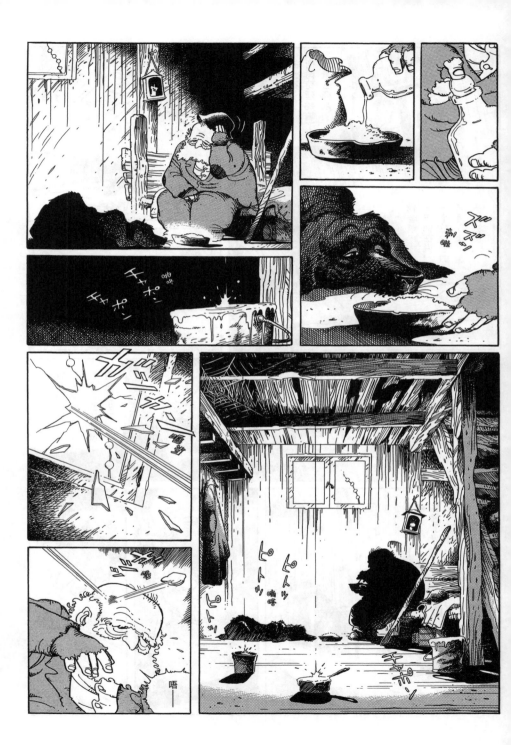

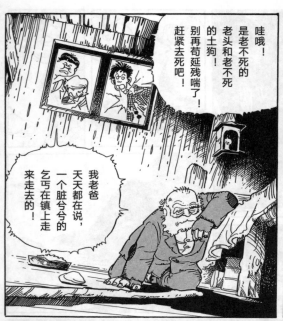

哇哦！是老不死的老头和老不死的土狗！别再苟延残喘了！赶紧去死吧！

我老爸天天都在说，一个脏兮兮的乞丐在镇上走来走去的。

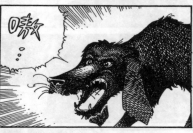

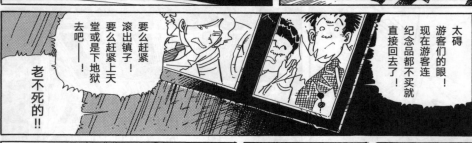

要么赶紧滚出镇子！要么赶紧上天堂或是下地狱去吧——！

老不死的！！

太碍游客们的眼！现在游客们连纪念品都不买就直接回去了！

哇！生气了！生气了！老不死的老头生气了！生气了！

174

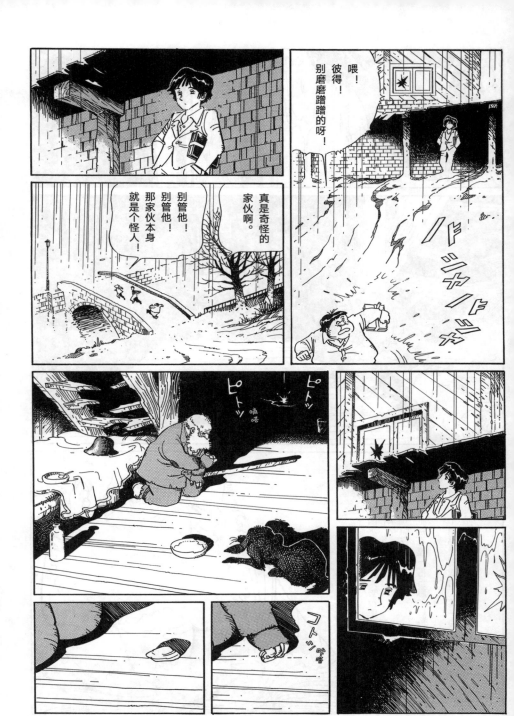

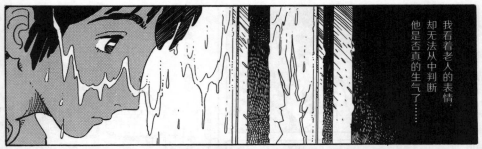

我看着老人的表情，
却无法从中判断
他是否真的生气了……

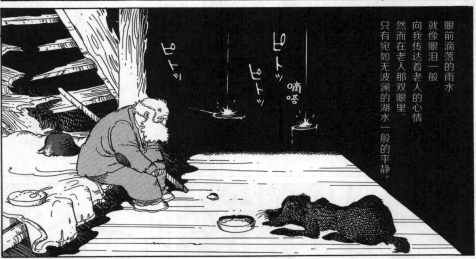

眼前滴落的雨水
就像眼泪一般，
向我传达着老人的心情。
然而在老人那双眼里，
只有宛如无波澜的湖水一般的平静。

嘀嗒
ピトッ
ピトッ
ピトッ

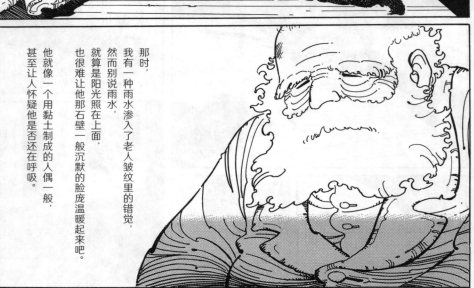

那时，
我有一种雨水渗入了老人皱纹里的错觉。
然而别说雨水，
就算是阳光照在上面，
也很难让他那石壁一般沉默的脸庞温暖起来吧。

他就像一个用黏土制成的人偶一般，
甚至让人怀疑他是否还在呼吸。

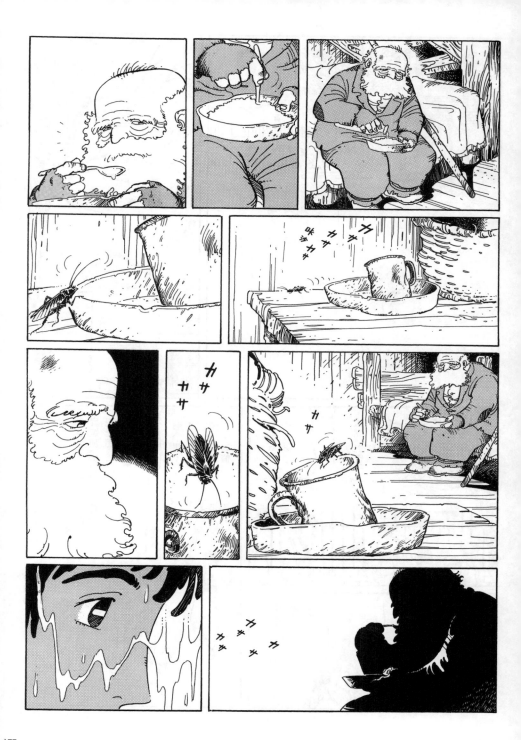

哇啊——

明天又是写作考试，真是烦死啦……

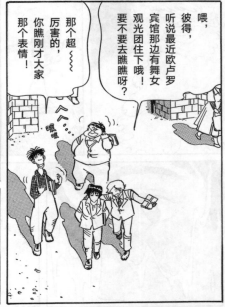

喂，彼得，听说最近欧卢罗宾馆那边有舞女观光团住下哦！要不要去瞧瞧呀？

那个超～～～厉害的，你瞧刚才大家那个表情！

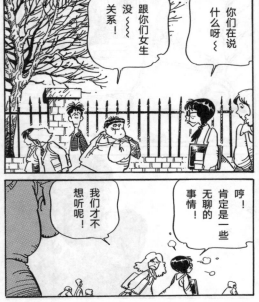

跟你们女生没～～～关系！

你们在说什么呀～

哼！肯定是一些无聊的事情！

我们才不想听呢！

178

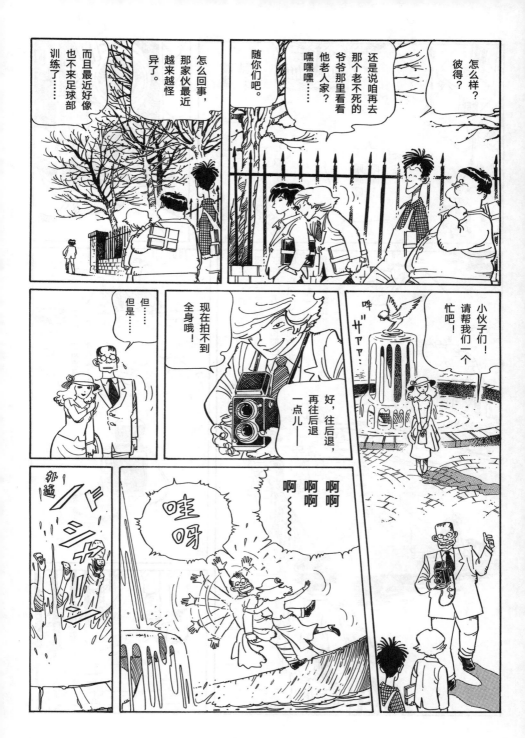

嘿嘿……

嘻嘻嘻嘻……

我对老人的生活忽然有了强烈的兴趣，或许是因为当时和那群坏家伙整天四处兴风作浪，胡作非为，这样日复一日下来，我慢慢对同年级小孩的游戏产生了倦怠感。

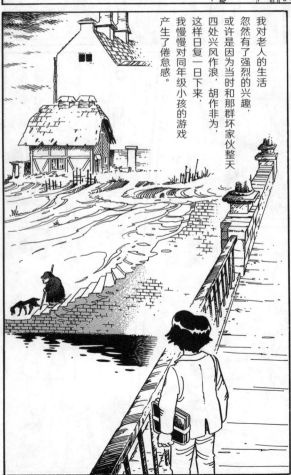

这群混蛋

啊啊啊……

下雨天、大风天，或是没有工作的日子里，老人总是在镇上四处走动，身体像生了锈一般，每走一段路就要停下来休息一会儿……

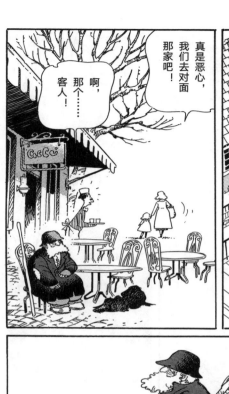

真是恶心，我们去对面那家吧！

啊，那个……客人！

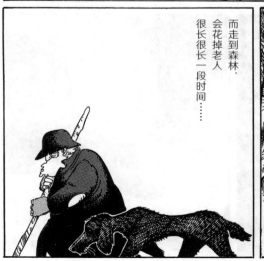

而走到森林，会花掉老人很长很长一段时间……

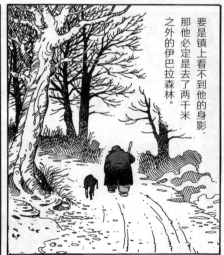

要是镇上看不到他的身影，那他必定是去了两千米之外的伊巴拉森林。

有一次，
我见他倒在了一个树桩旁，
过了好一阵子，
一动也不动，
就在我怀疑他是否已经死了的时候……

啊

嗷呜呜呜
嗷呜呜呜
呜呜……

我开始好奇
老人究竟每天在森林里
干什么呢——

那是我第一次听到
如同竭尽全力发出的
低低嘶鸣般的声音，
我背上似乎起了鸡皮疙瘩。

没……
没事哦……
还没到时候
呢……

嗷呜
呜……

答案是什么都不做——

虽然每次见着他的地方都不同，
但他总是和狗在一起，
静静地坐在树下，
而时间如同凝固了一般……

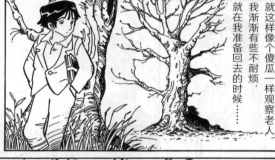

就这样像个傻瓜一样观察老人，
我渐渐有些不耐烦，
就在我准备回去的时候……

我发现老人
似乎很久都没动了。

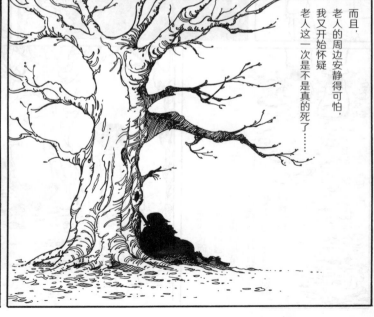

而且，
老人的周边安静得可怕，
我又开始怀疑
老人这一次是不是真的死了……

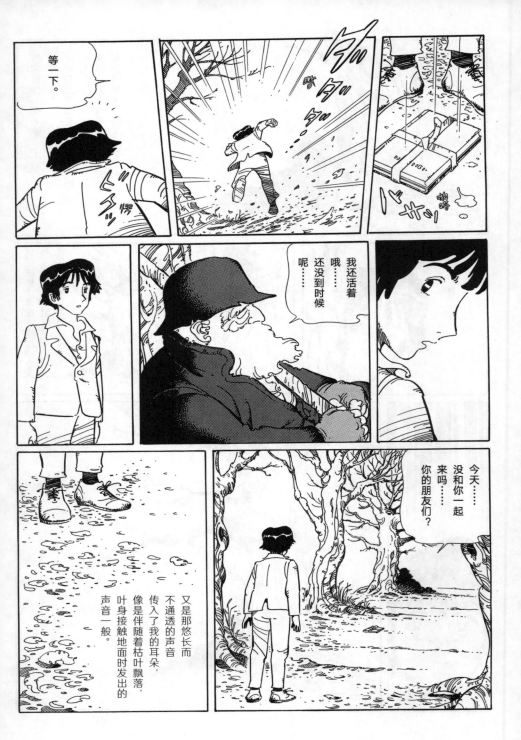

184

哇啊!

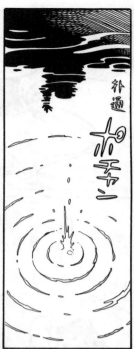

你怎么走那里去了!很危险的!

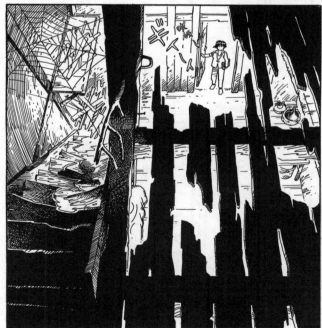

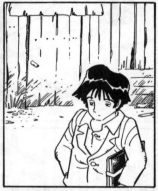

出去工作了吗

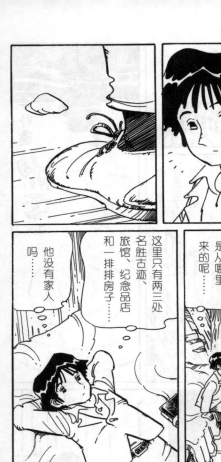

他没有家人吗……

这里只有两三处名胜古迹、旅馆、纪念品店和一排排房子……

他究竟是从哪里来的呢……

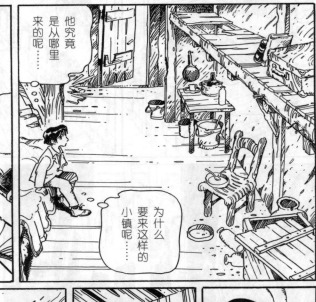

为什么要来这样的小镇呢……

186

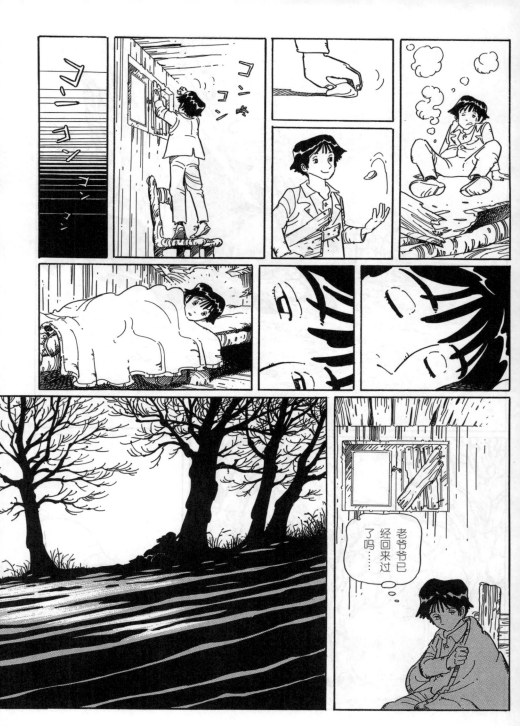

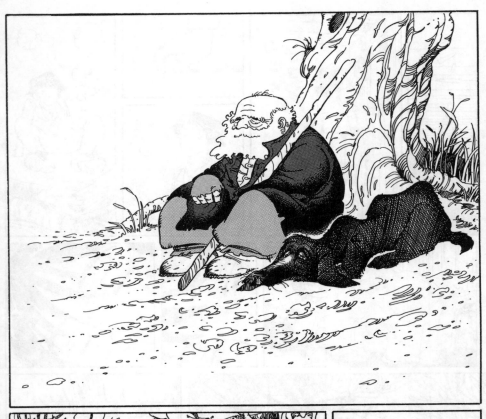

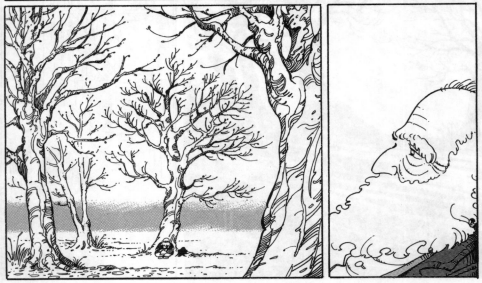

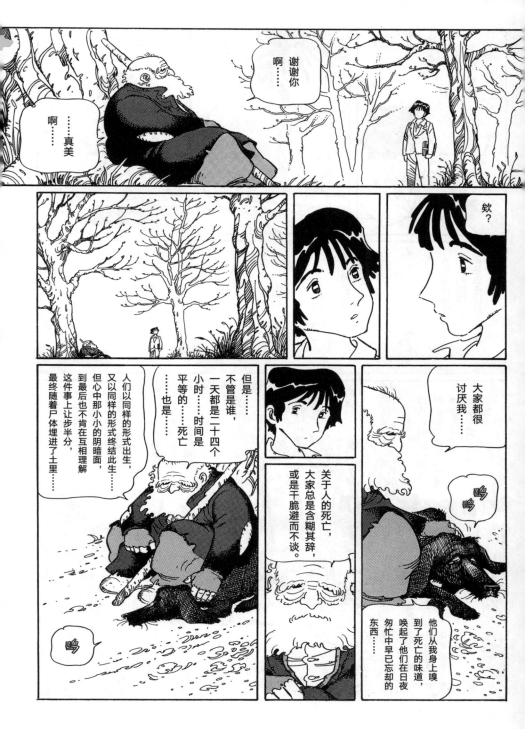

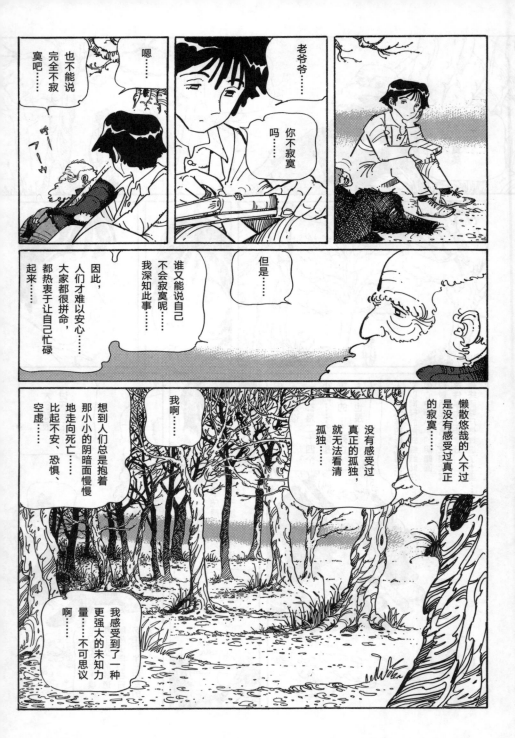

190

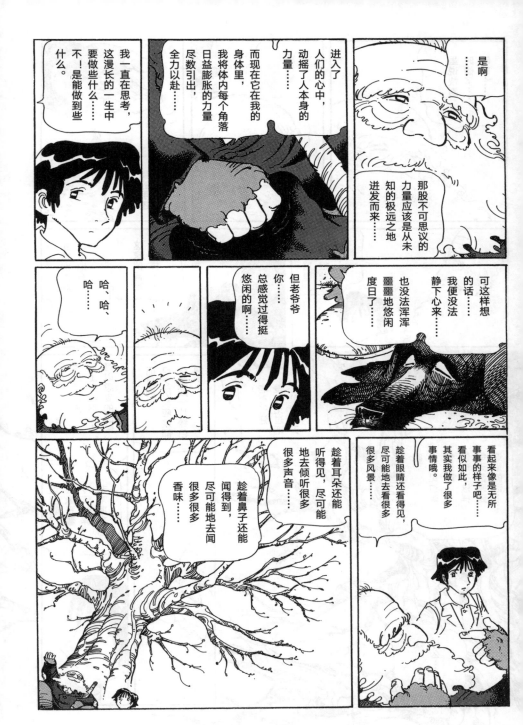

……是啊

那股不可思议的力量应该是从未知的极远之地迸发而来……

进入了人们的心中，动摇了人本身的力量……

而现在它在我的身体里，我将体内每个角落日益膨胀的力量尽数引出，全力以赴……

我一直在思考，这漫长的一生中要做些什么……不！是能做到些什么。

可这样想的话……我便没法静下心来……也没法浑浑噩噩地悠闲度日了……

但老爷爷——你总感觉过得挺悠闲的啊……

哈、哈、哈

看起来像是无所事事的样子吧……看似如此，其实我做了很多事情哦。

趁着眼睛还看得见，尽可能地去看很多很多风景……

趁着耳朵还能听得见，尽可能地去倾听很多很多声音……

趁着鼻子还能闻得到，尽可能地去闻很多很多香味……

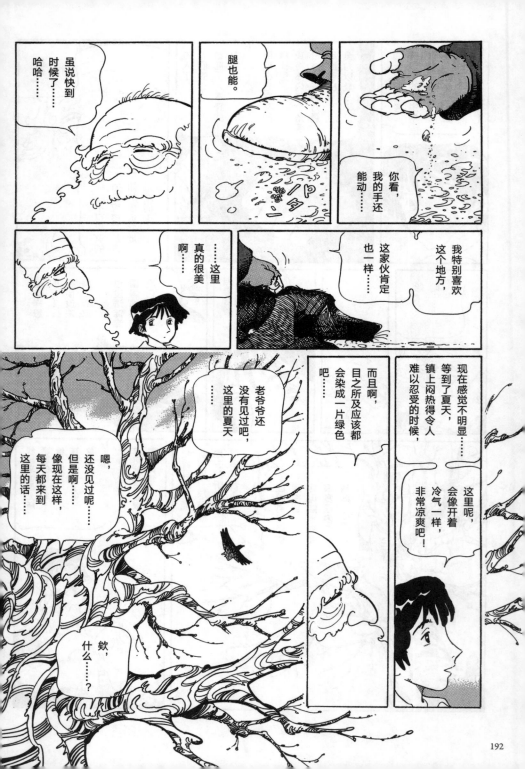

虽说快到时候了……哈哈……

腿也能。

你看，我的手还能动……

……这里真的很美啊……

我特别喜欢这个地方，这家伙肯定也一样……

现在感觉不明显……等到了夏天，会像开着冷气一样，非常凉爽吧！

镇上闷热得令人难以忍受的时候，这里呢，

而且啊，目之所及应该都会染成一片绿色吧。

老爷爷还没有见过吧，这里的夏天。

嗯，还没见过呢……但是啊，像现在这样，每天都来到这里的话……

欸，什么……？

192

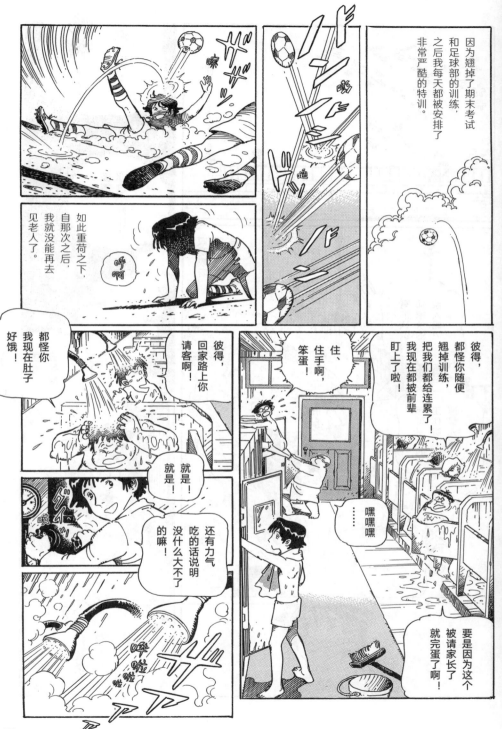

因为翘掉了期末考试和足球部的训练，之后我每天都被安排了非常严酷的特训。

如此重荷之下，自那次之后，我就没能再去见老人了。

呼啊

彼得，回家路上你请客啊！

就是！就是！

都怪你我现在肚子好饿！

还有力气吃的话说明没什么大不了的嘛！

彼得，都怪你随便翘掉训练，把我们都给连累了！我现在都被前辈盯上了啦！

住、住手啊，笨蛋！

……嘿嘿嘿

要是因为这个被请家长了就完蛋了啊！

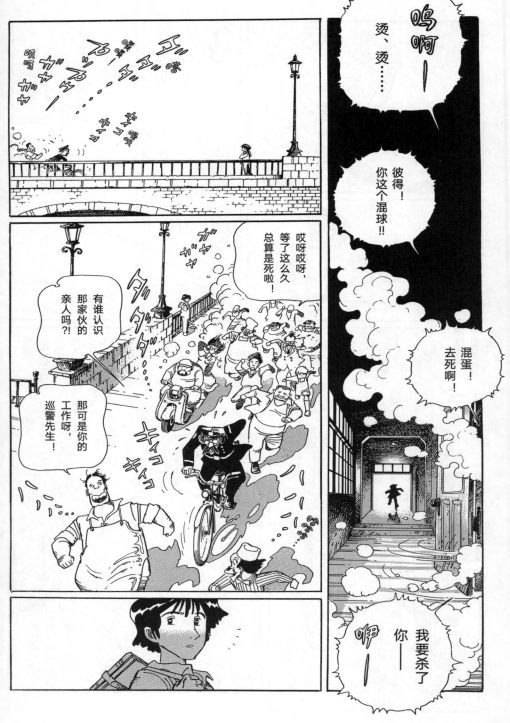

194

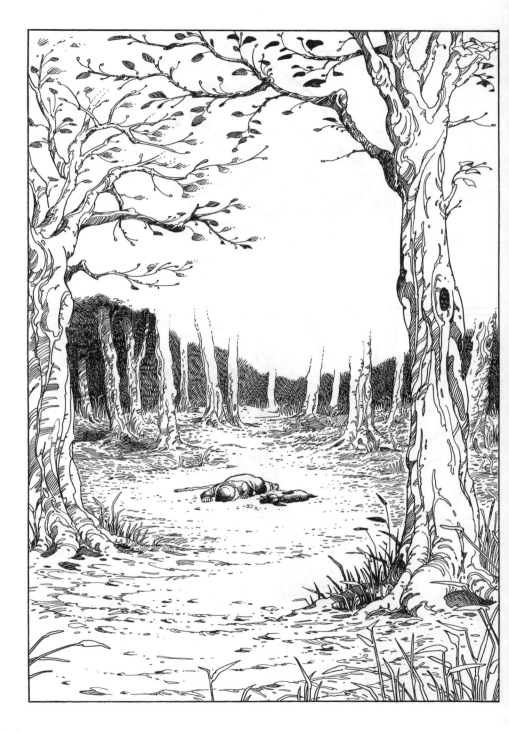

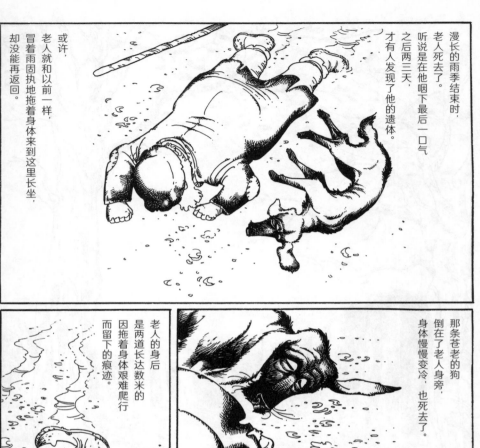

漫长的雨季结束时，
老人死去了。

听说是在他咽下最后一口气
之后两三天，
才有人发现了他的遗体。

或许，
老人就和以前一样，
冒着雨固执地拖着身体来到这里长坐，
却没能再返回。

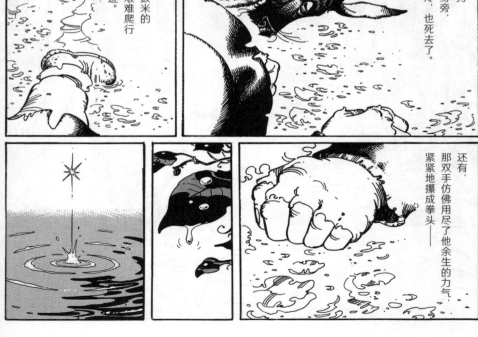

那条苍老的狗，
倒在了老人身旁，
身体慢慢变冷，
也死去了。

老人的身后
是两道长达数米的
因拖着身体艰难爬行
而留下的痕迹。

还有，
那双手仿佛用尽了他余生的力气，
紧紧地攥成拳头——

196

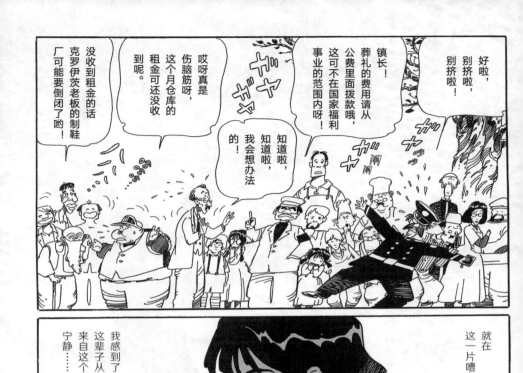

就在

这一片嘈杂之中。

我感到了
这辈子从未感受过的
来自这个世界的
宁静……

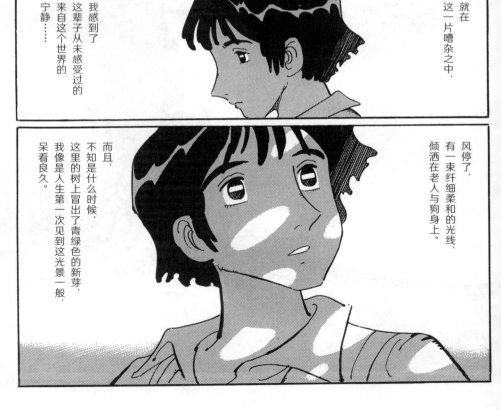

风停了，
有一束纤细柔和的光线，
倾洒在老人与狗身上。

而且，
不知是什么时候，
这里的树上冒出了青绿色的新芽，
我像是人生第一次见到这光景一般，
呆看良久。

镇长！
葬礼的费用请从
公费里面拨款哦，
这可不在国家福利
事业的范围内呀！

知道啦，
知道啦，
我会想办法
的！

哎呀真是
伤脑筋呀，
这个月仓库的
租金可还没收
到呢。

没收到租金的话
克罗伊茨老板的制鞋
厂可能要倒闭了哟！

好啦，
别挤啦，
别挤啦！

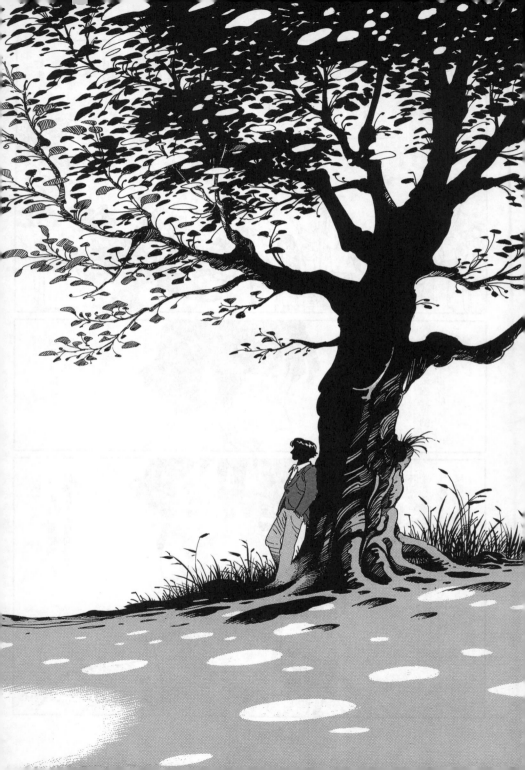

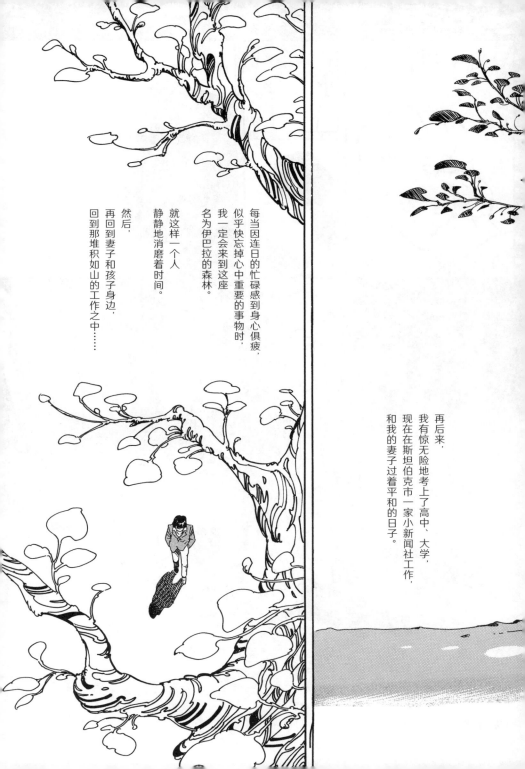

每当因连日的忙碌感到身心俱疲，似乎快忘掉心中重要的事物时，我一定会来到这座名为伊巴拉的森林。

就这样一个人静静地消磨着时间。

然后，再回到妻子和孩子身边，回到那堆积如山的工作之中……

再后来，我有惊无险地考上了高中、大学，现在斯坦伯克市一家小新闻社工作，和我的妻子过着平和的日子。

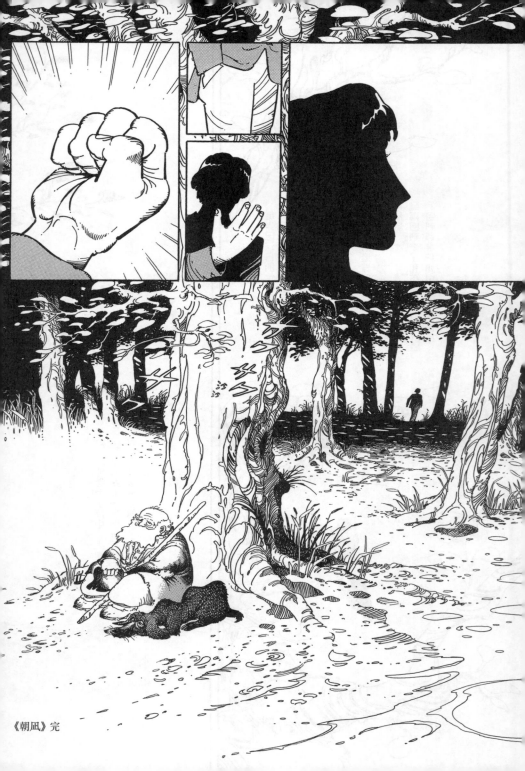

《朝凪》完

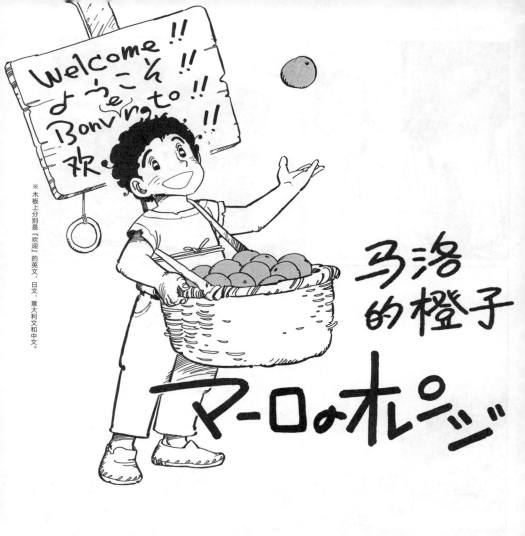

马洛的橙子

マーロのオレンジ

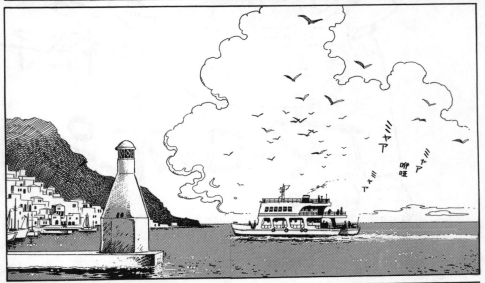

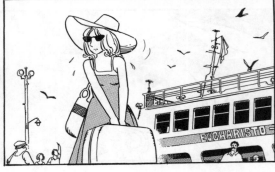

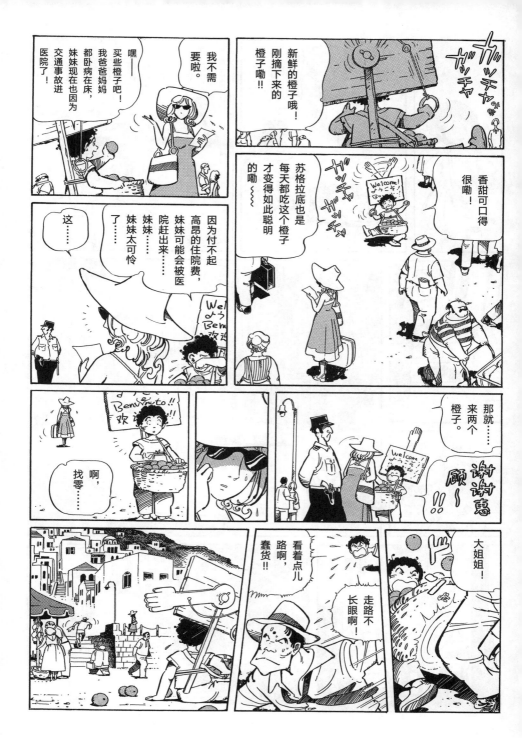

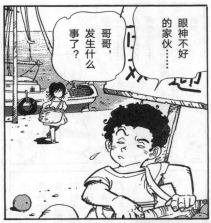

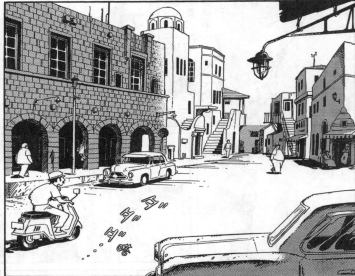

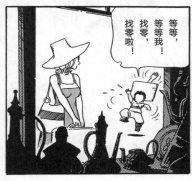

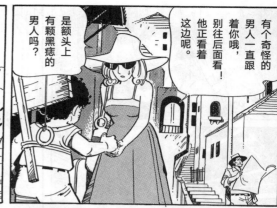

有个奇怪的男人一直跟着你哦，别往后面看！他正看着这边呢。

是额头上有颗黑痣的男人吗？

嗯，有的有的。

果、果然是他……在米兰那边他就一直跟着我，该怎么办哪……

想甩掉他也不是没有办法的哦。

交给我吧！跟我来，这边！

欢迎光临～～

精美的金胸针、耳坠、手镯，还有各式各样的银制品！应有～～尽有！

客人您看这边这件如何？非常适合您哦，说真～～的！

这边这边！

小、小偷啊！！

嗯？

205

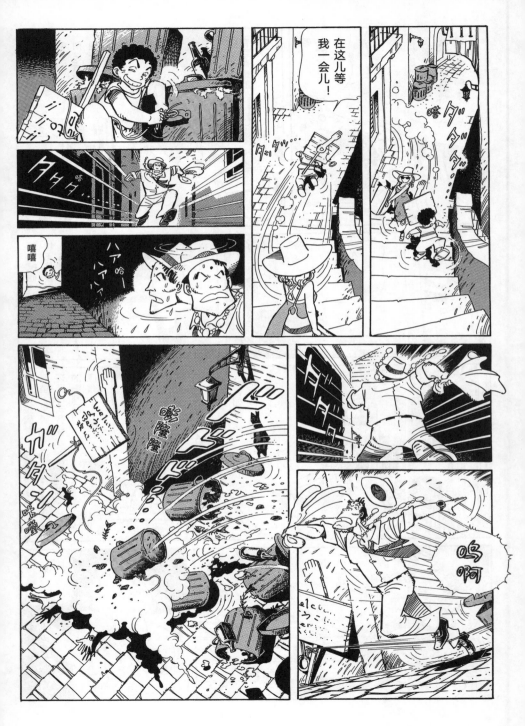

警察先生，就是那个家伙！

可恶……混蛋！

怎么了？

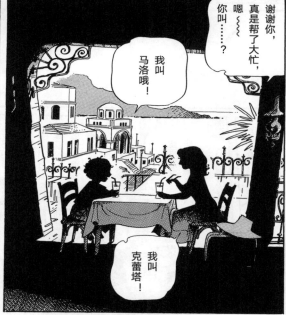

谢谢你，真是帮了大忙，嗯～～～你叫……？

我叫马洛哦！

我叫克蕾塔！

大姐姐你不戴墨镜，更好看哦，大美人啊！

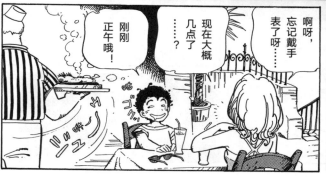

啊呀，忘记戴手表了呀……

现在大概几点了……？

刚刚正午哦！

不过你还是得多注意哦，那个追你的人一看就不是什么好人……

207

真尴尬呢，嘿嘿嘿……

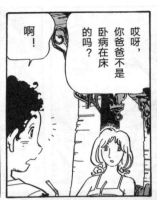
啊！

你爸爸不是卧病在床的吗？

哎呀，

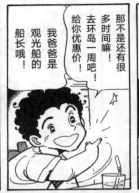
我爸爸是观光船的船长哦！

去环岛一周吧！给你优惠价！

那不是还有很多时间嘛！

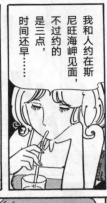
我和人约在斯尼旺海岬见面，不过约的是三点，时间还早……

怎么安排呢……

欸？什么呀……那个。

没

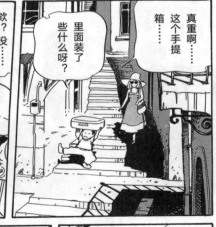
里面装了些什么呀？

这个手提箱……

真重啊……

首先……吃个午饭——

好呀！

就等你这句话！！

咕噜

嘎嗒嘎嗒

欸？

对了！

咚—咚

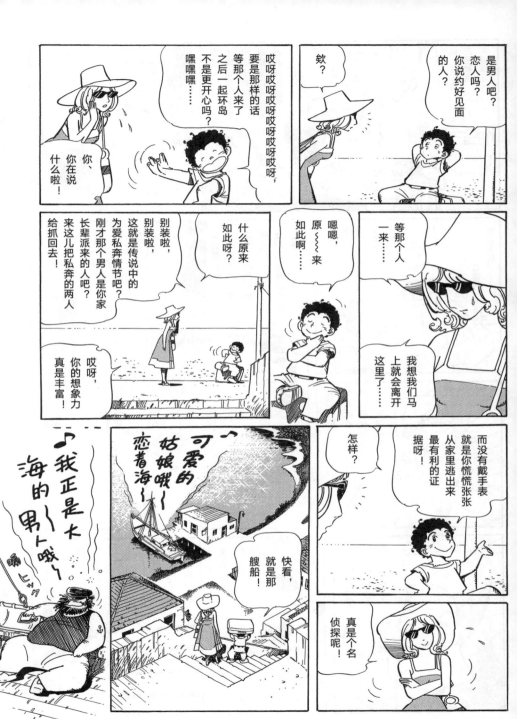

从意大利来的……？

这、这可真是抱歉啊，欸嘿嘿……

没错，正如你手上的身份证明书所写，我是来自米兰警署的帕佐警官！

到这儿来有何贵干呀？

实话告诉你吧，几日前一辆开往米兰银行的运钞车被袭击了，我们调查发现抢匪逃到了这边来。

不、那个男人应该没把赃款带在身上，毕竟太过显眼了啊……

但就在事件发生之后，有一个女性银行职员离职了……

他们身上带着抢到的赃款吗？

我们怀疑，就是那个女人暗中把运钞车的路线告诉了抢匪……

那个女人一定是要在这里和犯人会合……

这么说，那个箱子里装的就是……！

而且我们发现那个女人在米兰车站的储物柜里取走了一个手提箱……

然后，她来到了斯尼旺这边。

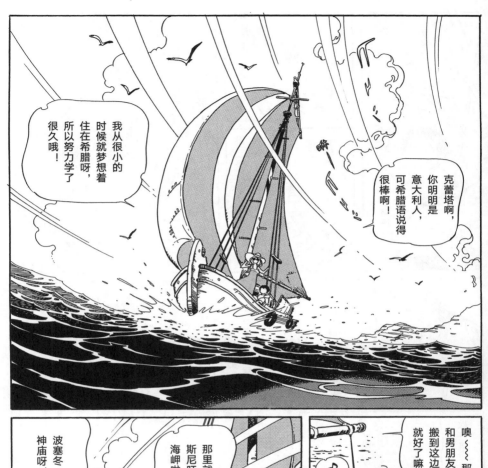

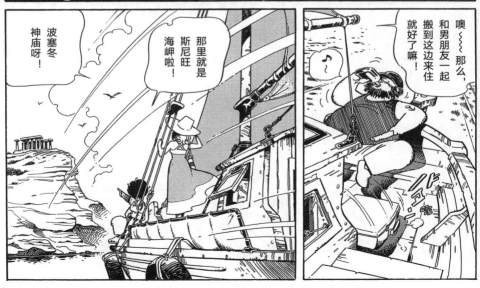

来！

呜哦。

你怎么了？

没、没什么啦……

对了，吃橙子吗？

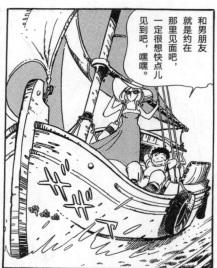

和男朋友就是约在那里见面吧，一定很想快点儿见到吧，嘿嘿。

我会讲一句意大利语哦！

Ciao!

你好哦！

很遗憾，Ciao 的意思是再见……

是这样啊，嘿嘿……

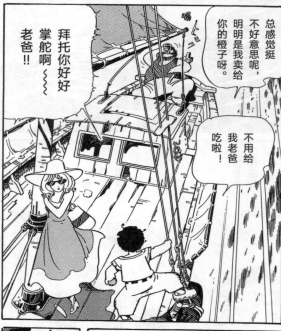

拜托你好好掌舵啊老爸~~

老爸!!

总感觉挺不好意思呢，明明是我卖给你的橙子呀。

不用给我老爸吃啦！

小混蛋！不要对你老爹指手画脚的！

212

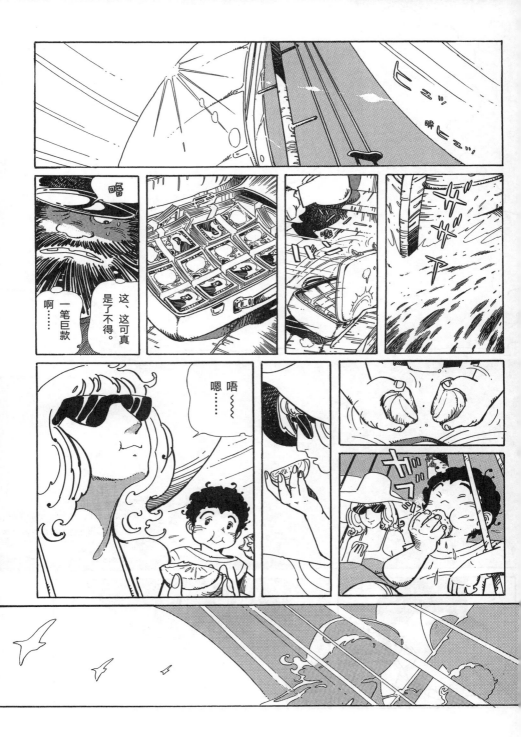

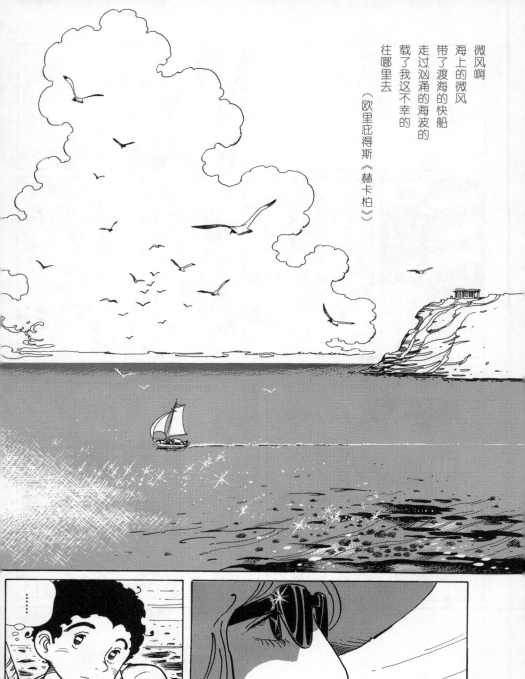

微风啊
海上的微风
带了渡海的快船
走过汹涌的海波的
载了我这不幸的
往哪里去

（欧里庇得斯　《赫卡柏》）

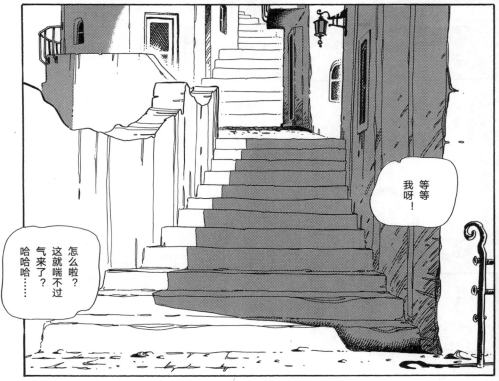

嘿嘿嘿，没事啦！

这样很危险的啊！

呼，真是的！

呀啊啊啊

呜啊

嘿嘿……

你真狡猾！

去那边看看吧！

嗯！

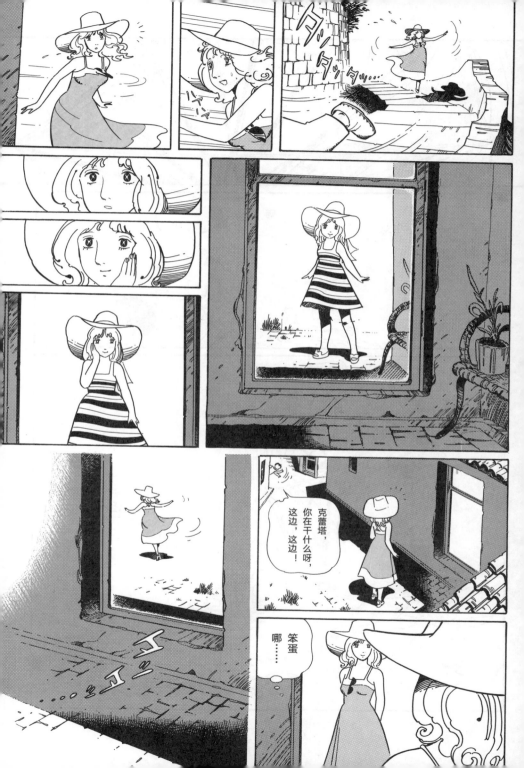

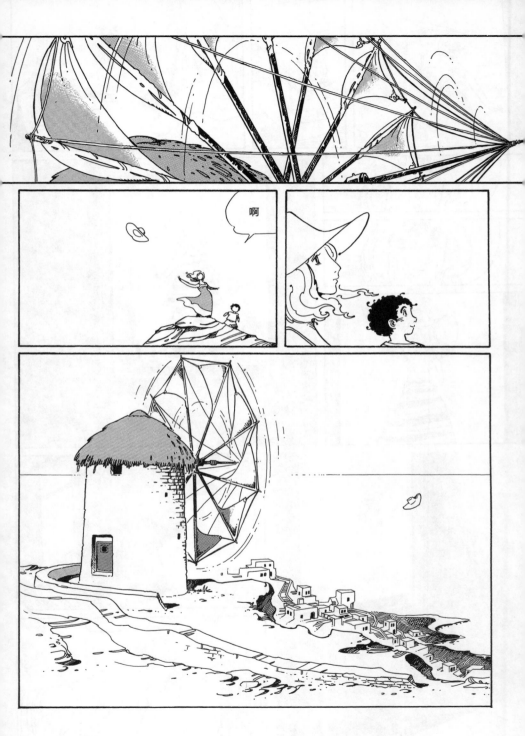

嘿嘿……别看我这只是艘小破船，坐着可不会晕船哟！嗝——

这里的景色实在是太美了……

喂，站住！

快看！那不就是意大利来的大个子在追查的女人吗？

穿着打扮还有年纪都很像！

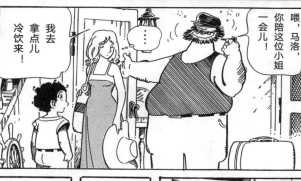

喂，马洛，你陪这位小姐一会儿！

我去拿点儿冷饮来！

欸～～真是少见呢，我老爸平时要是没个人陪在身边就不爽，今天是怎么了？

久等啦，我瞧着你那手提箱的卡扣坏掉了，已经帮你修好了哦！

在这种地方，卡扣要是不小心开了可麻烦了呢！嗝——

ミャア ミャア 咿呀

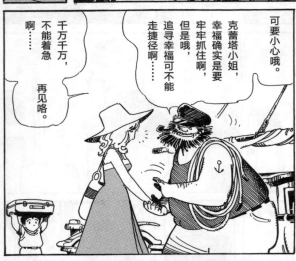

可要小心哦。

克蕾塔小姐，幸福确实是要牢牢抓住啊，但是哦，追寻幸福可不能走捷径啊……

千万千万，不能着急啊……再见咯。

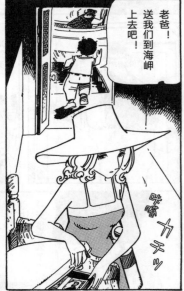

老爸！送我们到海岬上去吧！

咔嗒 卡卡

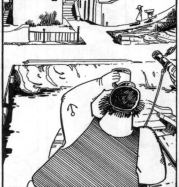

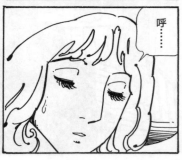

呼……

220

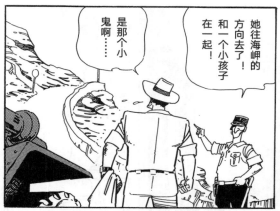

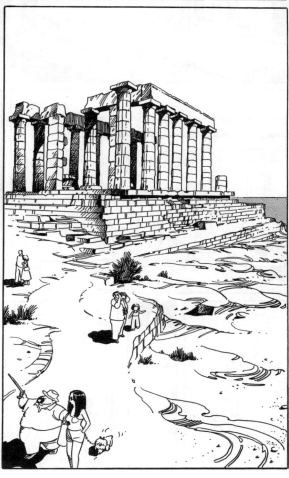

221

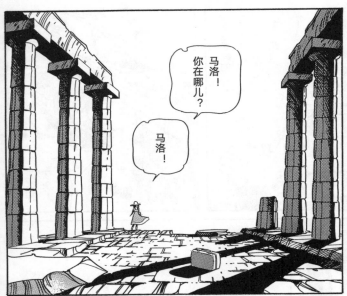
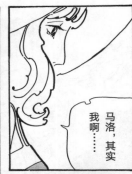

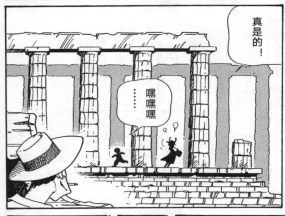

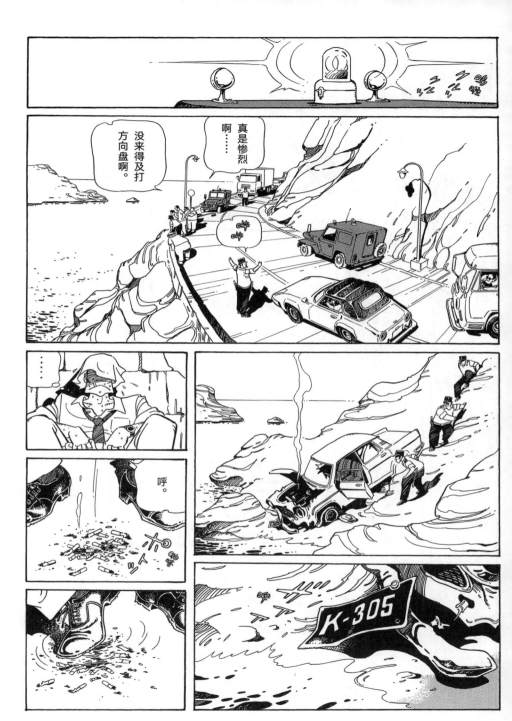

223

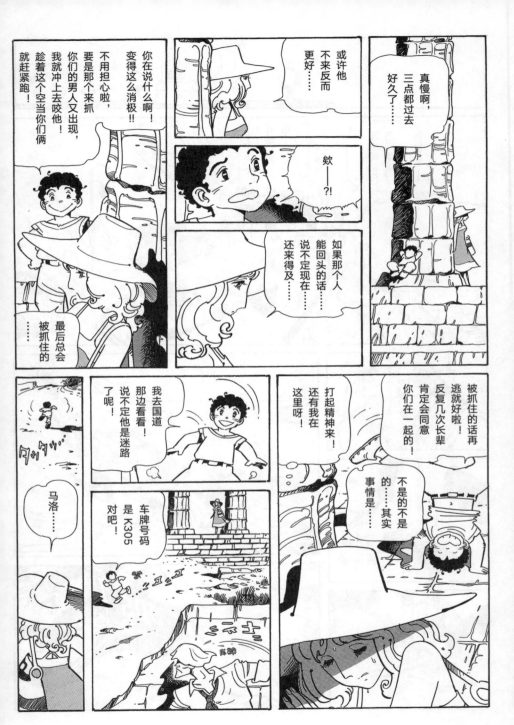

真慢啊，三点都过去好久了……

或许他不来反而更好……

欸——?!

如果那个人能回头的话……说不定现在还来得及……

你在说什么啊！变得这么消极!!

不用担心啦，要是那个男人又出现，你们的冲上去咬他！我就那个来抓你们两，趁着这个空当你们两就赶紧跑！

最后总会被抓住的……

被抓住的话再逃就好啦！反复几次同意肯定会长辈你们在一起的！

打起精神来！还有我在这里呀！

不是的不是的……其实事情是……

我去国道那边看看！说不定他是迷路了呢！

车牌号码是 K305 对吧！

哒哒哒……

马洛……

现在去的话……
还来得及……
拿着这钱去自首的话……
那个人的刑罚也会从轻吧……

现在去的话……

啊，在那边!!

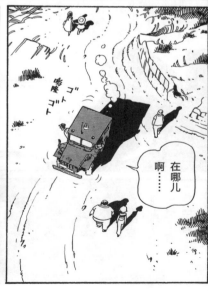

啊……在哪儿

帕佐警官!

啊？
是……是的！

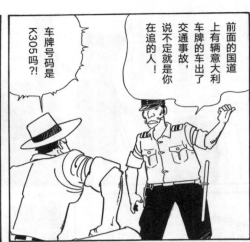

车牌号码是
K305吗?!

前面的国道
上有辆意大利
车牌的车出了
交通事故，
说不定就是你
在追的人！

我是……
在做一个
可怕的噩梦
吧……

被那个人的
花言巧语蒙蔽
了双眼……
为什么……
为什么……
会变成现在
这样……

为什么
会……

我们俩……

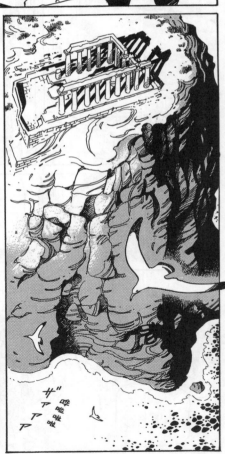

为了抓住
幸福……而太过
急躁了吗……

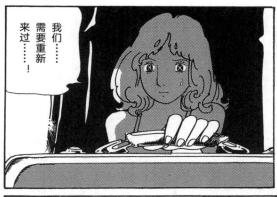

我们……需要重新来过……！

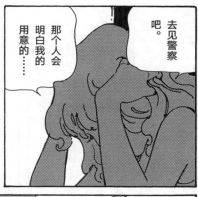

去见警察吧。

那个人会明白我的用意的……

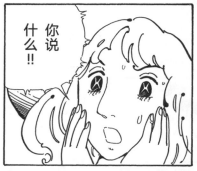

你说什么!!

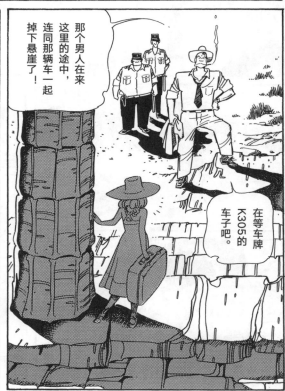

那个男人在来这里的途中，连同那辆车一起掉下悬崖了！

在等车牌K305的车子吧。

虽然他逃走躲了起来，但想必受伤不轻啊。

被我们的人抓住也只是时间问题。

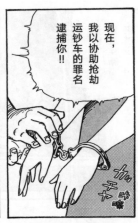

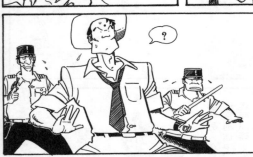

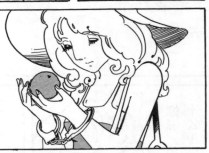

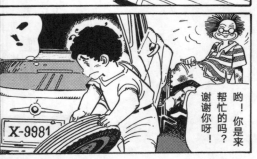

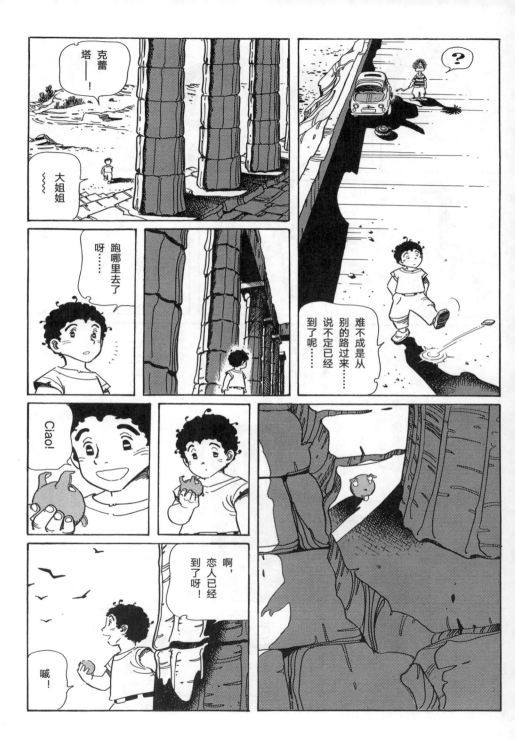

喊……

喊—

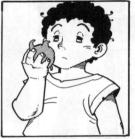

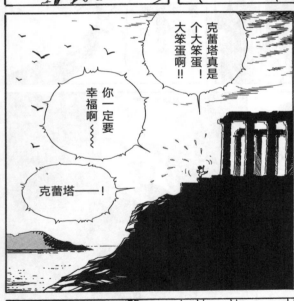

克蕾塔真是
个大笨蛋啊！
大笨蛋啊！！

你一定要
幸福啊～～

克蕾塔——！

什么嘛！
有必要那么
着急走吗！！

喊——！！

哇！

你这是在
干啥呢？

装橙子的篮子还放在港口那边呢!!

什么叫没什么啊!!你像个炮弹一样飞奔出去后就一直没有回来!后来我到家里一问才知道你到这里来了啦!

没、没什么啊……你干吗突然……哈哈哈……

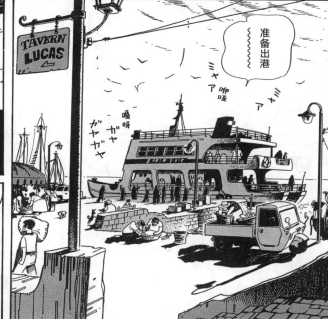

TAVERN LUCAS

准备出港

克雷塔。

什么嘛!明明还有那么多!不想卖就算了!!

小伙子，给我来个橙子!

抱歉，卖完了啦!

231

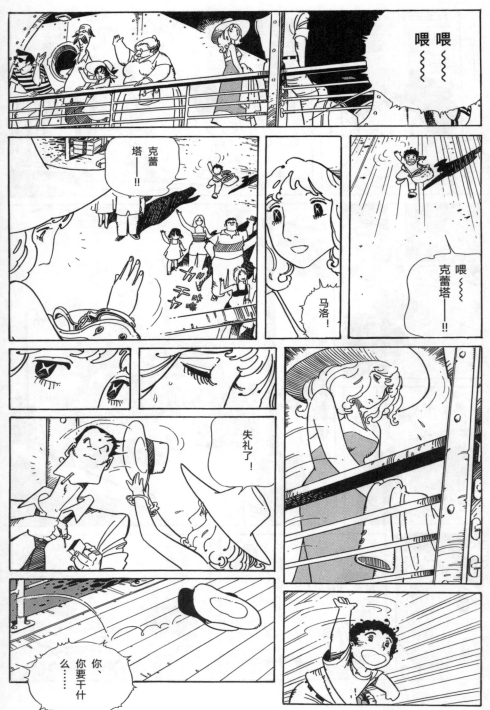

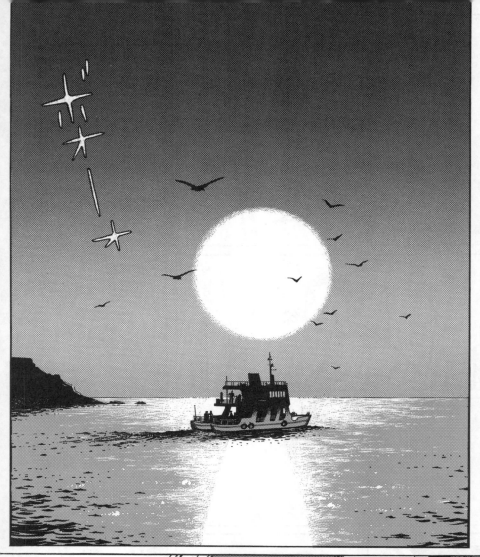

《马洛的橙子》完

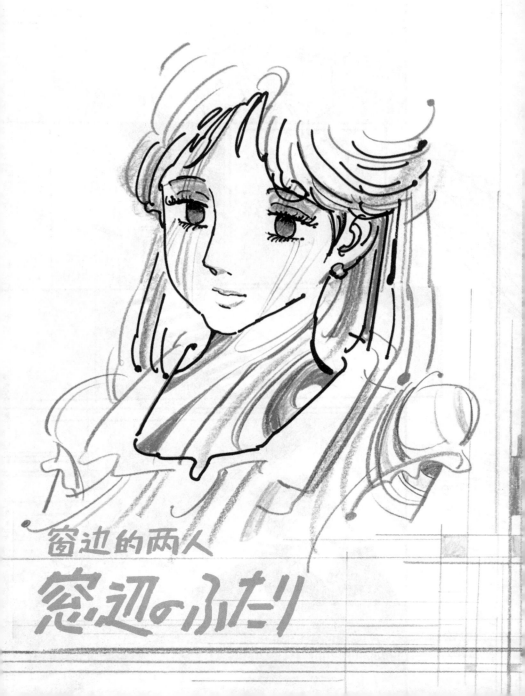

窗边的两人

窓辺のふたり

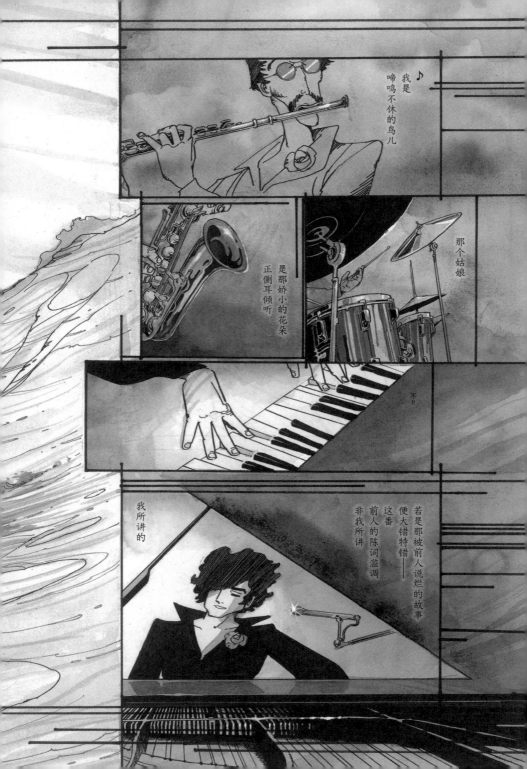

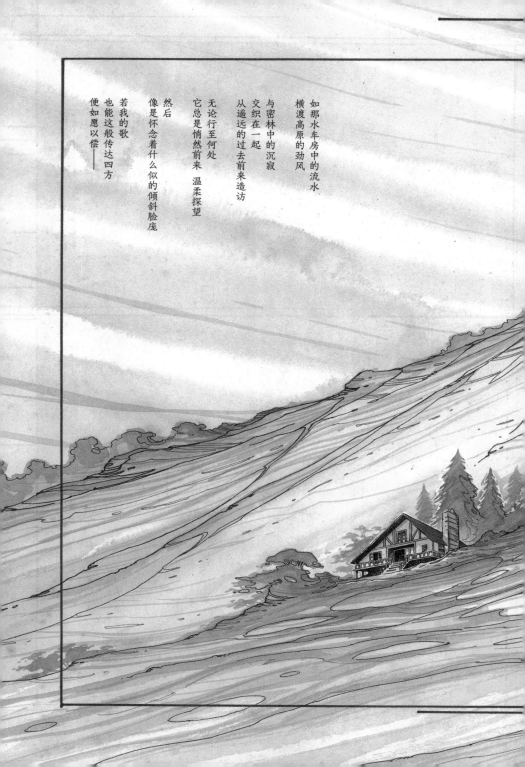

如那水车房中的流水
横渡高原的劲风
与密林中的沉寂
交织在一起
从遥远的过去前来造访
它总是悄然前来　温柔探望
无论行至何处
然后
像是怀念着什么似的倾斜脸庞
也能这般传达四方
若我的歌
便如愿以偿——

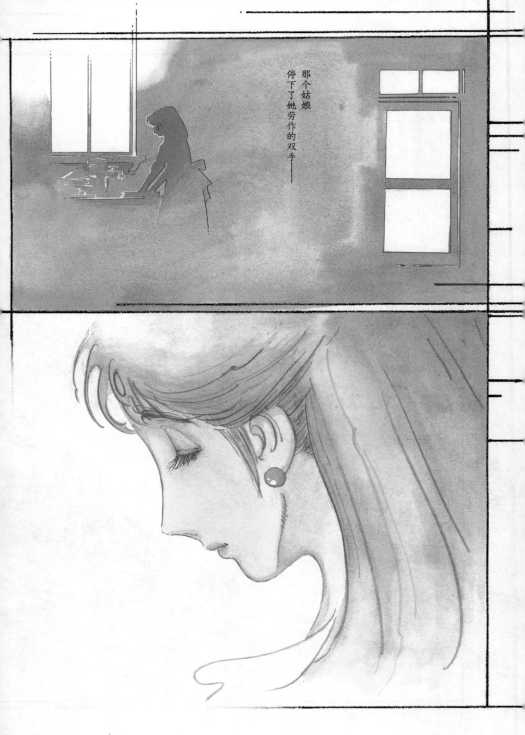

那个姑娘停下了她劳作的双手——

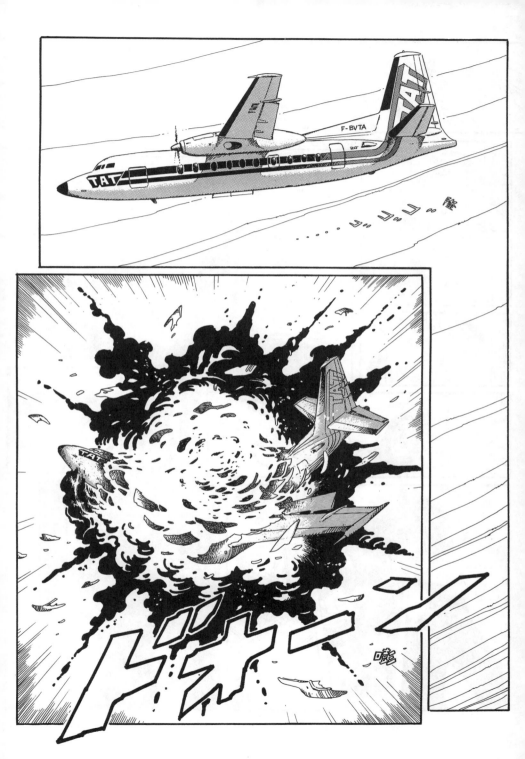

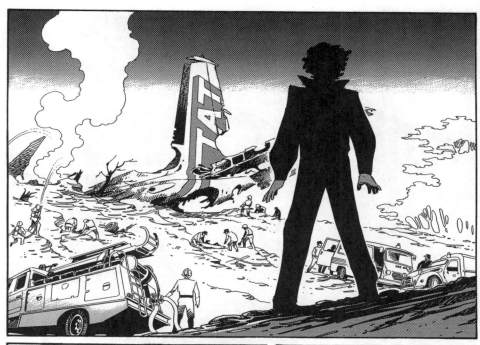

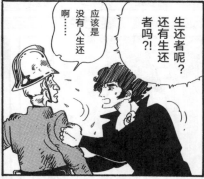

生还者呢？还有生还者吗?!

应该是还没有人生还啊……

蕾切尔!!

呜呜……

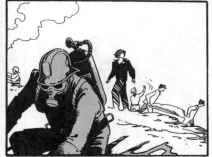

蕾……
蕾切尔……

之后的训练
你不来吗?!

杰罗姆!

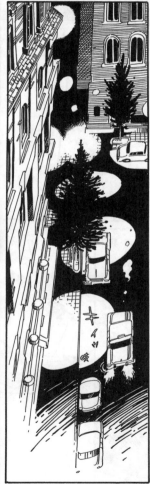

再让他一个人静静吧……

但是利诺，你也看到了吧……

观众的反应……最近杰罗姆唱歌根本就不在状态呀……

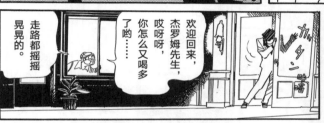

欢迎回来，杰罗姆先生，哎呀呀，你怎么又喝多了哟……走路都摇摇晃晃的。

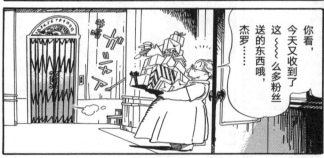

你看，今天又收到了这～～～么多粉丝送的东西哦，杰罗……

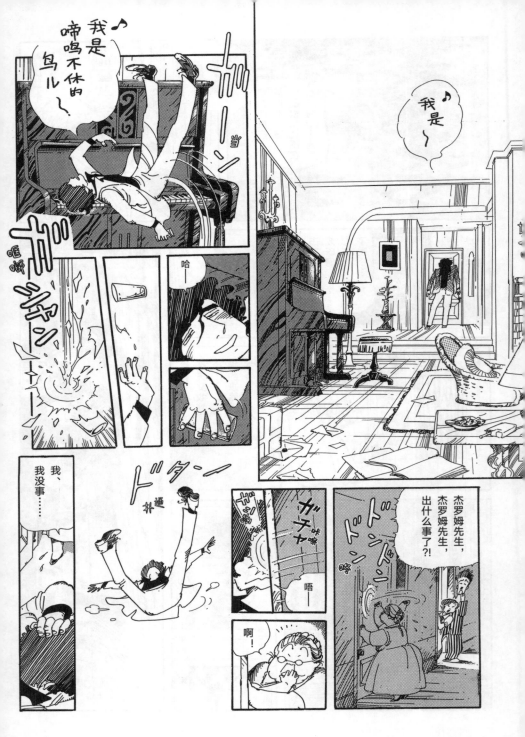

现在已经深夜了
杰罗姆先生!!

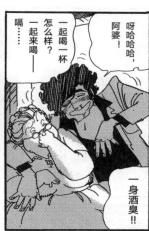

呀哈哈哈,
阿婆!
一起喝一杯
怎么样?
一起来喝——
嗝……

一身酒臭!!

ギィ──ッ
哎呀

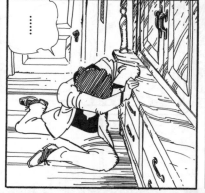

……

フラッ
飘忽
ドタッ

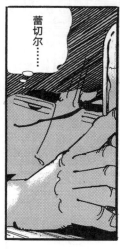

蕾切尔……

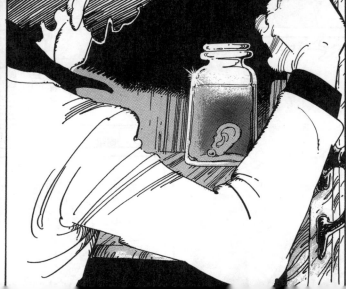

245

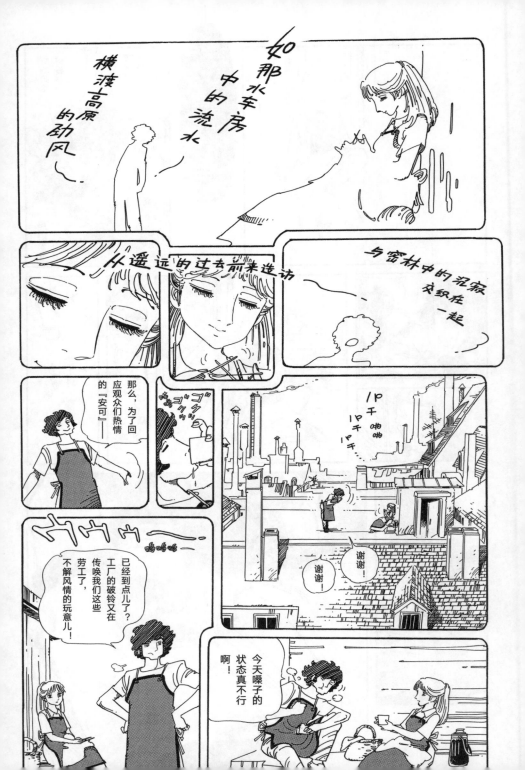

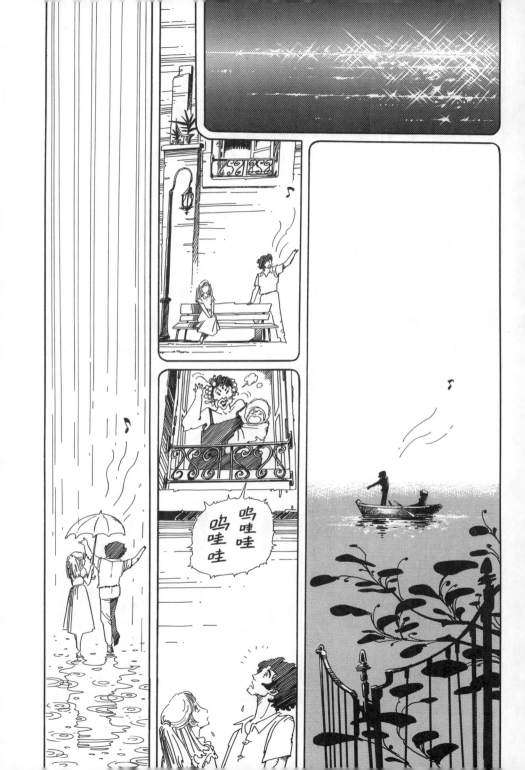

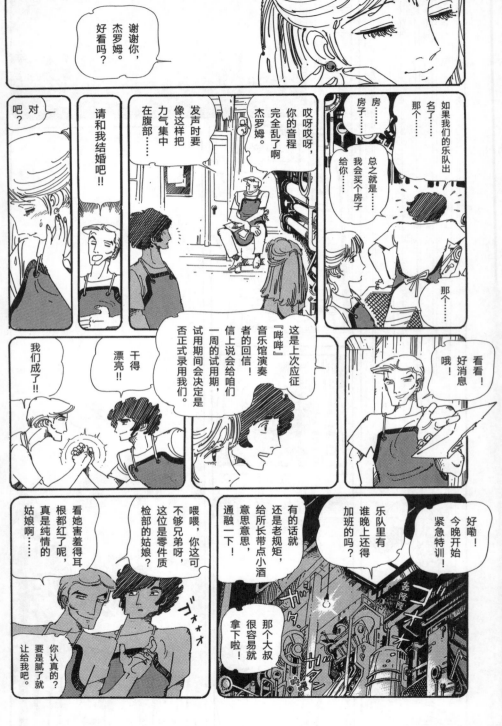

248

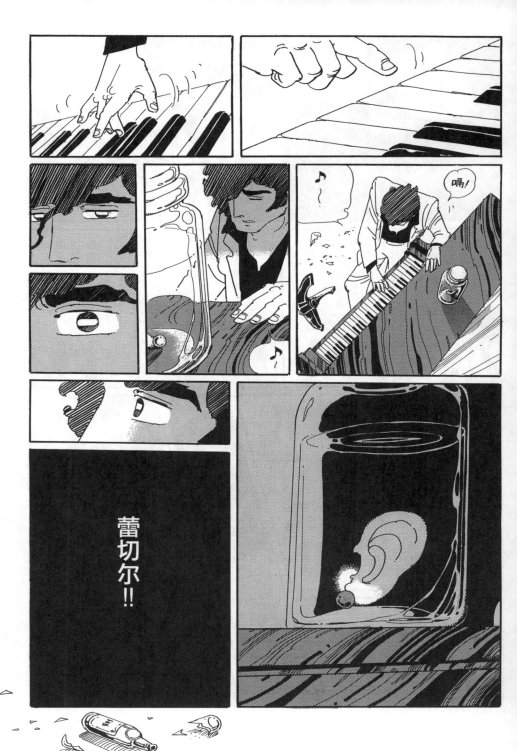

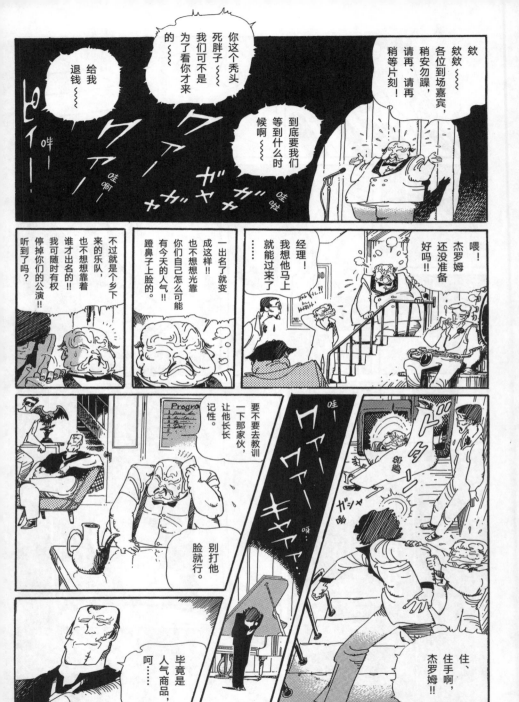

250

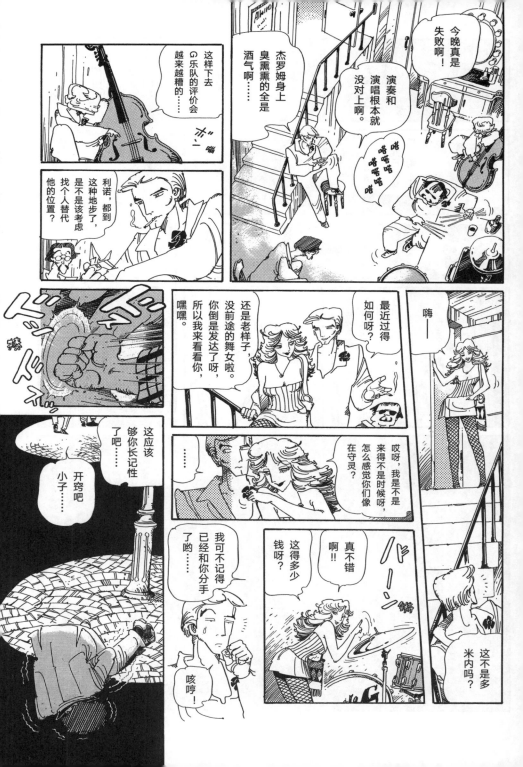

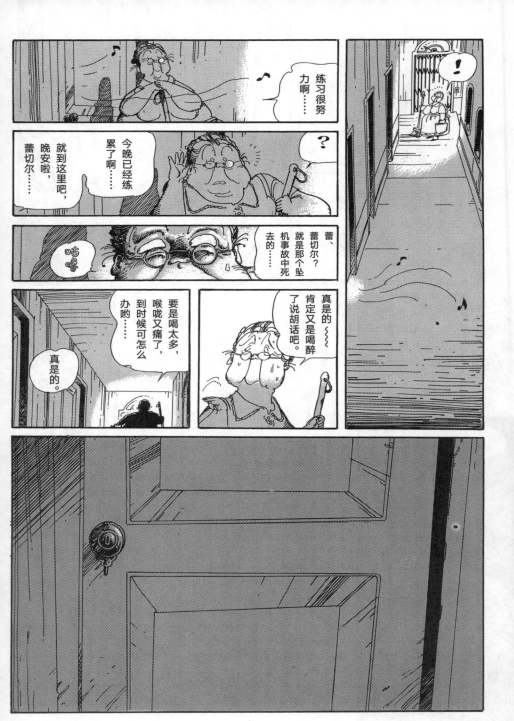

252

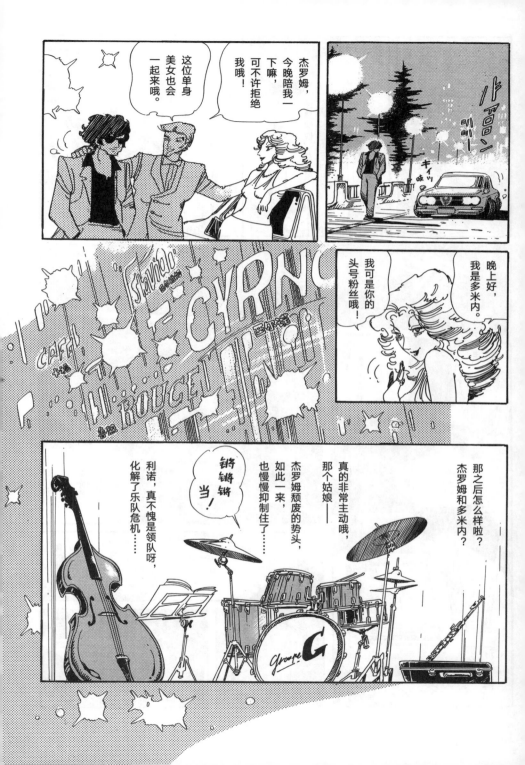

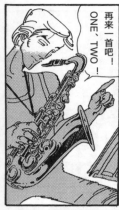

再来一首吧！
ONE、TWO—！

也不是这个，
但是……

你是想说，女人是捉摸不透的怪物吗？

总感觉有一丝不安！

但是……

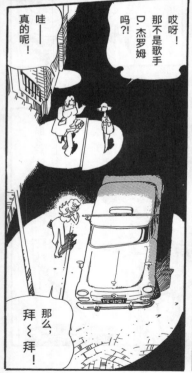

哎呀！
那不是歌手
D.杰罗姆吗?!

哇——
真的呢！

那么，
拜～拜！

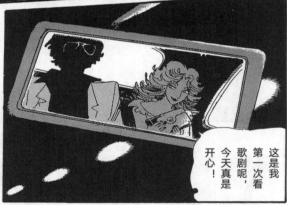

这是我第一次看歌剧呢，今天真是开心！

真的非常心……

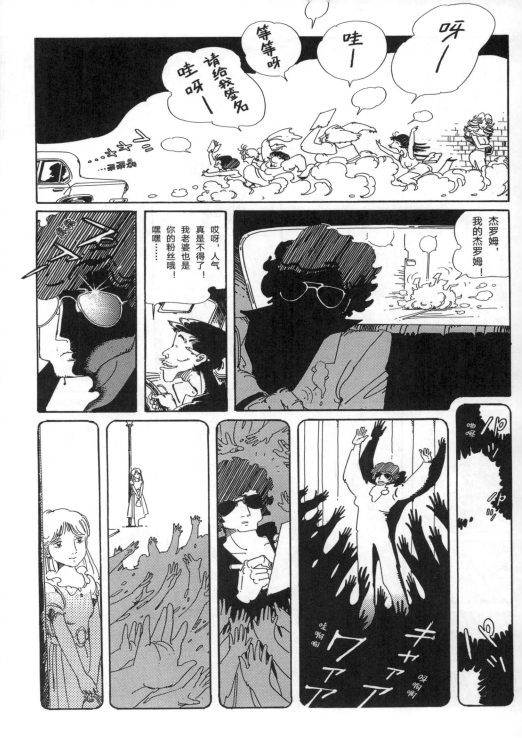

255

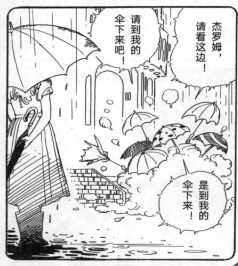

杰罗姆，请看这边！

请到我的伞下来吧！

是到我的伞下来！

啪嗒

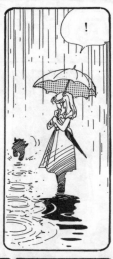

！

晚安

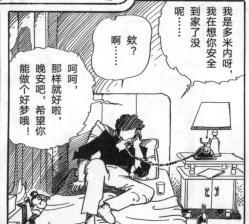

欸？

啊……

呵呵，那样就好啦，晚安吧，希望你能做个好梦哦！

我是多米内呀，我在想你安全到家了没呢……

丁零零

咔嚓

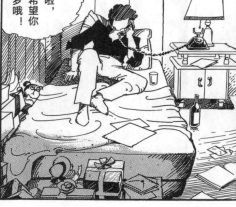

咔嚓

呀，
是你吗？
我终于找到
一个不错的
地方了！

是一个很宽敞的
房子！

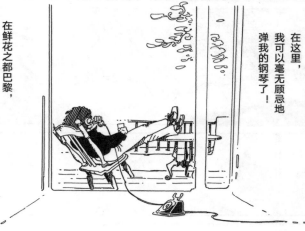

在这里，
我可以毫无顾忌地
弹我的钢琴了！

在鲜花之都巴黎，
塞纳河就从房子背后流过，
我总算是把这个地方变成
我们的根据地啦！

倒是你，
真亏你能知道这个地方的
电话号码呀！

是利诺告诉
我的啦……

嗯——这样啊，
说起来那家伙也
对你有些意思的，
哈哈哈……

杰罗姆……
下次，
什么时候能再见呢？

哎——
不知道啊……
之后的日程都安排得满满的了，
这周末是奥尔良，
下周是波尔多和朗布依埃堡，
再之后是布尔日、鲁昂、亚眠，
然后是……嗯～～让我想想……

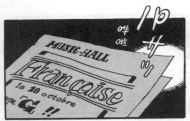

哟！蕾切尔，还好吗?!

稍等一会儿哟。

联系他的话打给他的公寓管理员就好——

蕾切尔，下次，和我一起吃个饭如何？

他这会儿好像不是很方便接电话呀。

之后我再让他给你回电话吧……

利诺，没关系啦，也没什么重要的事。

我们下周就回巴黎了哟。

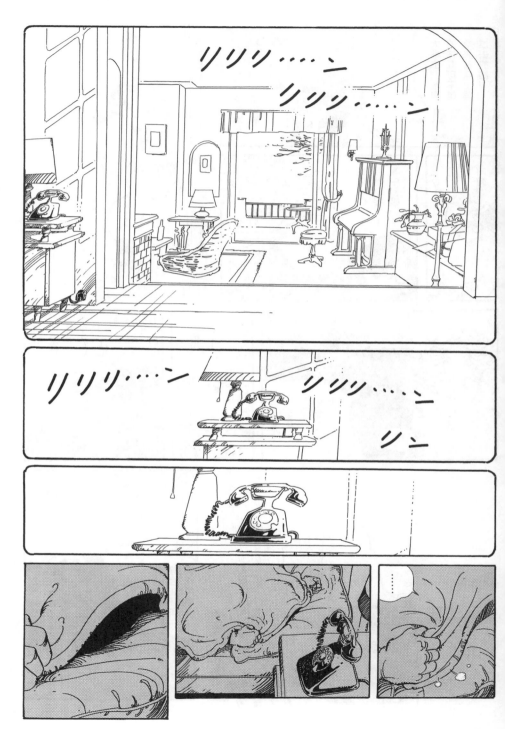

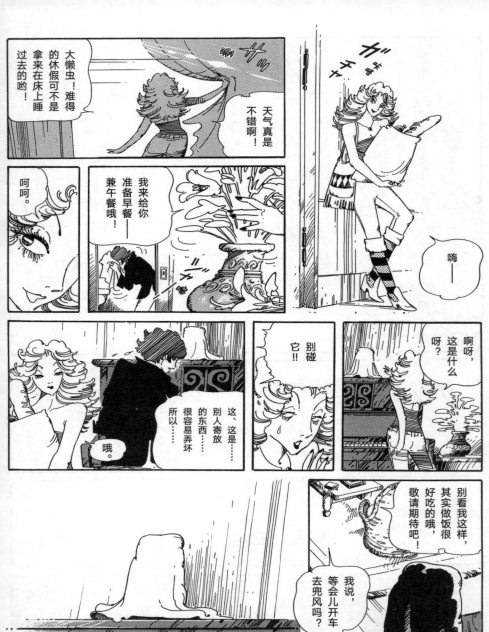

260

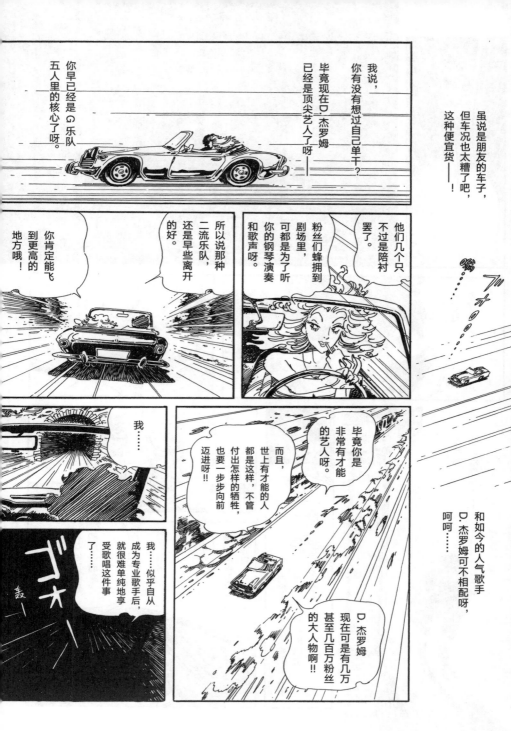

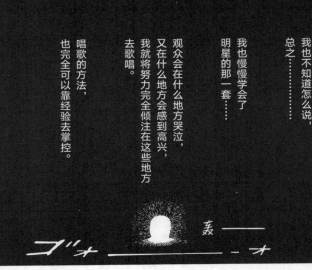

我也不知道怎么说，
总之……

明星的那一套……
我也慢慢学会了

去歌唱。
我就将努力完全倾注在这些地方
观众会在什么地方感到高兴，
又在什么地方会哭泣，

也完全可以靠经验去掌控。
唱歌的方法，

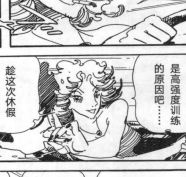

所以说你是
有专业素养的
艺人呀！

回事吧……
或许是这么
是吗……

我有些
累了……

的原因吧……
是高强度训练

趁这次休假
好好休息吧。

杰罗姆……
粉丝们都是抱
着花钱买梦想
的心态而来。

而你贩售
自己的才能。

这样不也挺好
的吗？！

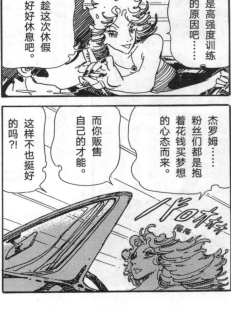

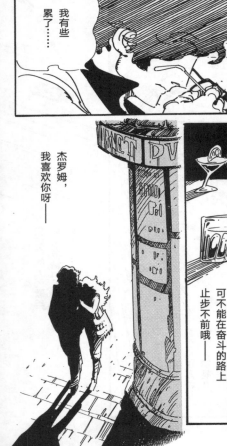

杰罗姆，
我喜欢你呀——

别想太多无关紧要的事情啦，
可不能在奋斗的路上
止步不前哦——

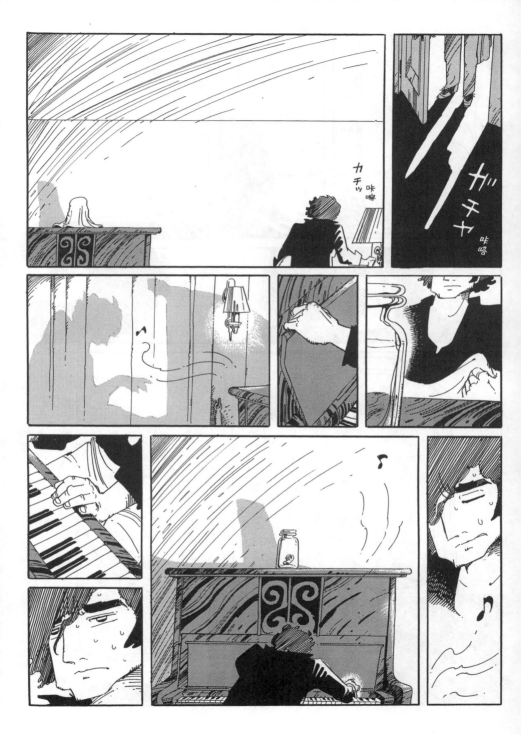

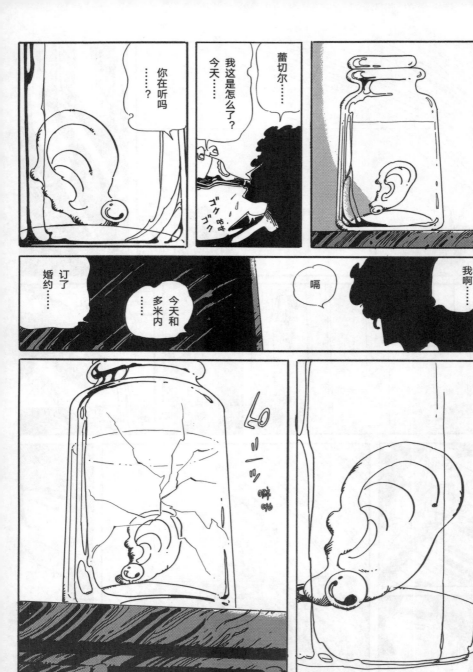

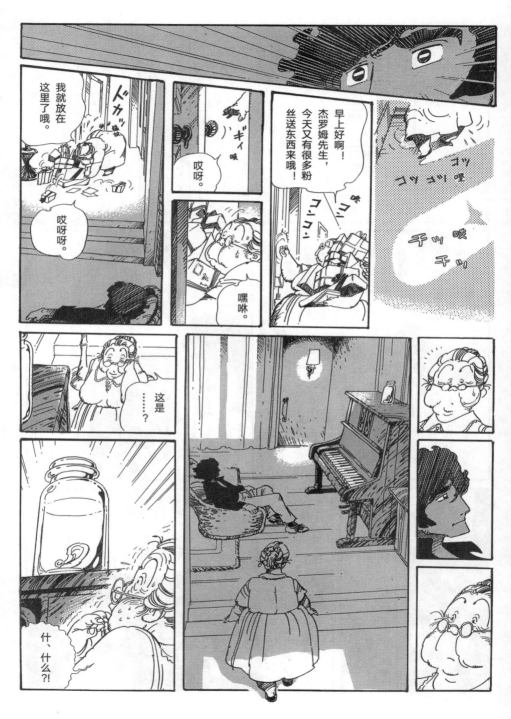

丁零零

呀

喂，杰罗姆，恭喜你订婚啦！！

从今天起，就要和你分道扬镳了啊。

干哪 哪哪

分道扬镳?! 利诺，你开什么玩笑？

嘻，我也没把这事放在心上，我早就知道会有这一天了。毕竟你是真正有才能的人嘛。

都这个时候了你就别装傻了！

休假结束的同时诞生了一位了不得的独唱歌手——D.杰罗姆！你不是已经决定在奥朗匹尼剧场进行第一次公演了吗？真是爆炸性的新闻啊！！

你可真不愧是不得了的大明星啊……

我们几个会想办法继续干下去的，你不用担心啦。

话说回来，多米内真是个了不起的女人啊。我看，那个女人要是去做经纪人也挺有一手的呢。

我什么都不知道啊……

先等一下啊，利诺——

再见啦！！你已经不是干下去的我们的朋友了！

干叮ーン

ガチャ 咔嚓

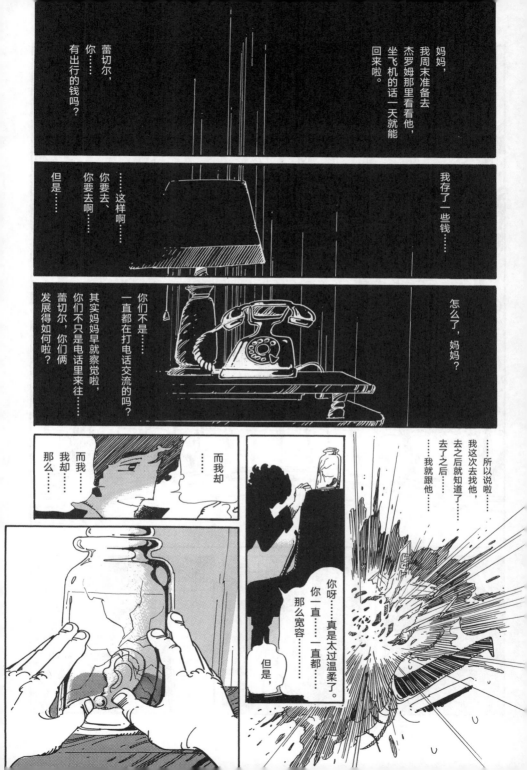

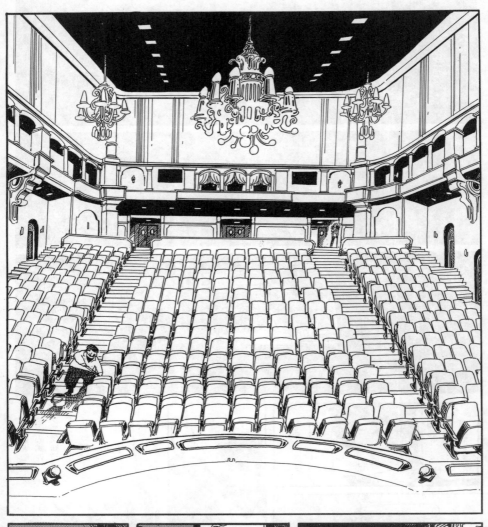

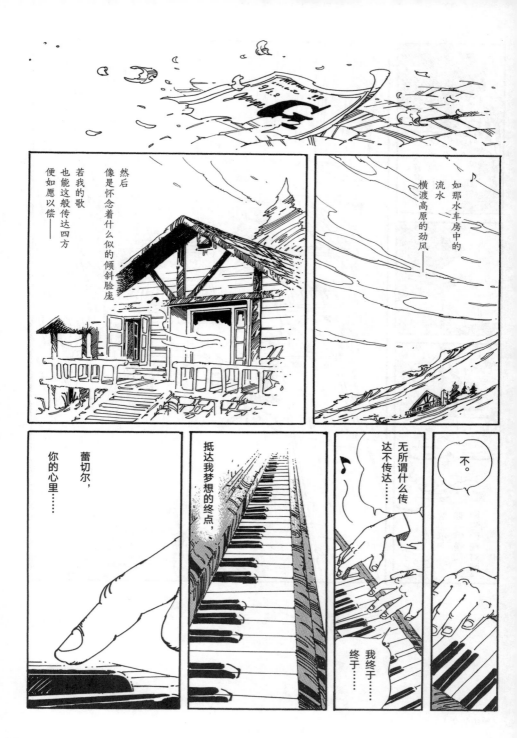

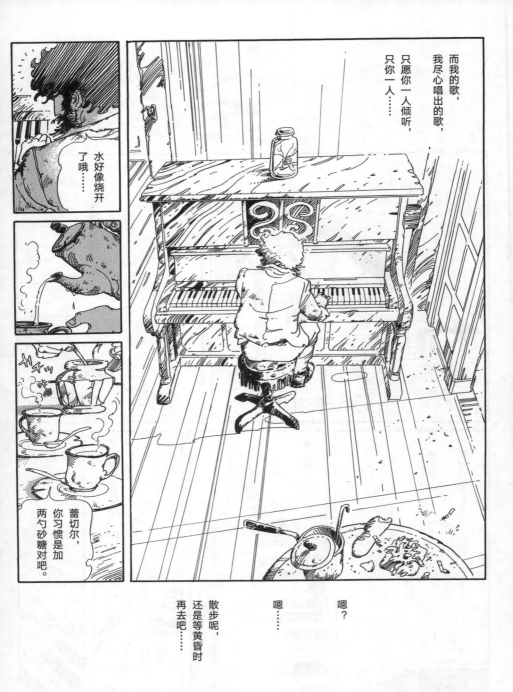

而我的歌，
我尽心唱出的歌，
只愿你一人倾听，
只你一人……

水好像烧开
了哦……

蕾切尔，
你习惯是加
两勺砂糖对吧。

嗯？

嗯……

散步呢，
还是等黄昏时
再去吧……

《窗边的两人》完

270

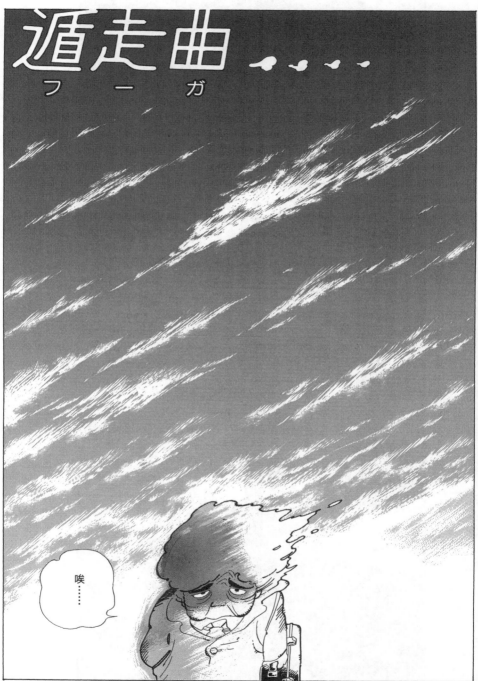

※ フーガ（fuga），有飞翔、逃跑之意，亦指复调音乐的一种形式"赋格"。

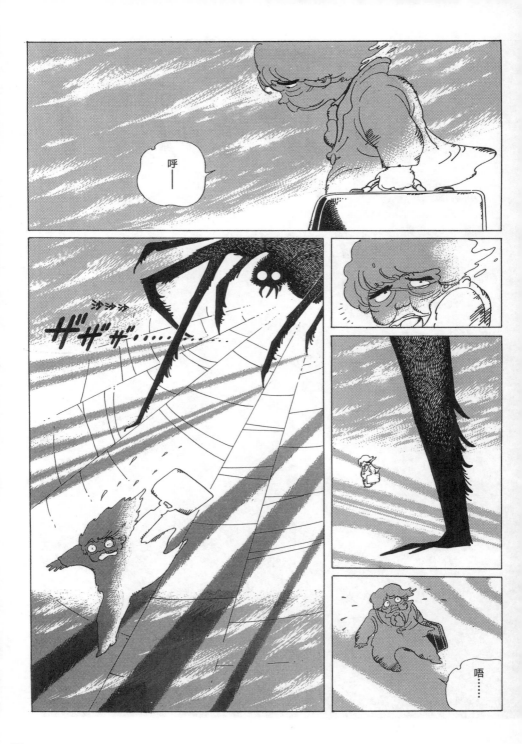

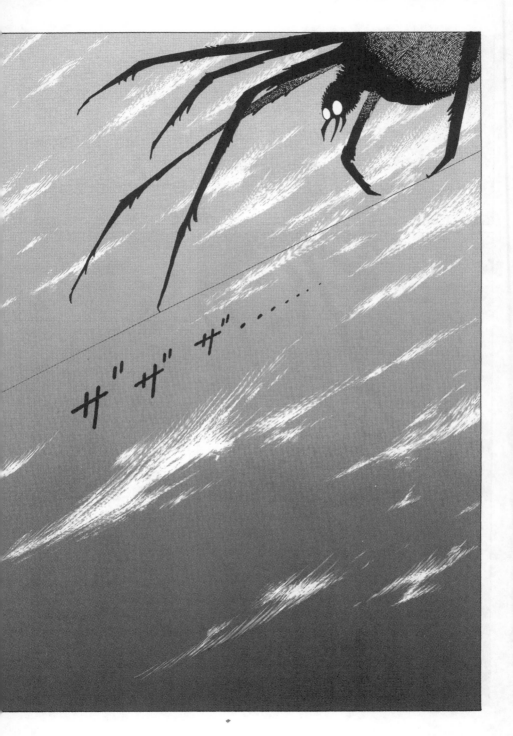

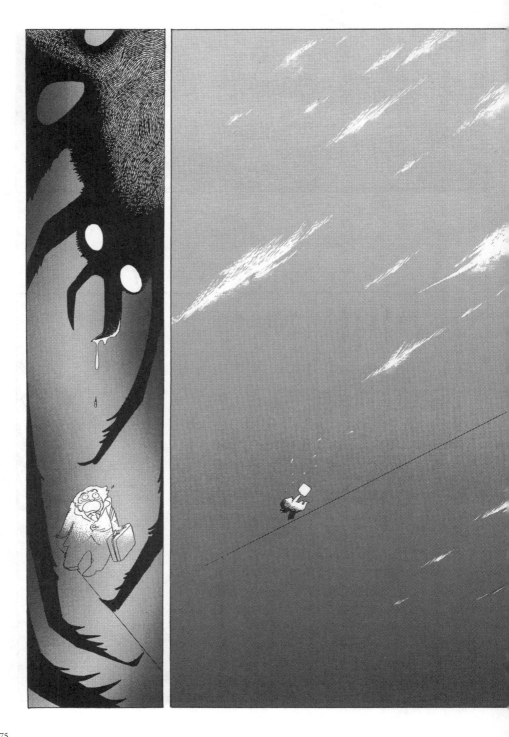

啊！

啊，真是可恶，刚刚叹着气想事情，竟然踩到了痰……

真是的，这一天天的，只要稍微走几步就会踩到些乱七八糟的东西。

踩了这么多破烂，怎么就不见我踩到钱啊……

口香糖、钉子、狗屎……定期还准能踩到隐形眼镜。

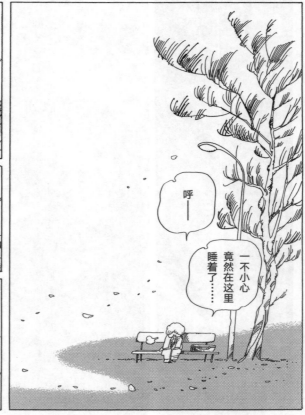

呼—

一不小心竟然在这里睡着了……

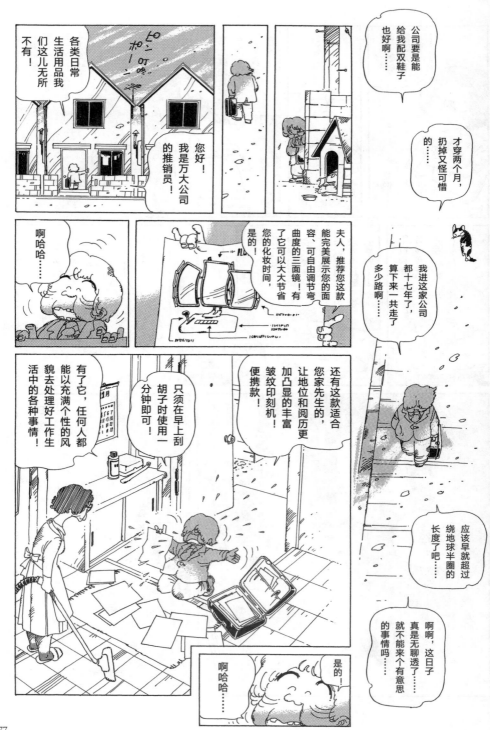

等、等等，
你这人——

我说——

哈……

啊哈哈

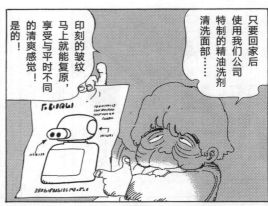

只要回家后
使用我们公司
特制的精油洗剂
清洗面部……

印刻的皱纹
马上就能复原，
享受与平时不同
的清爽感觉！

是的！

不过我还
有很多好
产品！

最近生活
用品的更新
换代太快了，
简直应接不暇，
所以我也很难为
您做更具针对性
的推荐……

就是……

对、对，对了，
要不要给令
郎或令爱买
些什么？

啊哈哈……

不欢迎强
行推销！！

我们东西
够用了！

吵死了！！

我很忙！

但我
什么都不想
买！！

啊哈哈
……

278

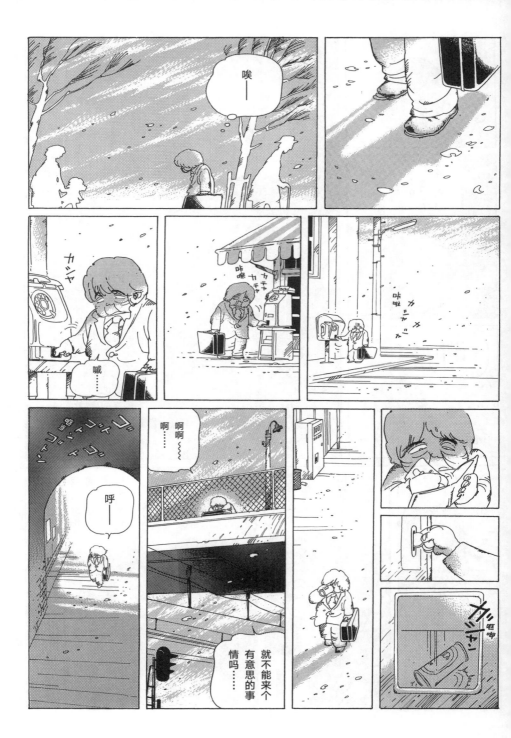

别摆出一副冷漠的表情嘛，买我的货绝对不吃亏哟！

……哦——是吗

我这里有个很不错的东西，怎么样，给你个优惠价？咿嘻嘻……

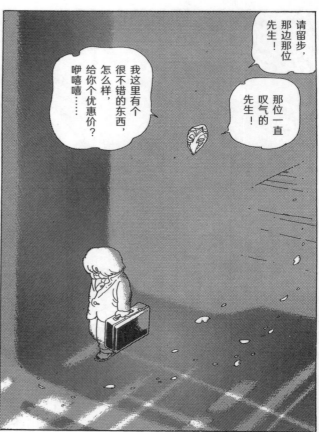

请留步，那边那位先生！

那位一直叹气的先生！

哎呀，你还是那么冷漠……我说，考虑考虑吧，反正你看上去也无聊得要命的样子。

那又怎么样呢？

……哦，是吗

等等……等一下嘛。

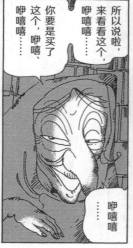

所以说啦，来看看这个，咿嘻嘻……你要是买了这个，咿嘻、咿嘻、咿嘻嘻……

咿嘻嘻

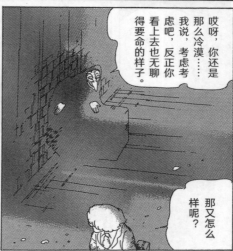

你所说的那些无聊的东西，对我来说一文不值！

要你多管闲事！

你呀，又没女人缘，又没钱，又没地位！

因为这些你也慢慢丧失了对生活的憧憬吧！

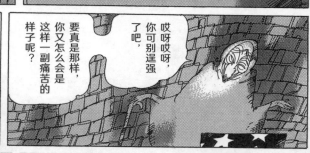

哼！那又有什么关系！

要真是那样，你又怎么会是这样一副痛苦的样子呢？

哎呀哎呀哎呀，你可别逞强了吧，

你这话可不完整啊……

你是想说和老婆子我没关系，还是说你和世界啊女人啊金钱啊地位啊这些东西毫无关系呢？还是说……

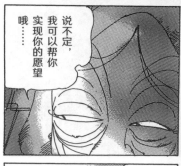

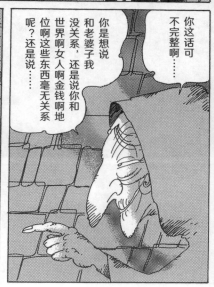

说不定，我可以帮你实现你的愿望哦……

真是烦人的老太婆！你说什么就是什么吧！！

愿望……

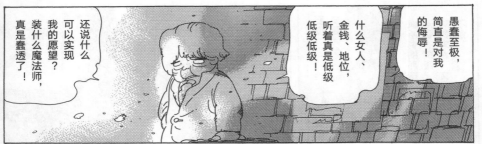

愚蠢至极，简直是对我的侮辱！

什么女人、金钱、地位，听着真是低级低级！

还说什么可以实现我的愿望？装什么魔法师，真是蠢透了！

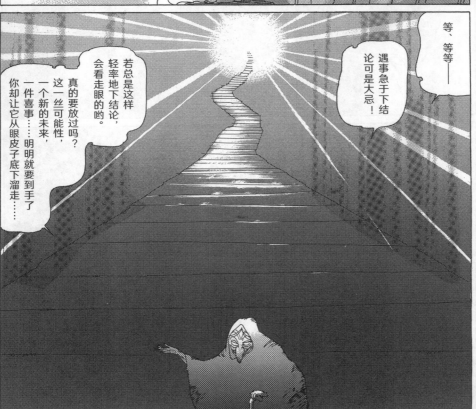

等、等等——

遇事急于下结论可是大忌！

若总是这样轻率地下结论，会看走眼的哟。

真的要这样放过它吗？这一丝可能性，一个新的未来，一件喜事……明明就要到手了，你却让它从眼皮子底下溜走……

！

一点儿意思都没有。

那又怎么样呢？

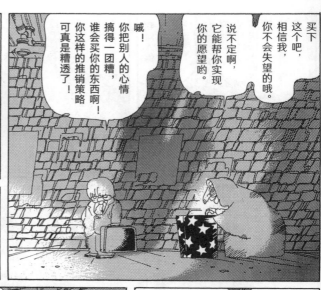

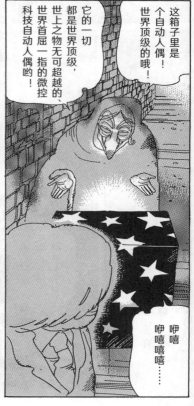

哼！竟然想想把东西卖给做推销员的我……

哎呀？你刚才说了什么了吗？

哎呀哎呀~~~虽说是人偶，但其实和真人简直一模一样哦！

我对人偶一点儿兴趣也没有。

咿嘻嘻……

它会说话，会笑，甚至还会哭哦！服从的哦，对主人呢，自然是绝对嘻……咿嘻嘻嘻嘻嘻嘻

虽说这个世界上充满了让人不快的事情，但还请对这个自动人偶好一些哦……

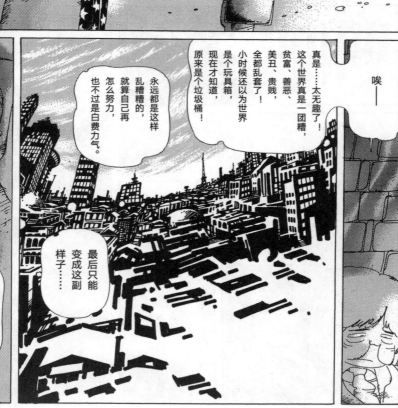

唉——

真是……太无趣了！这个世界真是一团糟，贫富、善恶、美丑、贵贱，全都乱套了！小时候还以为世界是个玩具箱，现在才知道，原来是个垃圾桶！

永远都是这样乱糟糟的，就算自己再怎么努力，也不过是白费力气。

最后只能变成这副样子……

你呀，就像个没精打采的病人一样呀。

284

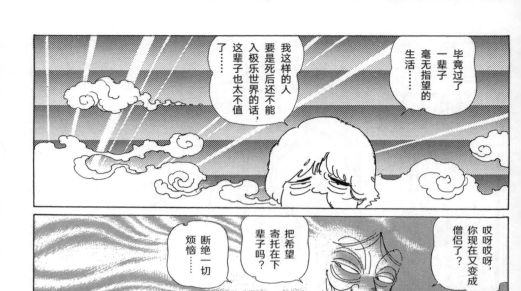

毕竟过了一辈子毫无指望的生活……

我这样的人要是死后还不能入极乐世界的话，这辈子也太不值了……

哎呀哎呀，你现在又变成僧侣了？

把希望寄托在下辈子吗？

断绝一切烦恼……

我也不是什么圣人君子，和别人一样有欲望，要是眼前有丰盛的大餐我可不会拒绝……

我会一口气吃个精光，嗯，精精光光……

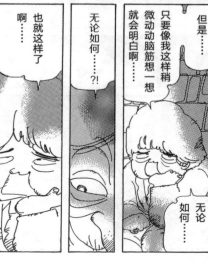

哎呀，哎呀，这才像个健康的人类嘛。

但是……无论如何……

只要像我这样稍微动动脑筋想一想就会明白啊……

无论如何……?!

也就这样了……啊……

呵呵呵~~你果然像个病人呢

也就这样了……?!

现实就是如此。

哎呀，你这是开悟了？看来还是个僧侣呀？

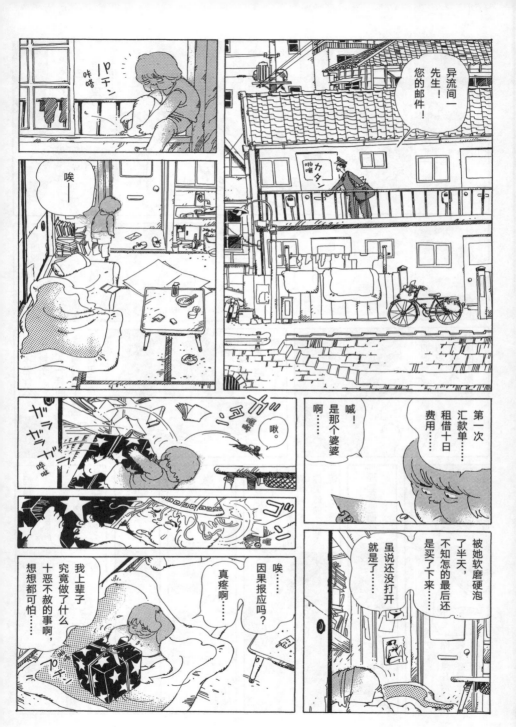

286

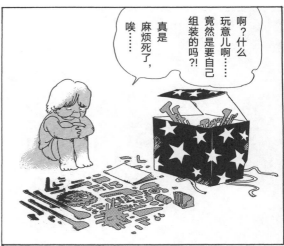

啊？什么
玩意儿啊……
竟然是要自己
组装的吗?!

唉……

真是
麻烦死了，

可是，
买都买了，
还交了十天的
租赁费呢……

我来看看
自动人偶的
组装方法……

『可按自己的心意
随意组装，
不按自己的心意
组装亦可。
仅需将随手取到的
零件涂上胶水拼接
即可。完。』

附赠奖券
おまけくじ

喊！
什么嘛，
这不就相当于是
让我随便搞搞
就行了吗？

撕拉拉……
ビリリ…

谢谢惠顾
ハズレ

我早就觉得那
婆婆太古怪了，
果不其然啊，
这种东西能做
出什么啊!!

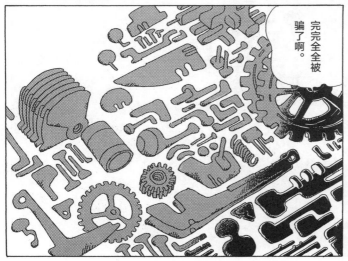

完完全全被
骗了啊。

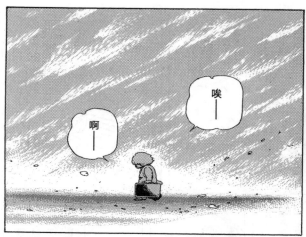

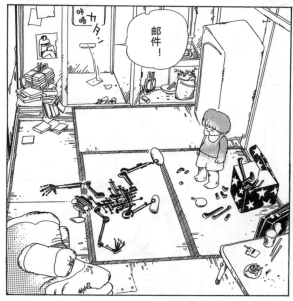

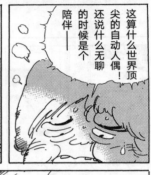

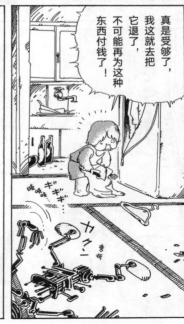

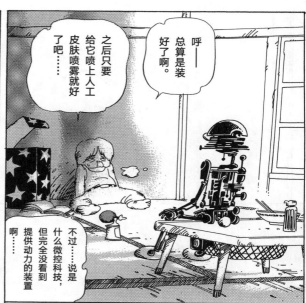

呼——
总算是装
好了啊。

之后只要
给它喷上人工
皮肤喷雾就好
了吧……

不过……说是
什么微控科技，
但完全没看到
提供动力的装置
啊……

接下来……
『背对斜射
的阳光

坐在距离人偶
三米的位置，
闭上眼睛，

三分钟之后
即可完工。』

咿嘻嘻、
咿嘻嘻嘻嘻
……

咿嘻嘻……
在你无聊时陪伴你的
完美人偶哦。
世界顶尖的哦！

怎么变得像
个笨蛋一样
啊……

怎么搞的。

啊
～～

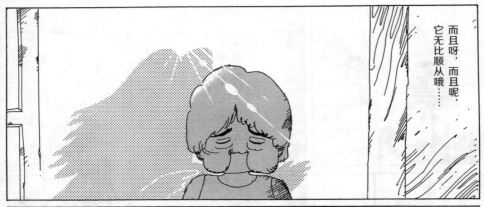

而且呀，而且呢，
它无比顺从哦……

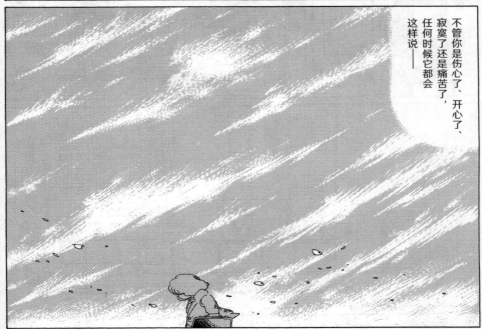

不管你是伤心了、开心了、
寂寞了还是痛苦了，
任何时候它都会
这样说——

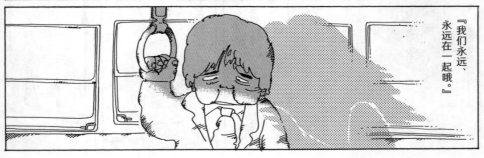

『我们永远、
永远在一起哦。』

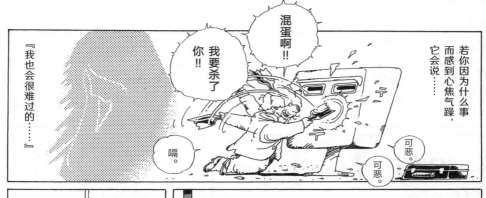

若你因为什么事而感到心焦气躁，它会说……

混蛋啊!!

我要杀了你!!

嗝。

可恶。

可恶。

『我也会很难过的……』

它一定会这样说……

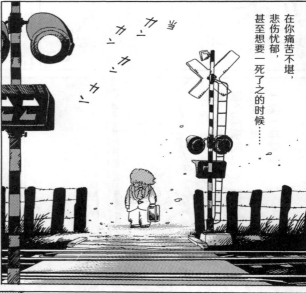

在你痛苦不堪，悲伤忧郁，甚至想要一死了之的时候……

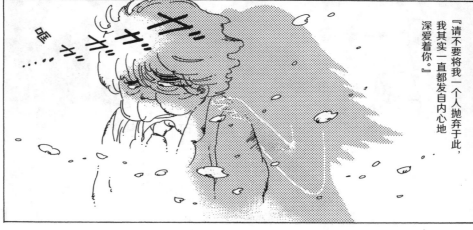

『请不要将我一个人抛弃于此，我其实一直都发自内心地深爱着你。』

真是太蠢了。

哼。

啊啊啊!!

到时间了吧……

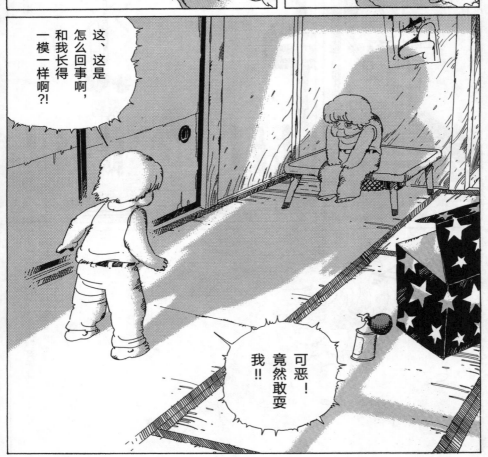

这、这是怎么回事啊，和我长得一模一样啊?!

可恶！竟然敢耍我!!

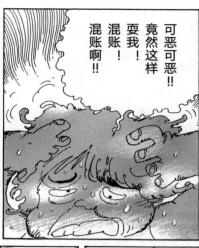

可恶可恶!!
竟然这样
耍我!
混账!
混账!
混账啊!!

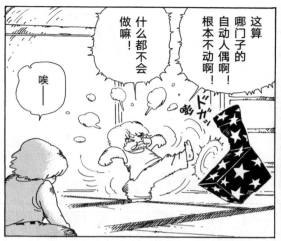

这算哪门子的自动人偶啊!
根本不动啊!
什么都不会做嘛!

唉——

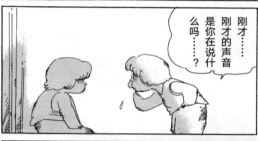

刚才……
刚才的声音
是你在说什
么吗……？

欸?!

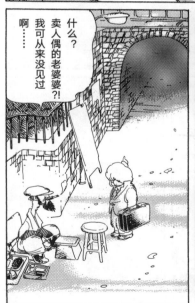

什么？
卖人偶的老婆婆?!
我可从来没见过
啊……

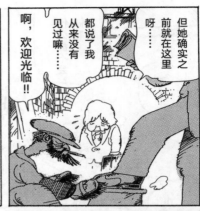

啊，欢迎光临!!

呀……

都说了我从来没有见过嘛……

但她确实之前就在这里

ゴ"トンゴ"トンゴ"トン

咔嗒

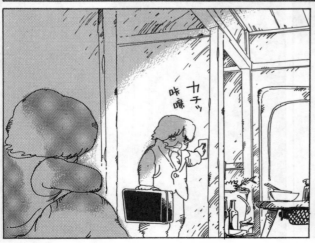

カチッ 咔嚓

咔嚓咔嚓

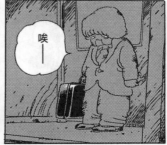

唉—

296

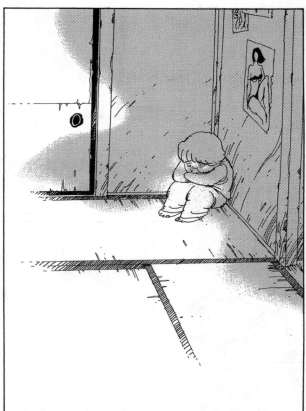
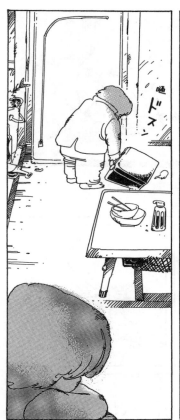

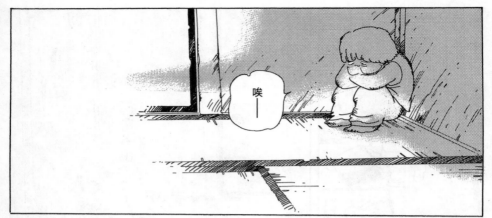

唉
—

啊
—

呼
—

我是异流间一，我一直在这里哦……

住、住口啊！不准再发出那种怪声了!!

我要是找到那个老太婆，立刻把你这家伙丢给她，把我的钱拿回来!!什么世界顶级的人偶啊！

我才是异流间一啊!!

真是让人讨厌的家伙啊，烦死了……

这可是世界顶级的人偶哦……满意，不满意，虽然不满意但死心了。

怎么可能满意啊！！

原、原来……是这个意思吗……

就是说……我、我自己也……

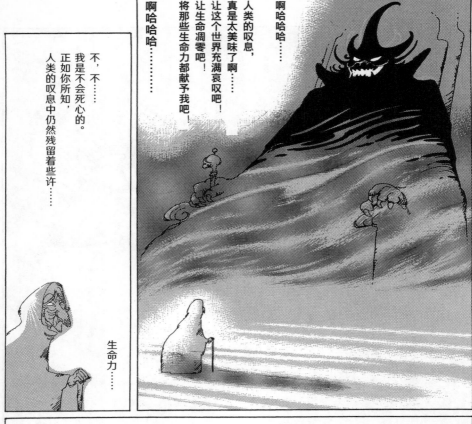

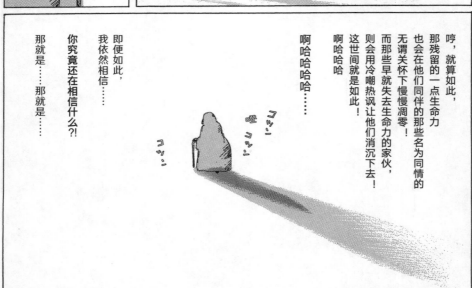

《遁走曲》完

万年笔

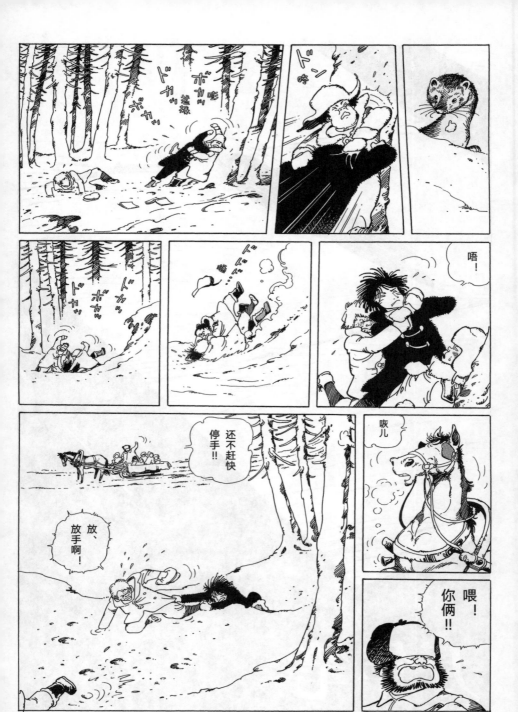

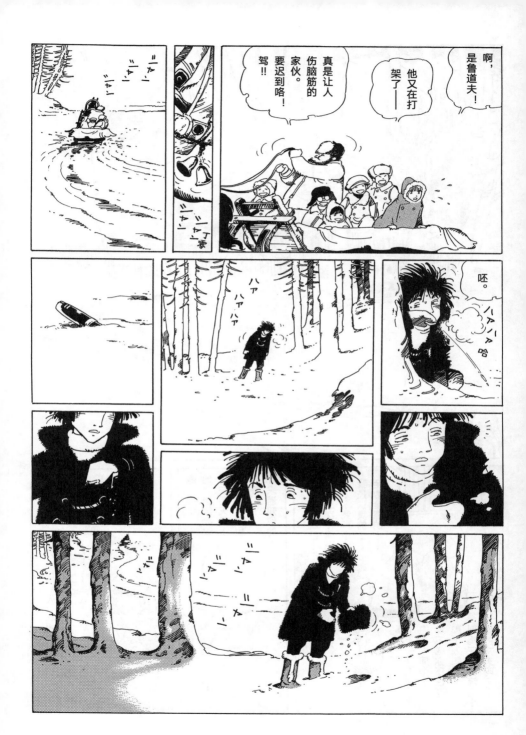

那个男人把你
和鲁道夫丢下
后就人间蒸发
了呀

我不能原谅，
绝对不能原谅！
竟然把你这样
好的人给……

所、所以……我会把你
那个……我会
把你……

不——我是
说我会把你
和鲁道夫照料
好……

ゴン

老妈!!
我肚子饿啦。

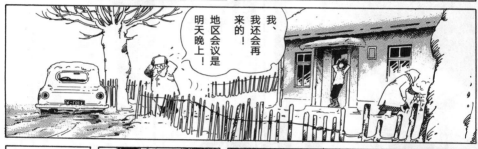

我、
我还会再
来的！
地区会议是
明天晚上！

咔嗒
ガタン

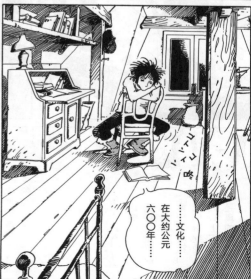

……文化……
在大约公元
六〇〇年……

咚

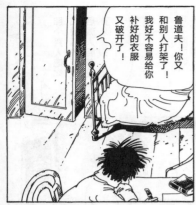

鲁道夫！你又和别人打架了！我好不容易给你补好的衣服又破开了！

父……

又不是我的错啦……

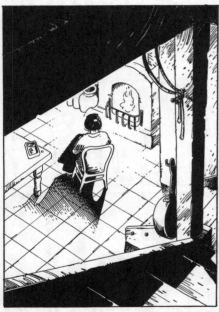

学习也根本没什么进步……

我不听你找理由！你都十六岁了，真是的，净给我惹麻烦。

是啊，我和我姐姐都看见啦！肯定没看错！我们看到他从火车上下来！是真的啦！

在邻镇？你说的是真的吗……?!

啊疼——

308

我想他该不会是住在那边镇上了吧……

去看看就知道啦，嘿嘿……

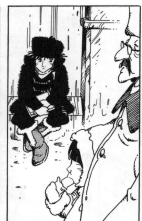

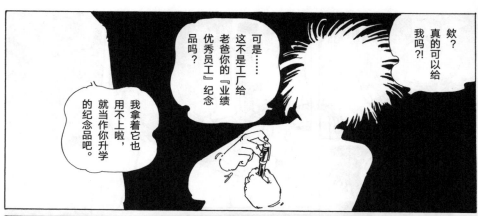

欸？真的可以给我吗？!

可是……这不是工厂给老爸你的『业绩优秀员工』纪念品吗？

我拿着它也用不上啦，就当作你升学的纪念品吧。

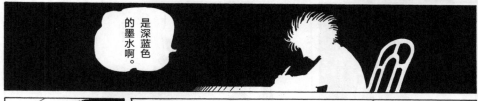

是深蓝色的墨水啊。

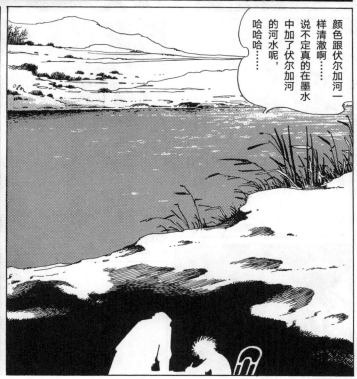

颜色跟伏尔加河一样清澈啊……说不定真的在墨水中加了伏尔加河的河水呢，哈哈哈……

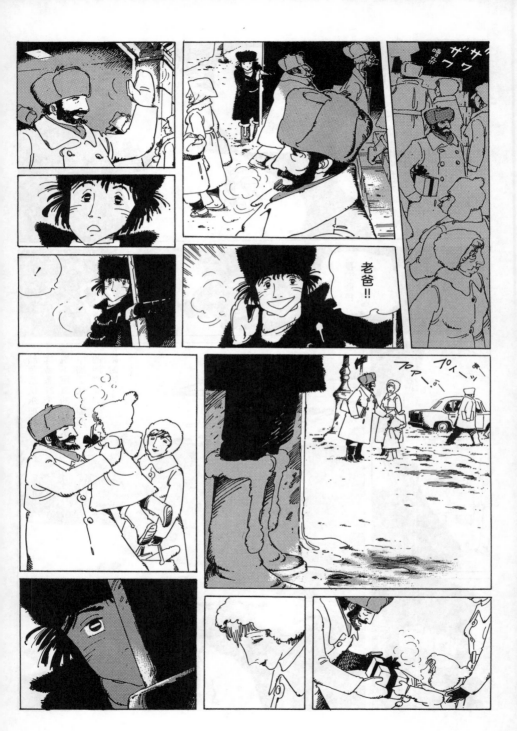

312

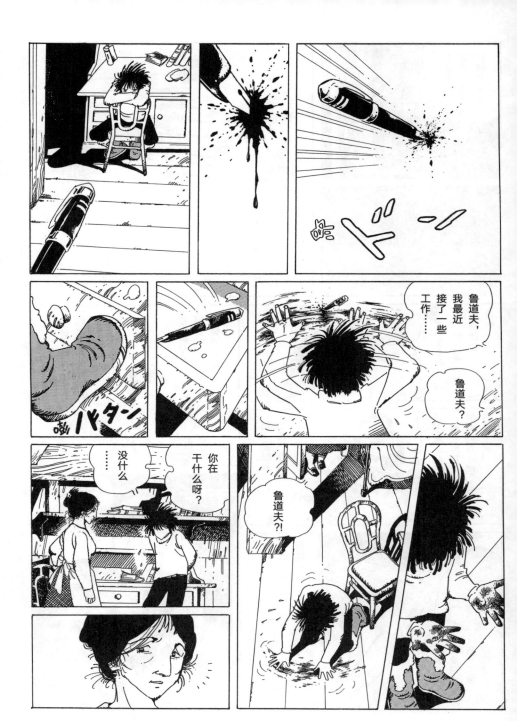

真是的，又给我添乱！你这孩子！！

这又是怎么回事！

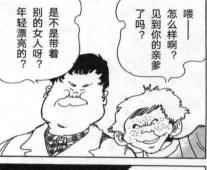

喂——怎么样啊？见到你的亲爹了吗？

是不是带着别的女人呀？年轻漂亮的？

吵死了！！

给我滚开！！

什、什么嘛！你那什么口气！

我知道的都告诉你了吗？

还不是你自己一直当宝贝似的把你那万年笔带身上啊！

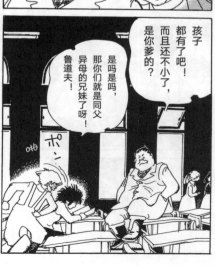

孩子都有了吧！而且还不小了，是你爹的？

是吗是吗，那你们就是同父异母的兄妹了呀！鲁道夫！

现在看来你亲爹铁定不会回来了！

你就把它当你爹的遗物吧！

话说回来，你爹可真是有一手呢，嘿嘿嘿……

ポン

314

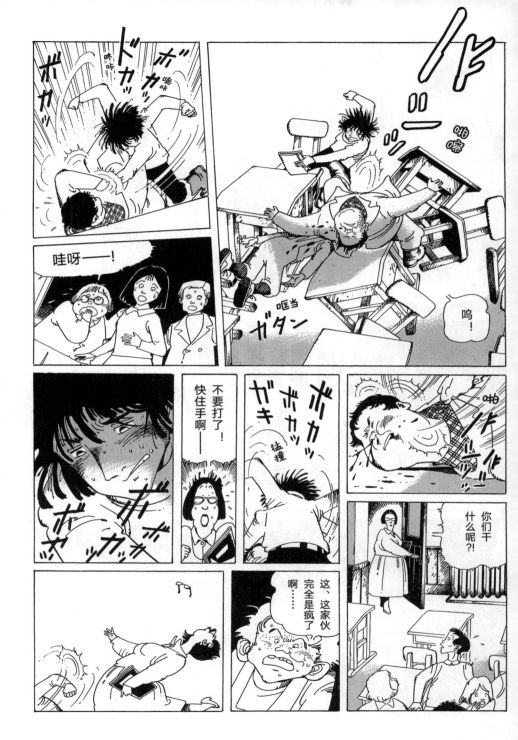

不要再一味找理由了……真是的！

总而言之，不管你是出于什么原因，使用暴力就是不行！

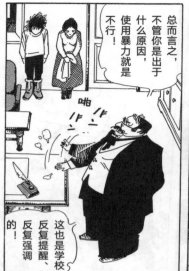

这也是学校反复提醒、反复强调的！

唉……你们可以回去了。

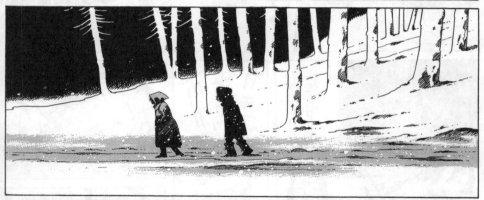

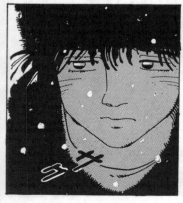

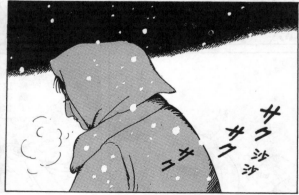

サク
サク
沙沙
沙沙

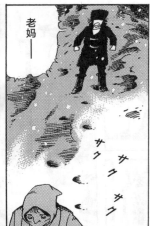
老妈——

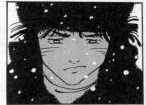

欢迎欢迎！

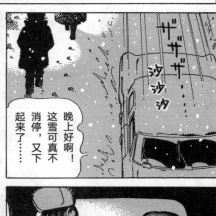
晚上好啊！这雪可真不消停，又下起来了……

请那边坐吧。

コッ
コッ
コッ

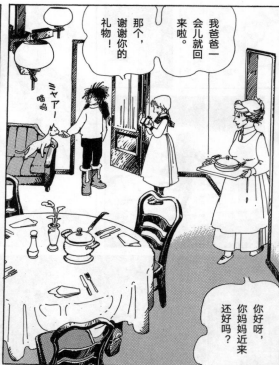

我爸爸一会儿就回来啦。

那个，谢谢你的礼物！

ミャアー
喵呜

你好呀，你妈妈近来还好吗？

还是那副不懂礼貌的老样子啊……

他只是太害羞啦。

哈哈哈哈——卡丽恰——

哎呀哎呀好啦！

不用换啦，就这样就好啦！

哎呀，那可真是抱歉啦！我赶紧先去换身衣服！

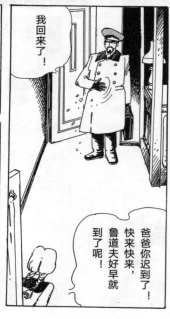

我回来了！

爸爸你迟到了！快来快来，鲁道夫好早就到了呢！

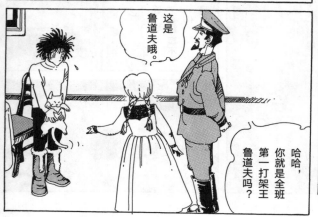

这是鲁道夫哦。

哈哈，你就是全班第一打架王鲁道夫吗？

318

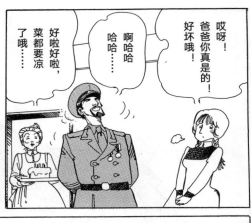

啊哈哈
哈哈……

好啦好啦，
菜都要凉
了哦……

哎呀！
爸爸你真是的！
好坏哦！

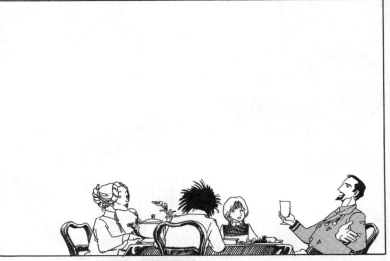

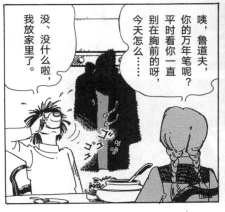

咦，鲁道夫，
你的万年笔呢？
平时看你一直
别在胸前的呀，
今天怎么……

没、没什么啦，
我放家里了。

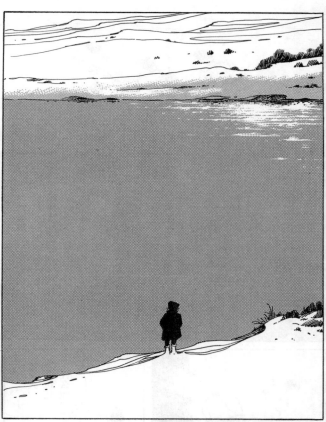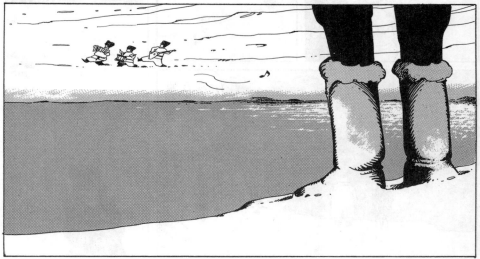

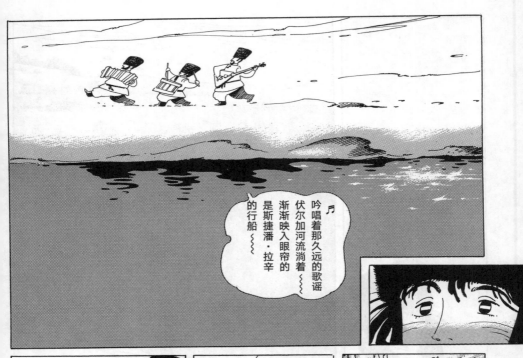

吟唱着那久远的歌谣
伏尔加河流淌着～～～
渐渐映入眼帘的
是斯捷潘·拉辛
的行船～～～

ハァ
ハァ
ハァ

哟！鲁道夫，
你在这儿
干什么呢？

キイッ咳

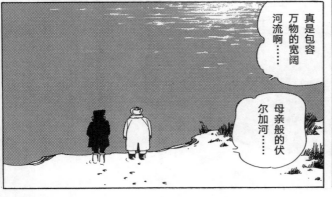

真是包容
万物的宽阔
河流啊……

母亲般的伏
尔加河……

就像诗歌里所写的，真的像是母亲一样

啊……

对了，鲁道夫，听说镇上的伏特加剧场来了人偶剧团哦，过年想一起去看看吗？

我啊……好不容易才搞到了门票哦……

是三张门票吧！！

欸？

喂、喂！鲁道夫！！

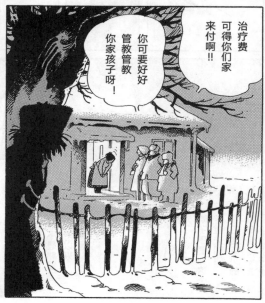

治疗费可得你们家来付啊！！

你可要好好管教管教你家孩子呀！

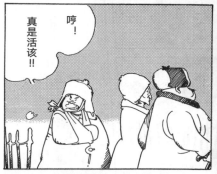

哼！

真是活该！！

那个混蛋……

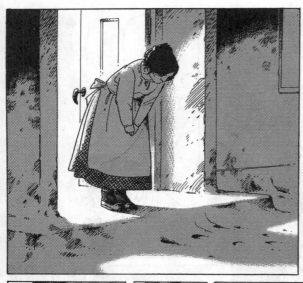

可恶，
要是再让我
在学校看到
他……

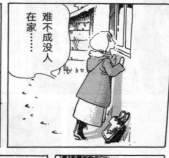

难不成没人
在家……

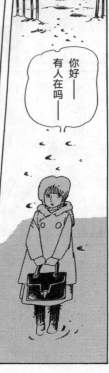

你好——
有人在吗——

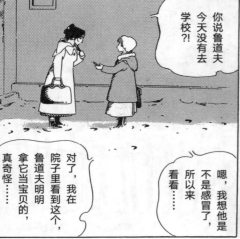

你说鲁道夫
今天没有去
学校?!

嗯，我想他是
不是感冒了，
所以来
看看……

对了，我在
院子里看到这个，
鲁道夫明明
拿它当宝贝的，
真奇怪……

324

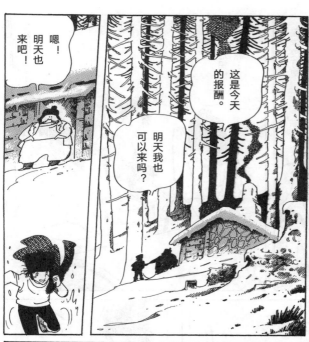
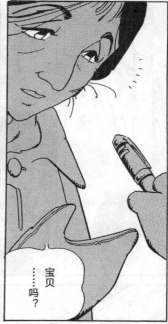

嗯！明天也来吧！

这是今天的报酬。

明天我也可以来吗？

……宝贝吗？

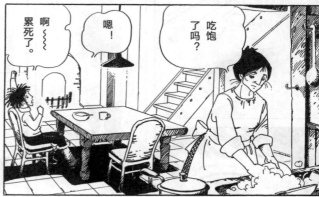

鲁道夫，为什么不去学校呢？

啊～～累死了。

嗯！

吃饱了吗？

啥？我去学校了啊。

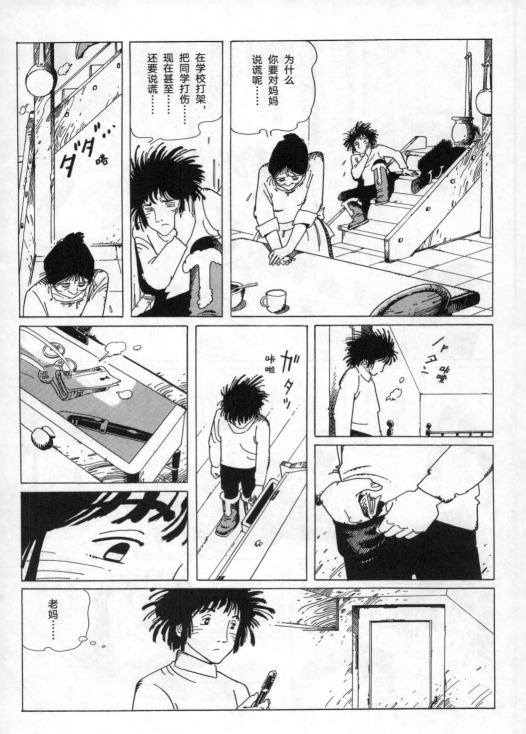

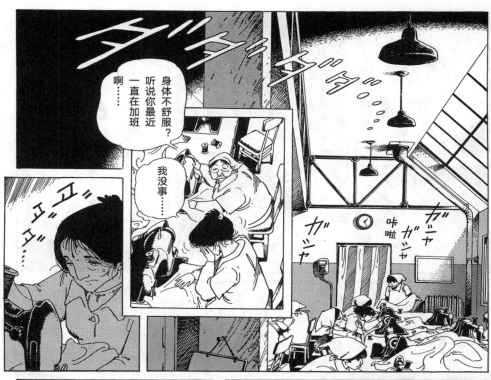

身体不舒服？听说你最近一直在加班啊……

我没事……

我没事……

哟！你挺有精神的嘛！这三天干得真是不错啊！哈哈哈……

嘿咻！

要不要考虑一下，就在我这儿工作得了。

像你这样的年轻人可不多见啊……

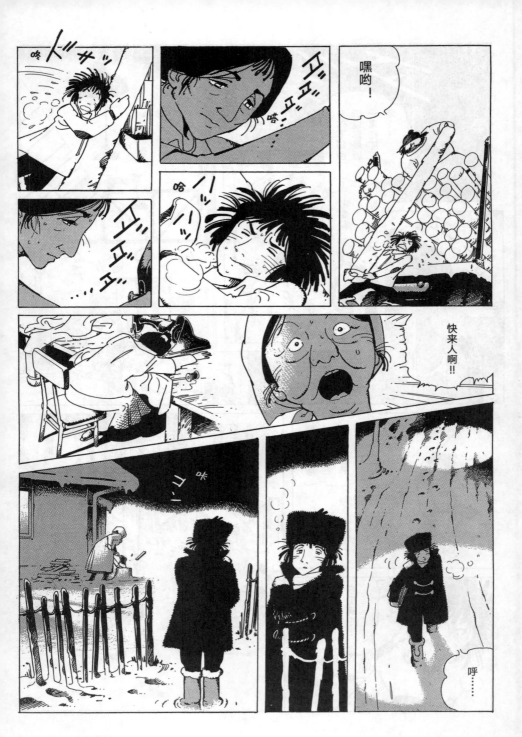

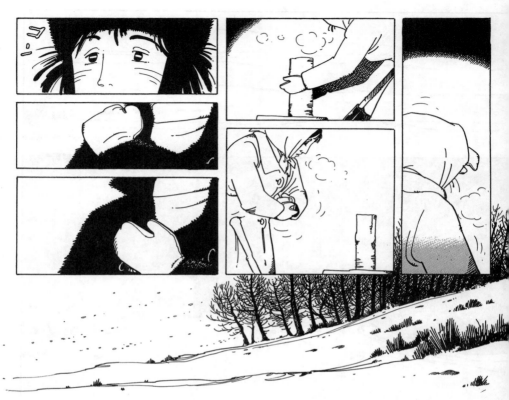

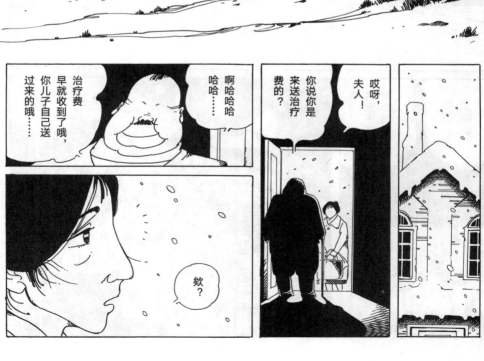

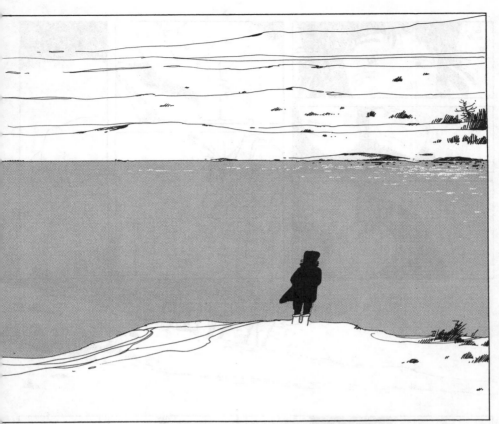

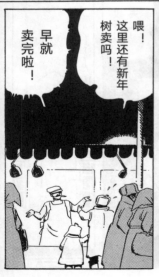

喂！这里还有新年树卖吗！

早就卖完啦！

ザワザワ 嘈杂

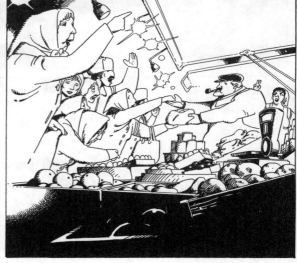

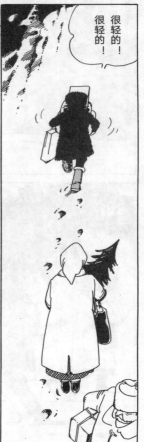

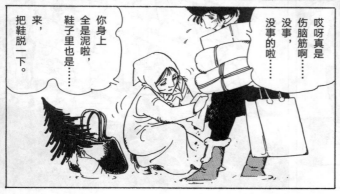

怎么了？

啊……！

不知不觉
你又长高了

リンゴーン

嗝！

リンゴーン

呵咚——
リンゴ——ン

哎呀，都十二点了！！

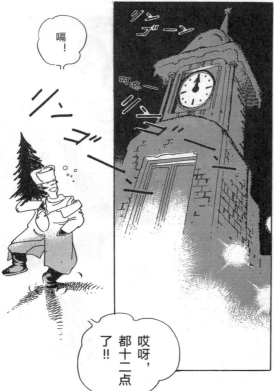

来，咱们去买新衣服吧！

看看，哪件比较好！！

不、不用啦！老妈！还能穿啦！

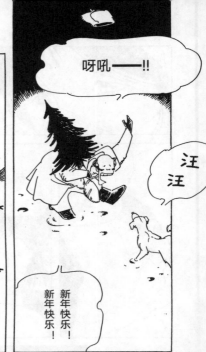

呀吼——!!

汪汪

新年快乐!
新年快乐!

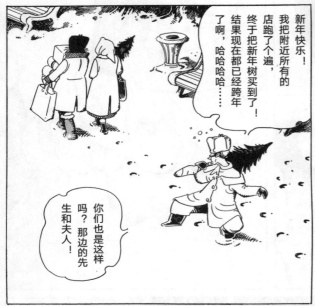

新年快乐!
我把附近所有的
店跑了个遍,
终于把新年树买到了!
结果现在都已经跨年
了啊,哈哈哈哈……

你们也是这样
吗?那边的先
生和夫人!

!

嗝!

哎呀?

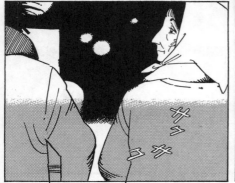

这、这真是
抱歉啊……
嘿嘿嘿……

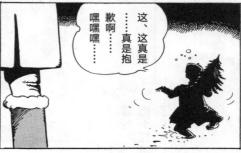

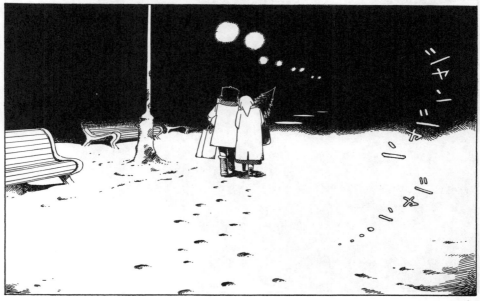

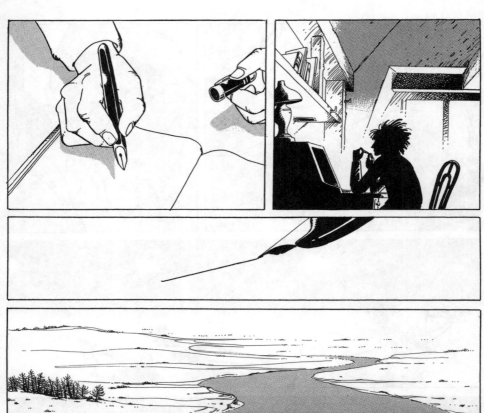

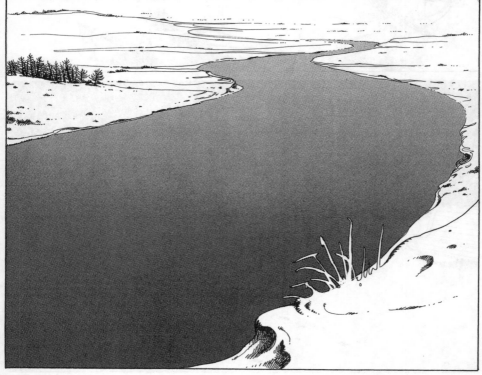

《万年笔》完

锈斑钥匙

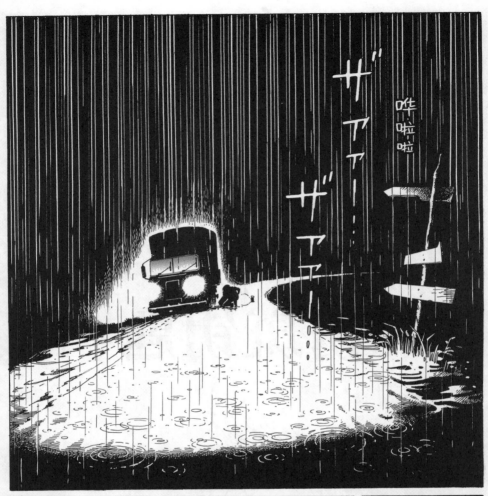

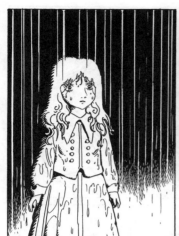
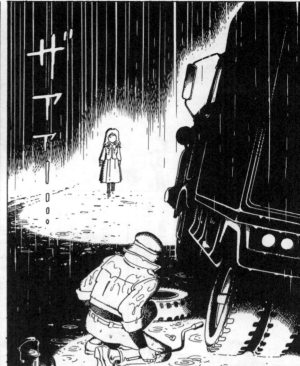

哎呀！孙辈竟然有十六人之多，这可真是了不起！

请二位放心，本公司一定竭诚为二位服务！

哦囖囖囖……

我这里有一处风水宝地，可以说是风光如画，四季如春！不少有钱人都会买下这里的房子作为住所或是度假别墅……

哎呀，钥匙到哪儿去了……

味カカ嗒夕夕

我们这家房地产公司能接待您二位这样幸福的夫妇真是太有幸了……

哦囖囖囖
囖囖囖
ウ々ホホ……

真是让人羡慕啊……

请。

那么，现在二位是想去过悠闲的隐居生活……

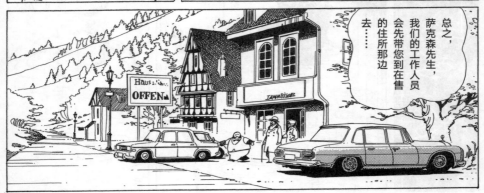

总之，萨克森先生，我们的工作人员会先带您到在售的住所那边去……

Haus OFFEN

JAMMRÜGE

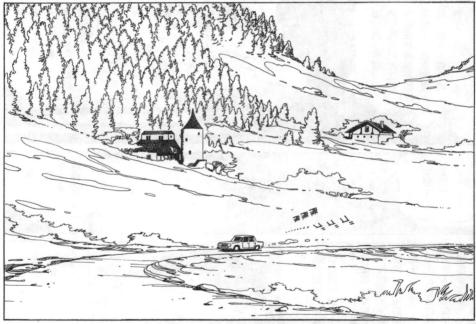

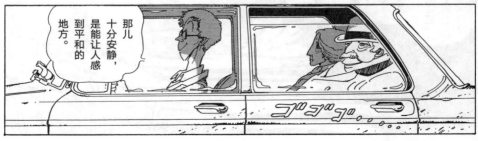

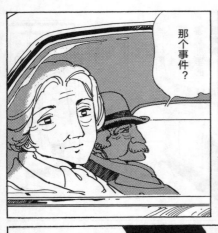

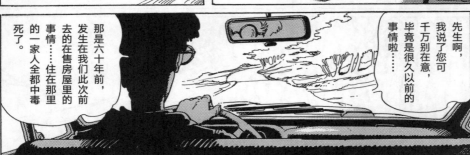
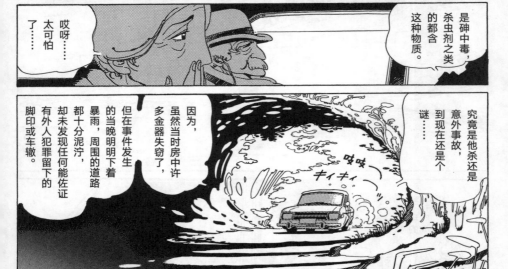

那个女孩遗传了她母亲的体质，身体非常弱，听说在那次事件发生的数年前曾经大病一场……

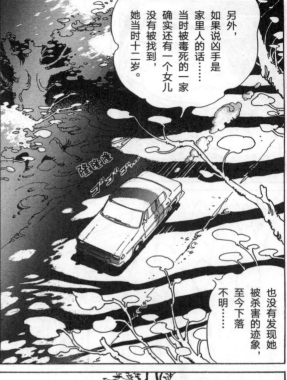

另外，如果说凶手是家里人的话……当时被毒死的一家确实还有一个女儿没有被找到，她当时十二岁。

也没有发现她被杀害的迹象，至今下落不明……

之后虽然痊愈了，却又患上了神经过敏症，害怕触碰一切事物。常年戴着手套，经常用沸水杀菌，总之像是非常严重的洁癖症……

我猜想，会不会是她洁癖愈发严重后，用给庭院植物除虫的杀虫剂去洗碗，才招来这样悲惨的结果呢……

之后，女孩因惊慌失去了理智，逃出了屋子也说不定……

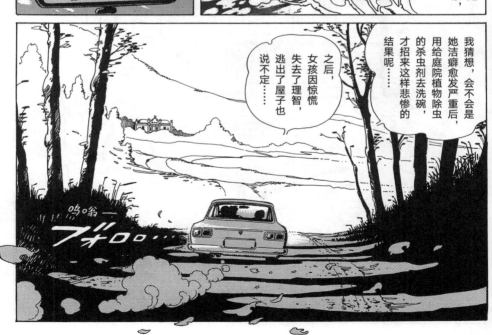

呜嗡一

プゾロロ……

343

因为屋子没有继承人，之后便归国家所有了，后来被我们公司买了下来。

就是那里！就是那个屋子！

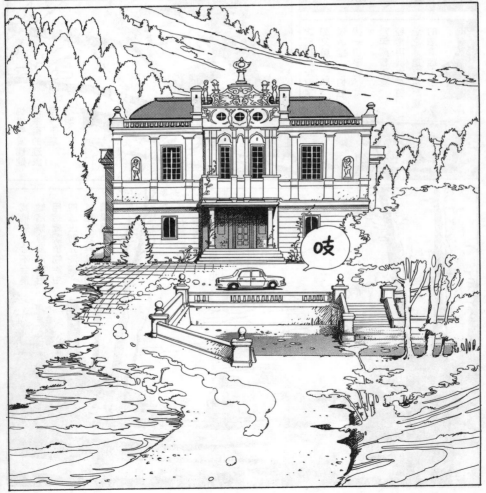

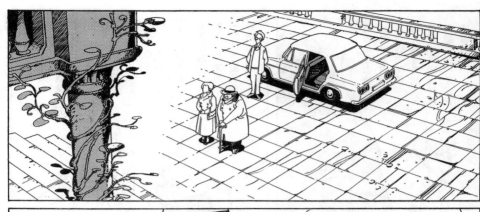

那个女孩……杀虫剂造成的事故也好，强盗杀人也好，为什么只有她能够幸免于难呢……

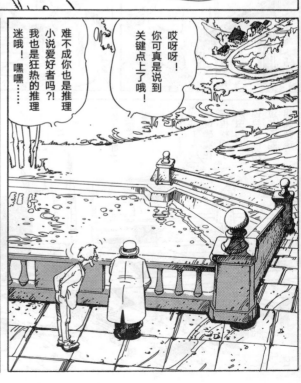

难不成你也是推理小说爱好者吗?!我也是狂热的推理迷哦！嘿嘿……

哎呀呀！你可真是说到关键点上了哦！

这个事件我也抽空去调查了一下，我看过警察的调查报告，也找当年知道这个事件的老人们询问过情况，不过……毕竟是我出生前发生的事件了，大家都只能含含糊糊地说个大概而已……

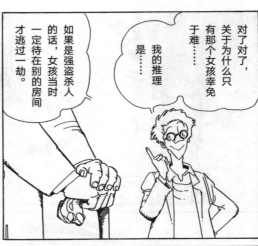

对了对了，关于为什么只有那个女孩幸免于难……

我的推理是……

如果是强盗杀人的话，女孩当时一定待在别的房间才逃过一劫。

而如果是事故呢，或许是女孩因为洁癖症的关系，每次都等其他人先用餐，确定没什么问题后自己才会去碰餐具吧……

真是慢啊……也不知道社长怎么回事，还没找到钥匙呢……

话又说回来，家里被弄得乱糟糟的，金器也被抢走，这么看的话，果然还是……

外人犯罪之强盗杀人事件！

虽说确实在家里找到了杀虫剂，但是否使用过并不能明确判定。

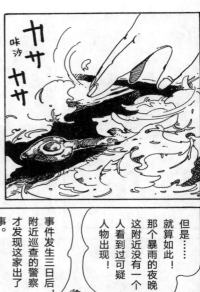

啊，谢谢……

カチッ

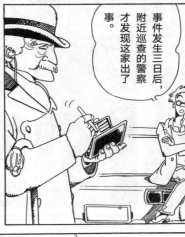

但是……
就算如此！
那个暴雨的夜晚，
这附近没有一个
人看到过可疑
人物出现！

事件发生三日后，
附近巡查的警察
才发现这家出了
事。

这附近只有一条
可通行的道路，但就算
是发现前的这三天内，
据路旁杂货店店主说，
并没有发现有任何
可疑人物或是车辆
经过……

毕竟那个杂货店
可以说是这一带
往来通行的必经
之地，就像岗哨
一样……

这样看来，
或许是女孩在事
故发生之后，
因为极度恐惧，
慌乱中将家中
金器当作逃亡
资金带了出去
吧……

但就算是这样，也并没有目击者发现她的行踪啊……

要在冬天徒步翻越这座山，就算是大人也不可能做到的呀。而且那时山上也进行过搜查，并没有发现任何线索。

ゴトッ
カタ

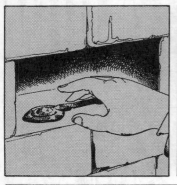

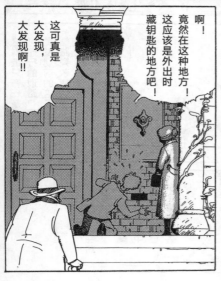

啊！
竟然在这种地方！
这应该是外出时藏钥匙的地方吧！

这可真是大发现，大发现啊！！

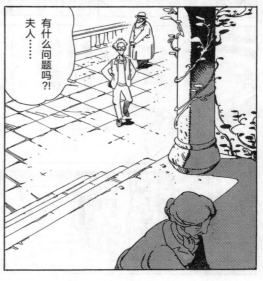

夫人……

有什么问题吗?!

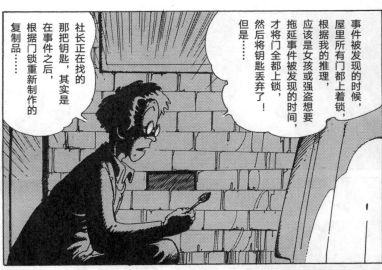

事件被发现的时候，屋里所有门都上着锁，根据我的推理，应该是女孩或强盗想要拖延事件被发现的时间，才将门全都上锁，然后将钥匙丢弃了！

但是……

社长正在找的那把钥匙，其实是在事件之后，根据门锁重新制作的复制品……

哎呀？竟然还沾着些土啊……

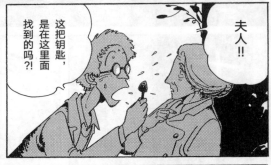

夫人！！

这把钥匙，是在这里面找到的吗？！

欸？不是，是掉在那边的……

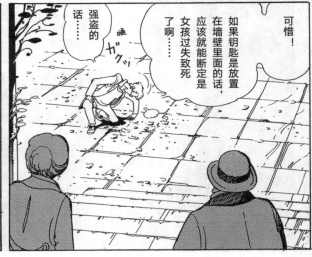

可惜！

如果钥匙是放置在墙壁里面的话，应该就能断定是女孩过失致死了啊……

强盗的话……

咄 ガクッ

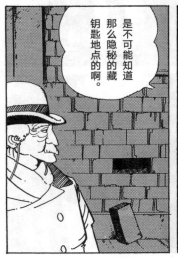

是不可能知道那么隐秘的藏钥匙地点的啊。

349

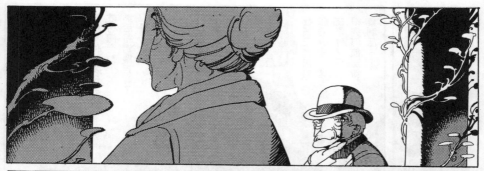

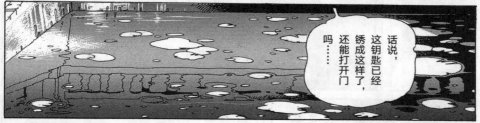

话说，这钥匙已经锈成这样了，还能打开门吗……

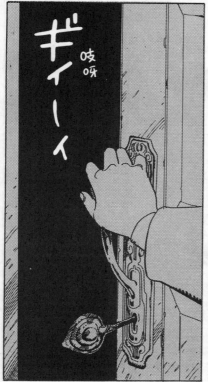

ギイーィ

吱呀

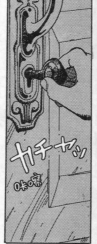

カチャッ

咔嚓

夫人，请转动钥匙试试吧。

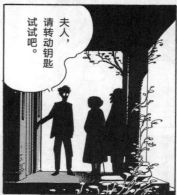

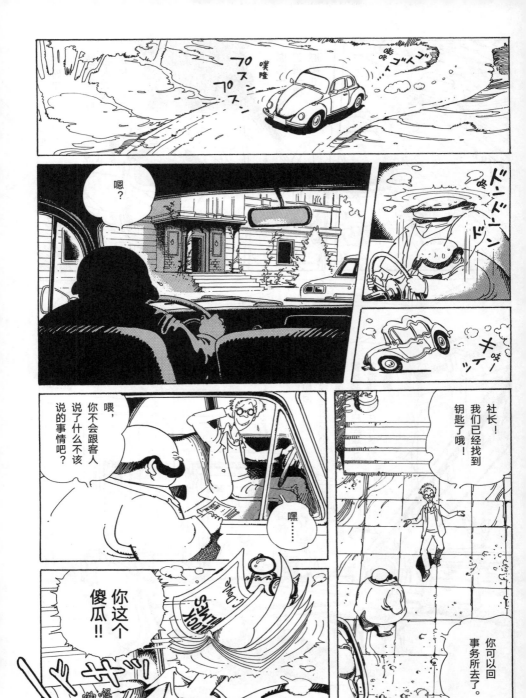

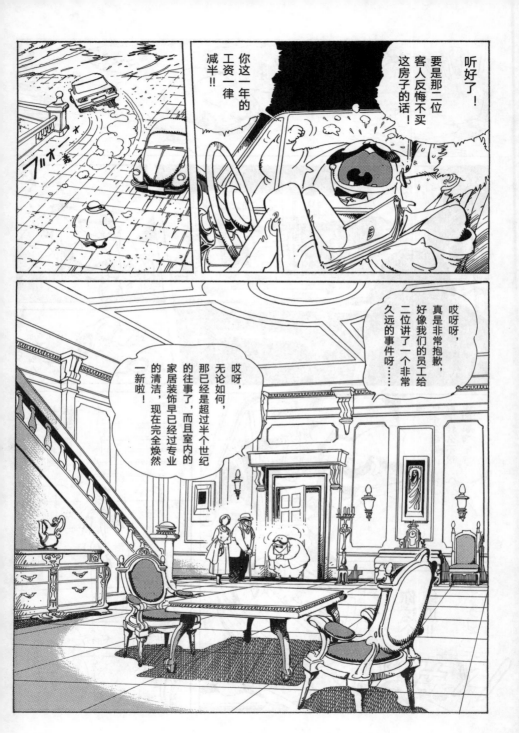

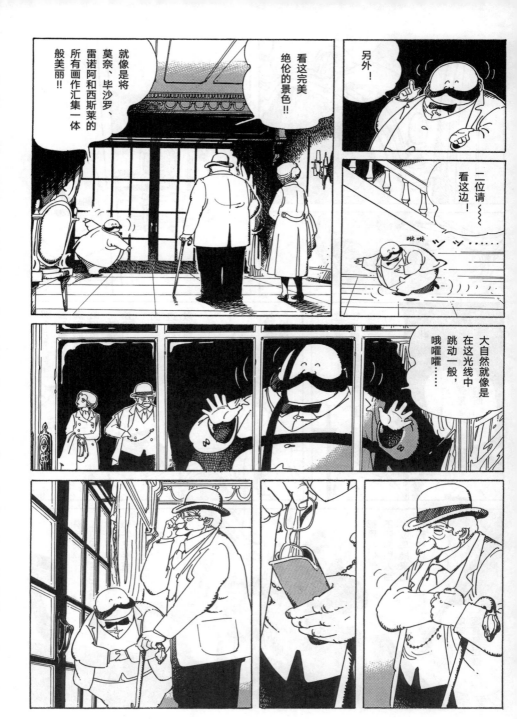

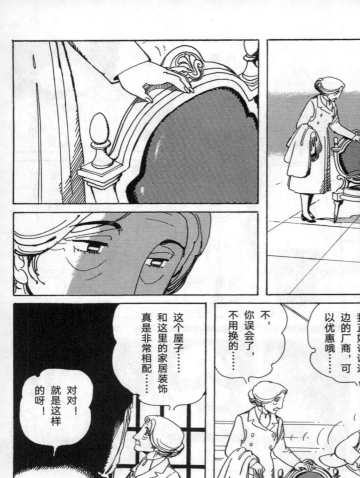

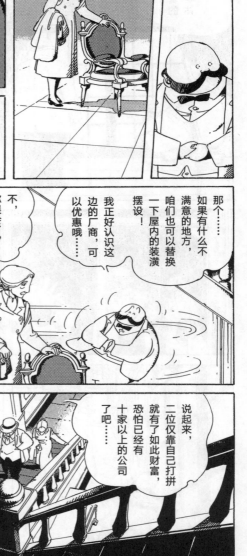

那个……如果有什么不满意的地方，咱们也可以替换一下屋内的装潢摆设！

我正好认识这边的厂商，可以优惠哦……

不，你误会了，不用换的……

这个屋子……和这里的家居装饰真是非常相配的呀！……

对对！就是这样的呀！

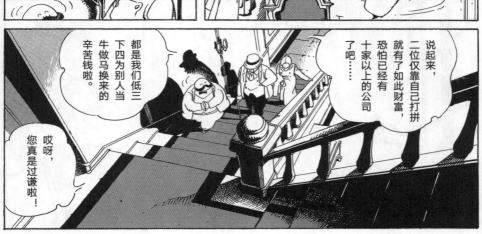

说起来，二位靠自己打拼就有了如此财富，恐怕已经有十家以上的公司了吧……

都是我们低三下四为别人当牛做马换来的辛苦钱啦。

哎呀，您真是过谦啦！

354

说起年轻时候，我那时还只是个开卡车送货的司机……

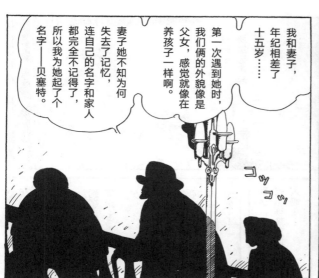

我和妻子，年纪相差了十五岁……

第一次遇到她时，我们俩的外貌像是父女，感觉就像在养孩子一样啊。

妻子她不知为何失去了记忆，连自己的名字和家人都完全不记得了，所以我为她起了个名字——贝塞特。

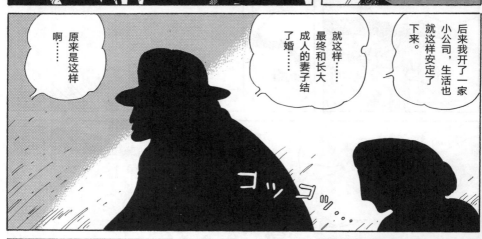

后来我开了一家小公司，生活也就这样安定了下来。

就这样……最终和长大成人的妻子结了婚……

原来是这样啊……

从这个阳台上眺望的景色可以说是十分壮观了！

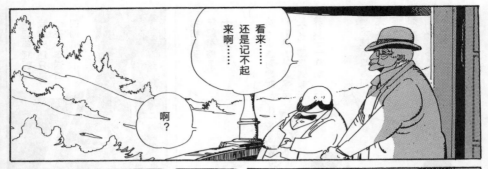

看来……还是记不起来啊……

啊？

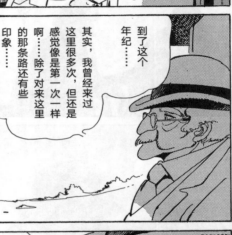

到了这个年纪……

其实，我曾经来过这里很多次，但还是感觉像是第一次一样啊……除了对来这里的那条路还有些印象……

那么，有见到熟悉的人吗？

没有，毕竟从前只是路过这里，而且当时开的是定期运送医药品的卡车，没有人会在意这样的运送车辆吧……所以也并没有这边的熟人……

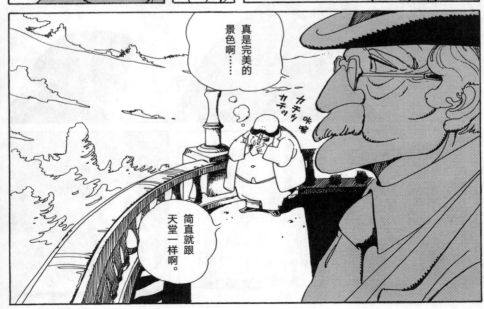

真是完美的景色啊……

カチッ カチッ

简直就跟天堂一样啊。

尊夫人去哪儿了……？

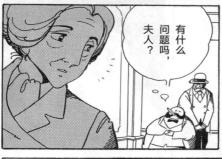

有什么问题吗，夫人？

不，我只是在想……这屋子里会不会有什么隐藏的房间呢……

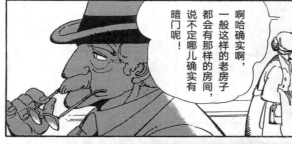

啊哈确实啊，一般这样的老房子都会有那样的房间，说不定哪儿确实有暗门呢！

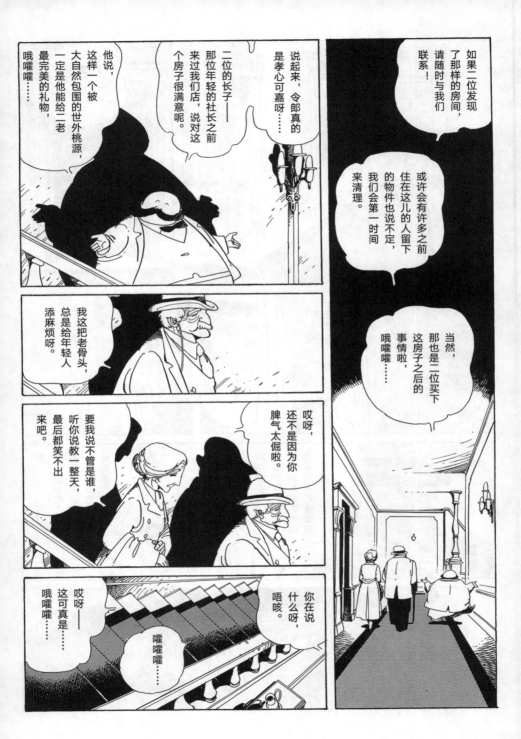

如果二位发现了那样的房间，请随时与我们联系！

或许会有许多之前住在这儿的人留下的物件也说不定，我们会第一时间来清理。

当然，那也是二位之后买下这房子的事情啦。

哦嚯嚯……

说起来，令郎真的是孝心可嘉呀……

二位的长子——那位年轻的社长之前来过我们店，说对这个房子很满意呢。

他说，这样一个被大自然包围的世外桃源，一定是他能给二老最完美的礼物。

哦嚯嚯……

我这把老骨头，总是给年轻人添麻烦呀。

要我说不管是谁，听你说教一整天，最后都笑不出来吧。

哎呀，还不是因为你脾气太倔啦。

唔咳。

你在说什么呀，哎呀——这可真是……哦嚯嚯……

嚯嚯嚯……

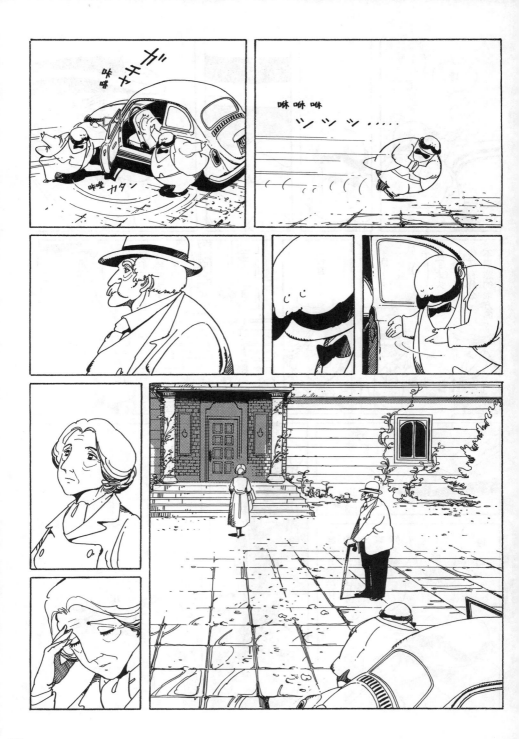

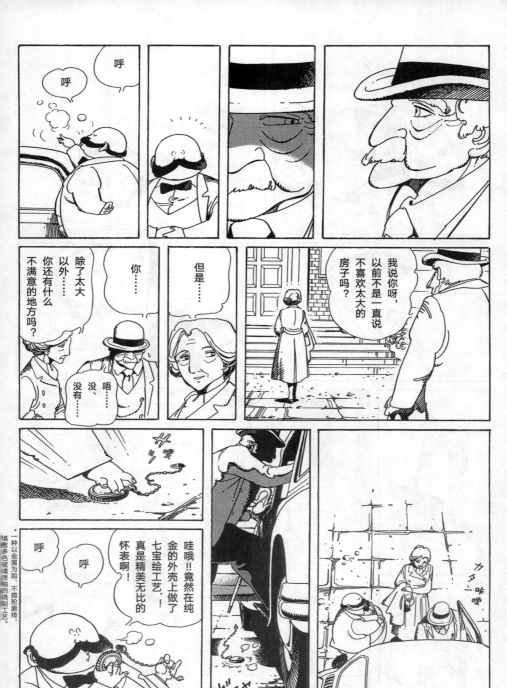

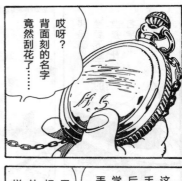

哎呀？
背面刻的名字
竟然刮花了……

老公，
天气好像开始
变凉了哦……

咳咳
咳咳
咳咳……

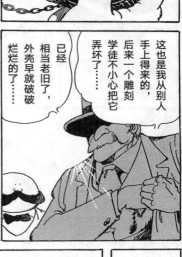

这也是我从别人
手上得来的，
后来一个雕刻
学徒不小心把它
弄坏了……

已经
相当老旧了，
外壳早就破破
烂烂的了……

嘎咚
ゴトゴト……
プスン
プスン
噗隆

ア・ア・
P.Ｔ．○2km

二位
决定好啦!!

哎呀呀，
真是非常感谢!
二位选择离开子孙身边，
在人生的后半程抛去
红尘俗世的烦恼，
来到田园风光之中，
安静地享受自己的晚年
生活，这可真是
人生一大乐事啊……

对于我们
这样的穷人来说，
打心底里羡慕啊!!

那么，
请您在
这里签字——

那起事件……最后下落不明的女孩叫什么名字……？

嗯？

对了……

汉斯·萨克森先生，贝塞特·萨克森太太!!

敬请在这纯净的大自然中享受悠闲舒适的生活吧!

对了，叫米莉!!

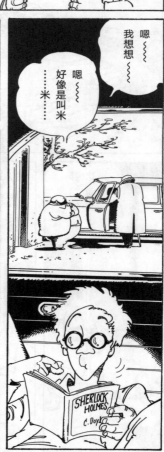

嗯……我想想……

嗯……好像是叫米……

米莉……

362

チッ
チチッ
チッ

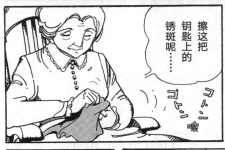

擦这把钥匙上的锈斑呢……

コト…
コト……嚓

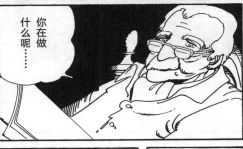

你在做什么呢……

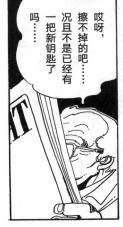

哎呀，擦不掉的吧……况且不是已经有一把新钥匙了吗……

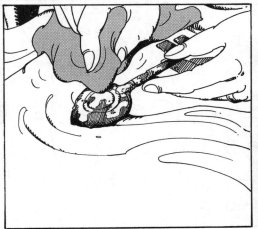

363

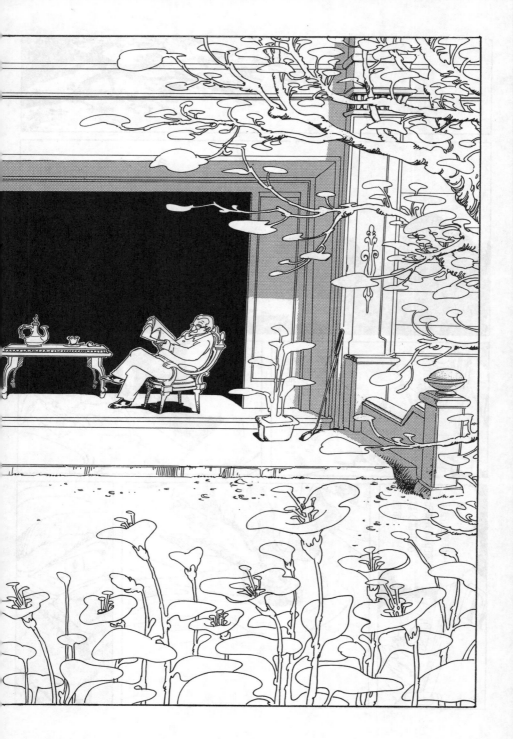

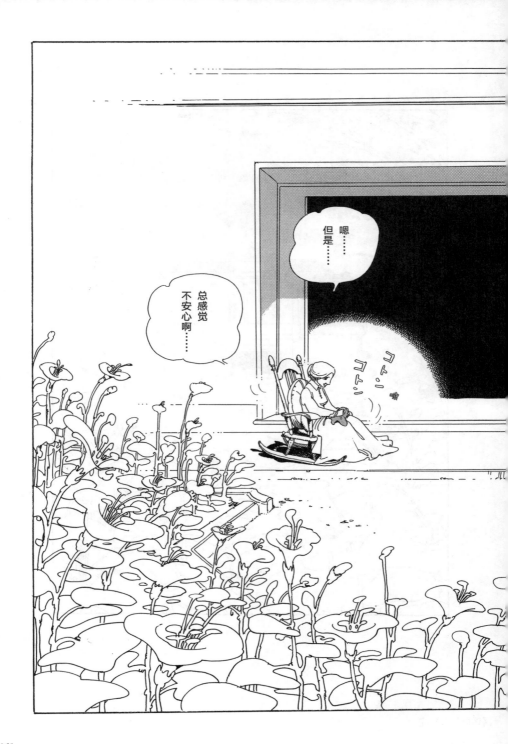

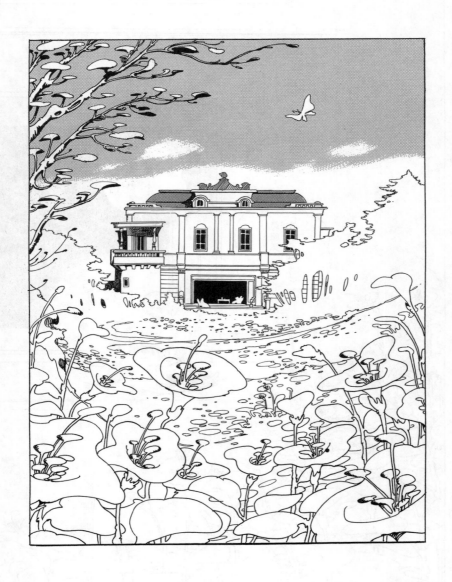

《锈斑钥匙》完

夜之结晶

南阿尔卑斯，

夏……

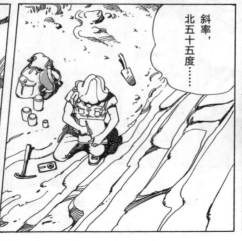

斜率，

北五十五度……

走向……

西三十度。

采集地……昭和五十……

ポトッ
朴通

コン、コン!
コン、コン!

闪

！

呼……

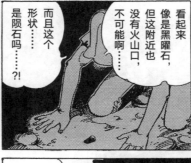
看起来像是黑曜石，但这附近也没有火山口，不可能啊……

而且这个形状……是陨石吗……?!

♪

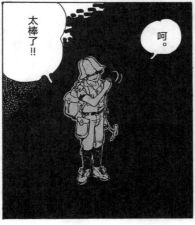
太棒了!!

呵。

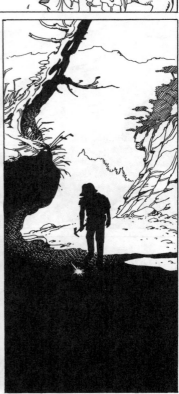

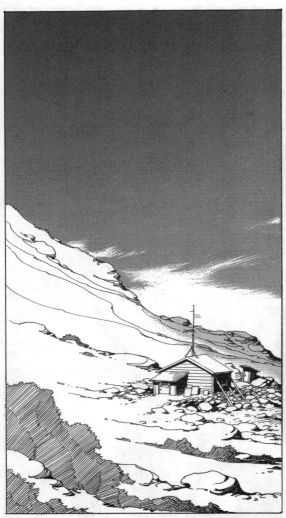

竟然穿成那样……这种半吊子的远足者真是无论什么时候都有啊……

这里是JA-1，JAM-8，请回答。

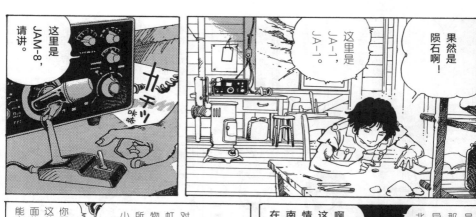

这里是JAM-8，请讲。

カチッ 味味

果然是陨石啊！

这里是JA-1，JA-1。

* 日文汉字，中文发音同『雁』。

是我啊！北斗。

那边最近有什么异常情况吗，

啊，笹・田先生，这边没有异常情况。对M川的南斜面的调查仍在按计划进行。

哦——这样啊！

对了，这周星期六呢，虹桥产业那边会有大人物来我们研究所这边啊，所以我们准备开个小型派对。

你要不也过来吧，这种机会你来露个面的话，说不定也能有所收获哦！

好的，如果计划进行顺利的话，我会过去。

不行不行！必须排除万难给我过来！你到底在想些什么啊，我真是搞不懂！我在你这个年纪的时候呀……

做事都很果断的，果断你知道吗……

而且听说会来挺多年轻姑娘和陪酒女哦，嘿嘿嘿……

SSB 00F

而且啊，你现在还只是准研究员，来这边见见大人物都是这样才慢慢成名的啊……况且挺多大人物都是这样脸熟嘛，

喂，你有好好听我说话吗？请回答。

我能听到，请讲。

或许在你看来，我这人不但觑着脸跟在那些秃顶大款和美妞的屁股后面，甚至像是对这世上所有杂七杂八的东西都相当渴求……

我并没有那样看待前辈您……

海参所长在成立研究所时受过T公司的关照你知道吧？最近所长那家伙竟然接了他们两件非常麻烦的委托……

我当时和所长坐同一桌，看到他的眼神瞟过来，我没过脑子就笑着把他的话接了过来……

啊烫！

所以呀，这份差事就变成了你试用期里的最后一件工作……

没关系的，我会好好完成工作的。

哦呵呵……

不过话说回来，事情总是很难去判断它的好坏啦。

随着年龄的增长，你慢慢就会习惯这种事情啦，或许觉得我是在讨好那些大人物，但对我来说这是大度，我觉得这才是胸怀宽广……

不过按现在的走向来看，再过不久就是你北斗理的时代啦！就是你呀，实在是太不开窍！

多半是因为你常年在山上和石头做伴啦……

啊哈哈哈哈哈……

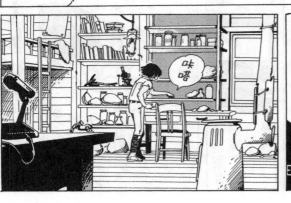

味噌

哎呀，明明是勤务联络对不起竟然聊了这么长时间，海参所长又要叨叨我了，这边先挂啦！

周六的派对不管怎样都要过来哦！偶尔你也『下界』来呼吸下新鲜空气嘛，拜拜啦！

吸溜……

呼—

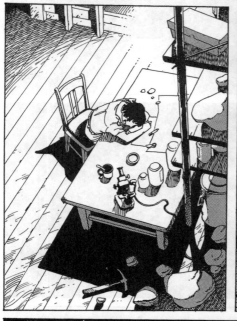

人二人二咚
人二

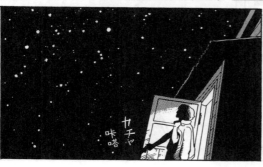

カチャ
咔嗒

……

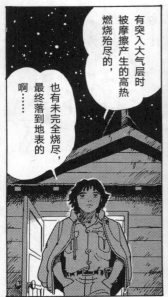

有突入大气层时被摩擦产生的高热燃烧殆尽的，

也有未完全烧尽，最终落到地表的

啊……

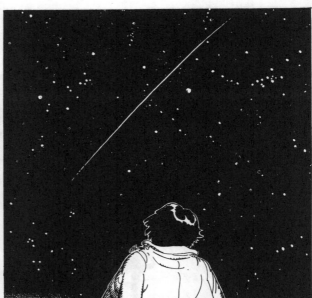

哐当

哇啊！

这里是JA-1！紧急联络紧急联络!!

374

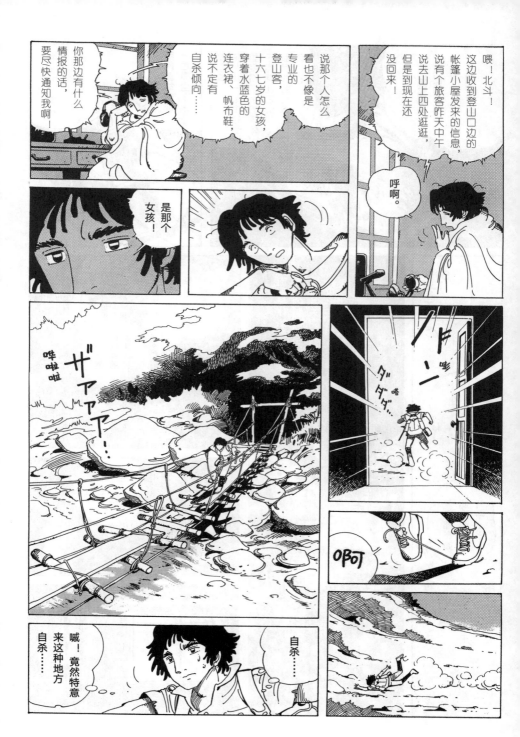

喂！北斗！这边收到登山口边的帐篷小屋昨天中午发来的信息，说有个旅客昨天中午说去山上四处逛逛，但是到现在还没回来！

呼呼。

说那个人怎么看也不像是专业的登山客，十六七岁的女孩，穿着水蓝色的连衣裙、帆布鞋，说不定有自杀倾向……

你那边有什么情报的话，要尽快通知我啊！

是那个女孩！

喊！竟然特意来这种地方自杀……

自杀……自杀……

375

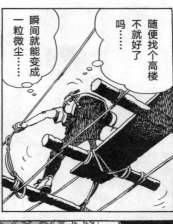

随便找个高楼
不就好了
吗……

瞬间就能变成
一粒微尘……

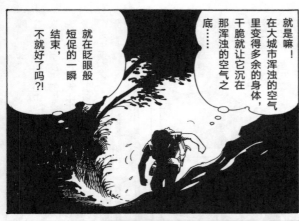

就是嘛！
不就好了吗?!
结束，
短促的一瞬
就在眨眼般
底……
那浑浊的空气之
干脆就让它沉在
里变得多余的身体，
在大城市浑浊的空气

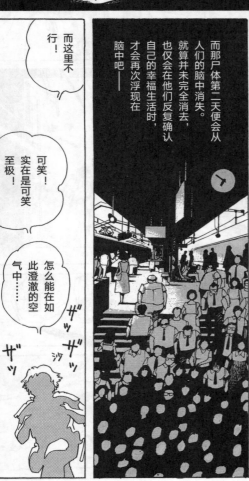

而这里不
行！

可笑！
实在是可笑
至极！

怎么能在如
此澄澈的空
气中……

而那尸体第二天便会从
人们的脑中消失。
就算并未完全消去，
也仅会在他们反复确认
自己的幸福生活时，
才会再次浮现在
脑中吧——

ザッザッ
ザッ

看热闹的人会聚在
一起念叨吧……

明明这么年
轻，人生才刚
刚起步啊……

为什么要
做这样的
傻事啊……

然后便会三三两两地回
到家中和家人团聚，
享受着全家人都活着
的幸福感……

对他们而言，
能够身体康健地去享
用各类美味的食物，
享受着全家人都活着
本就是值得感谢
的吧……

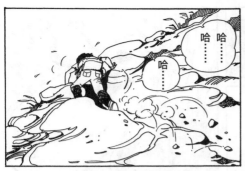

哈……
哈……

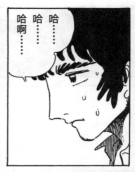

哈哈哈
啊……

ガツ

嗫

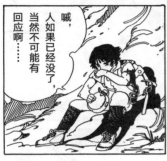

喊，
人如果已经没了，
当然不可能有
回应啊……

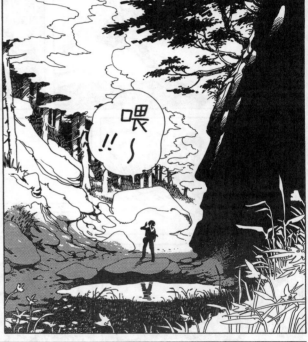

喂
～
!!

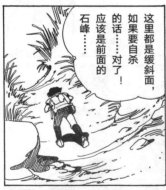

这里都是缓斜面，
如果要自杀
的话……对了！
应该是前面的
石峰……

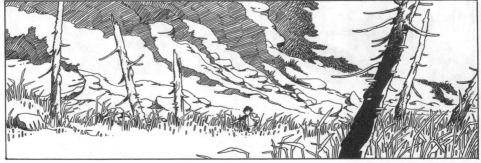

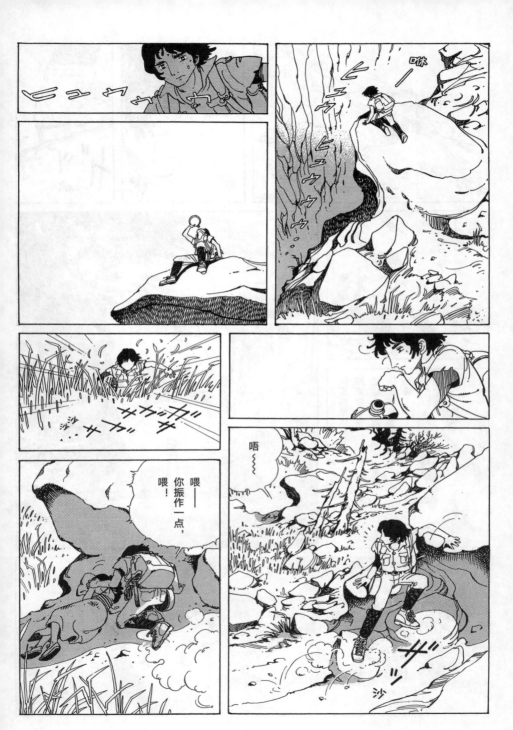

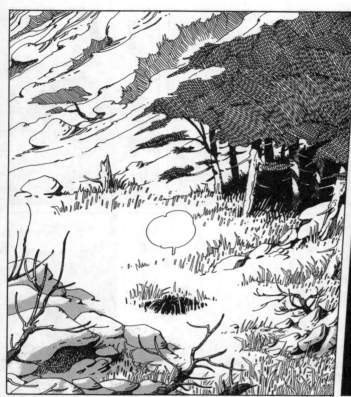

哇啊——

嘿嘿嘿……

也不影响咱拍摄山上的景物呀，

咱明明是来取材夏天的山景的，结果竟然被调用来搜救……

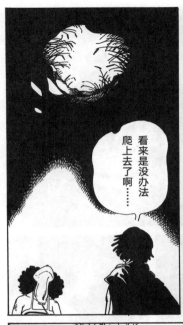

看来是没办法爬上去了啊……

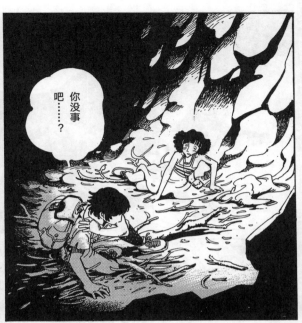

你没事吧……？

我、我才不要在这样的地方死呢！

不关你的事了啦！

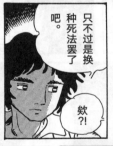

只不过是换种死法罢了吧。

欸?!

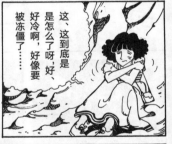

这、这到底是怎么了呀，好、好冷啊，好像要被冻僵了……

总之你先吃点儿东西填下肚子吧，你从昨天起就什么都没吃吧？

说不定还有其他的出口啊……

呜啊啊啊啊

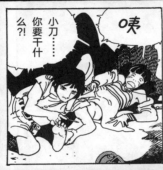

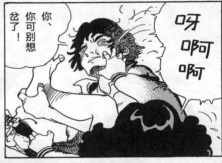

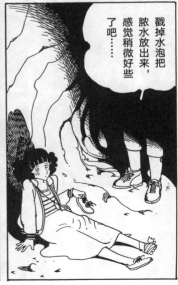

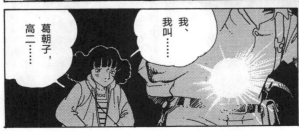

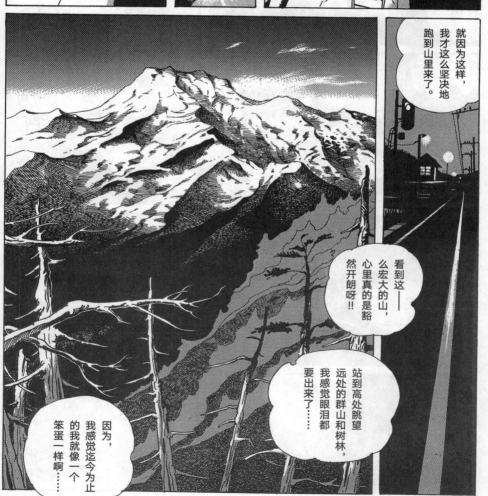

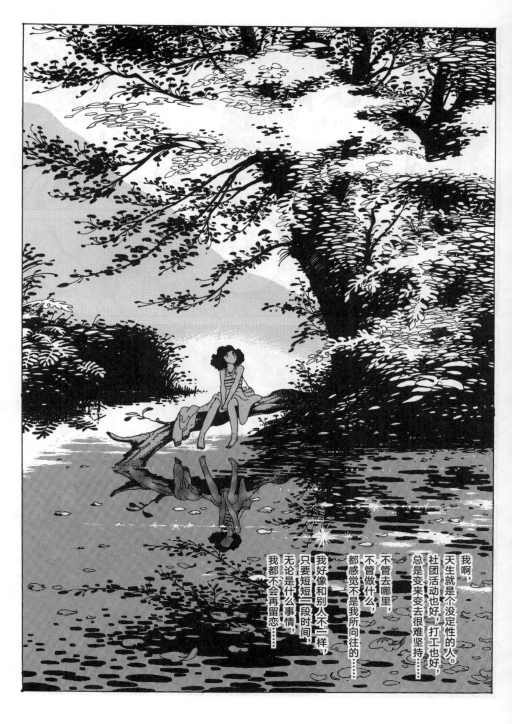

我啊，天生就是个没定性的人。社团活动也好，打工也好，总是变来变去很难坚持……

不管去哪里，不管做什么，都感觉不是我所向往的……

我好像和别人不一样，只要短短一段时间，无论是什么事情，我都不会再留恋……

是蝙蝠！

啪沙

呀啊啊

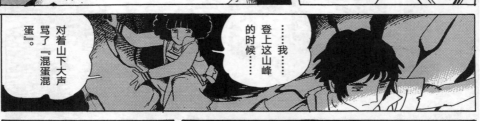

……我……登上这山峰的时候……

对着山下大声骂了『混蛋混蛋』。

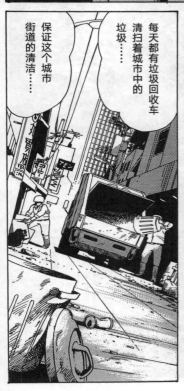

每天都有垃圾回收车清扫着城市中的垃圾……

保证这个城市街道的清洁……

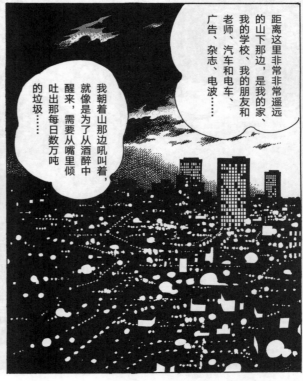

距离这里非常非常遥远的山下那边，是我的家、我的学校、我的朋友和老师、汽车和电车、广告、杂志、电波……

我朝着山那边吼叫着，就像是为了从酒醉中醒来，需要从嘴里倾吐出那每日数万吨的垃圾……

迅速地……

一切都像是随着抽水马桶的水流被卷去一般，无论是美丽无比的事物，还是污秽不堪无比的事物，都一点儿不剩，在我们的眼皮子底下，似是被抛弃一般消逝泯灭……

消毒剂的泡沫就像是交通高峰时人挤人的情景……

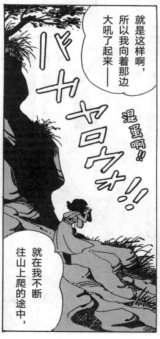

就是这样啊，所以我向着那边大吼了起来——

混蛋啊!!

就在我不断往山上爬的途中，

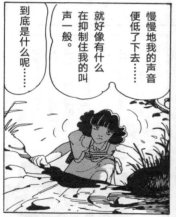

到底是什么呢……

在抑制住我的叫声一般。

就好像有什么便低了下去……

慢慢地我的声音

哈 哈……

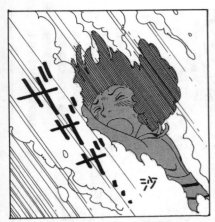

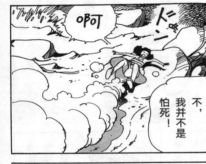

不，
我并不是
怕死！

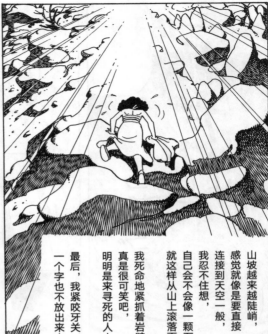

山坡越来越陡峭，
感觉就像是要直接
连接到天空一般，
就这样从山上滚落而下。
我死命地紧抓着岩壁，
自己会不会像一颗石子
我忍不住想，
真是可笑吧，
明明是来寻死的人——
最后，我紧咬牙关，
一个字也不放出来——

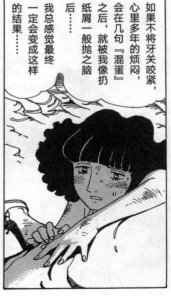

如果不将牙关咬紧，
心里多年的烦闷，
会在几句『混蛋』
之后，就被我像扔
纸屑一般抛之脑
后……
我总感觉最终
一定会变成这样
的结果……

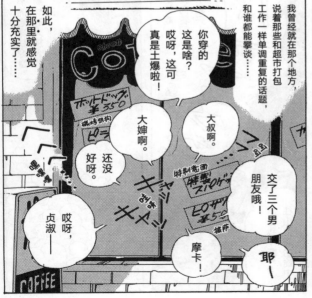

如此，
在那里就感觉
十分充实了……

你穿的
这是啥？

哎呀，这可
真是土爆啦！

大婶啊。

大叔啊。

还没
好呀。

交了三个男
朋友哦！

哎呀，
贞淑——

摩卡！

耶一

我曾经就在那个地方，
说着那些和超市打包
工作一样单调重复的话题，
和谁都能攀谈……

388

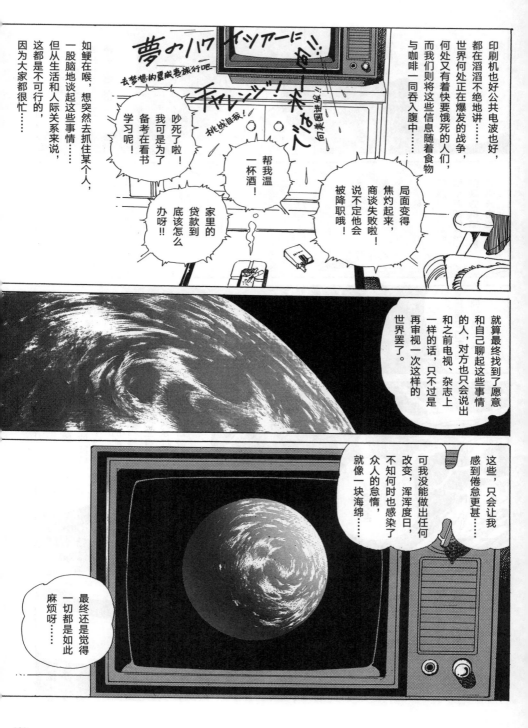

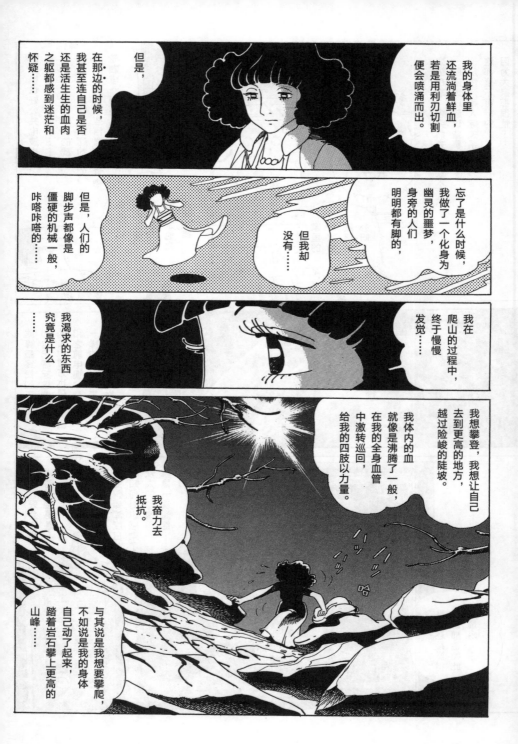

我的身体里
还流淌着鲜血，
若是用利刃切割
便会喷涌而出。

但是，
在那边的时候，
我甚至连自己是否
还是活生生的血肉
之躯都感到迷茫和
怀疑……

忘了是什么时候，
我做了一个化身为
幽灵的噩梦，
身旁的人们
明明都有脚的，

但我却
没有……

但是，人们的
脚步声都像是
僵硬的机械一般，
咔嗒咔嗒的……

我在
爬山的过程中，
终于慢慢
发觉……

我渴求的东西
究竟是什么

我想攀登，我想让自己
去到更高的地方，
越过险峻的陡坡。

我体内的血
就像是沸腾了一般，
在我的全身血管
中激转巡回，
给我的四肢以力量。

我奋力去
抵抗。

与其说是我想要攀爬，
不如说是我的身体
自己动了起来，
踏着岩石攀上更高的
山峰……

390

ドズッ 嚓

我们要在身体冷下来之前再次出发。

……稍微休息一会儿吧……

肌肉已经微微颤抖……心脏……也在剧烈跳动着……

你是搜救队的人吗？

不，我是在地质调查研究所工作的……

你一直都在山上？

嗯，几乎是吧……

ズッ ズッ 嘶嘶

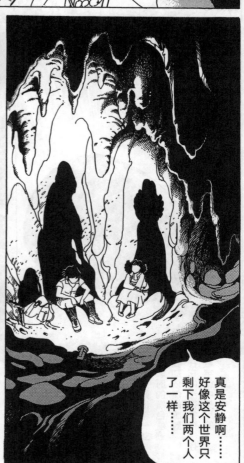

真是安静啊……好像这个世界只剩下我们两个人了一样……

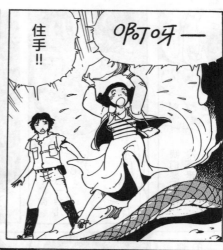

啊呀呀——

住手!!

别动它，它会自己走掉的。

我、我最讨厌蛇了啦～～

滑腻腻的

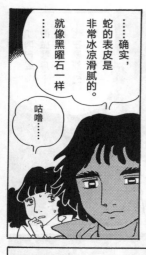

……确实，蛇的表皮是非常冰凉滑腻的。就像黑曜石一样……

咕噜……

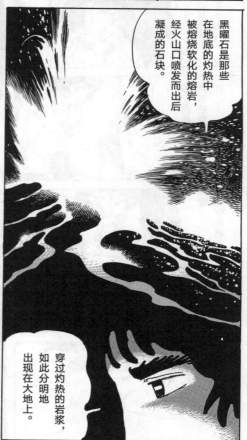

黑曜石是那些在地底的灼热中被熔烧软化的熔岩，经火山口喷发而出后凝成的石块。

穿过灼热的岩浆，如此分明地出现在大地上。

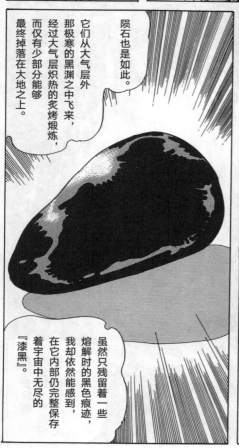

陨石也是如此。它们从大气层外那极寒的黑渊之中飞来，经过大气层炽热的炎烤煅炼，而仅有少部分能够最终掉落在大地之上。

虽然只残留着一些熔解时的黑色痕迹，我却依然能感到在它内部仍完整保存着宇宙中无尽的『漆黑』。

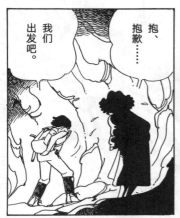

我们出发吧。

抱、抱歉……

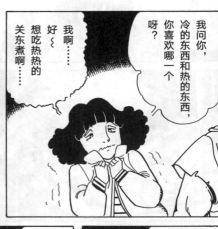

我问你，冷的东西和热的东西，你喜欢哪一个呀？

我啊……好～想吃热热的关东煮啊……

你这人真是和石头一样……

真是严苛。

那至少，别再用那种方式说话了。别为了获得便利，才主张自己是个女人。

你在说什么胡话呀！

那个——你生气了吧？说些什么嘛——

因为我一下子爬了好高好高的山所以情绪很不稳定嘛，原谅我啦。

女孩子都是这样的嘛——

那你还是别当女人了吧。

啊——我们到底走了多久啦……

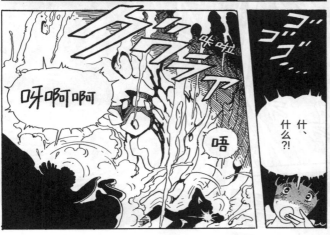

呀啊啊啊

唔

什、什么?!

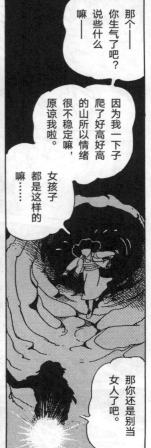

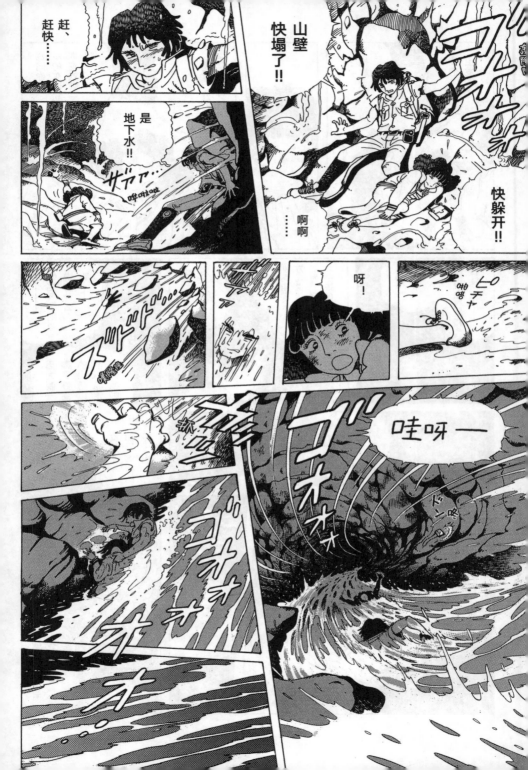

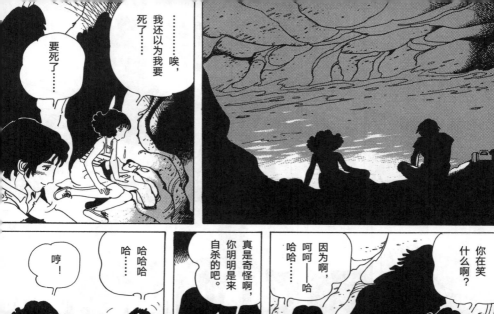

……唉，我还以为我要死了……

要死了……

你在笑什么啊？

哈哈哈

哈……

哼！

真是奇怪啊，你明明是来自杀的吧。

因为啊，呵呵——哈哈哈……

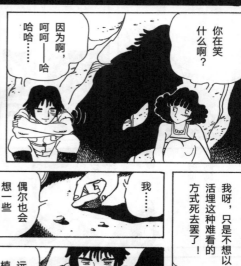

我呀，只是不想以活埋这种难看的方式死去罢了！

话说回来，前面已经走不通了吧……

我……

偶尔也会想一些事情……

远古时代的植物啊，恐龙啊，

最后不都变成地层中的煤炭和石油了吗？

要是人类也被掩埋地下，在经历长久的岁月之后，也必定会成为什么有用的物质吧……

如果最终注定会成为像矿石或陨石那样美丽的结晶的话……

人类也就能不再迷茫、不再踌躇地活下去吧……

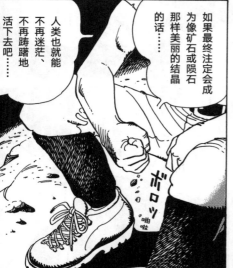

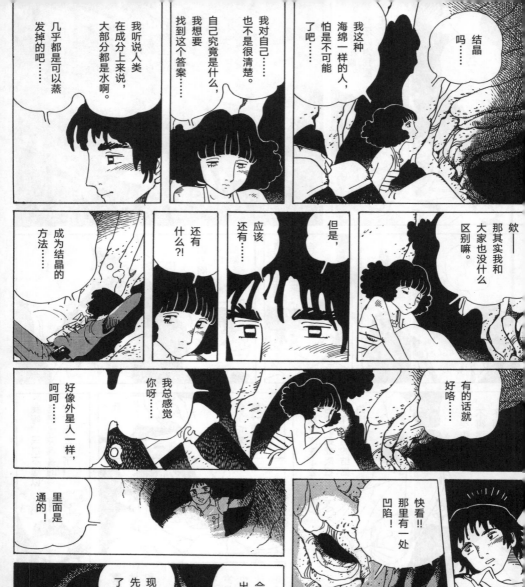
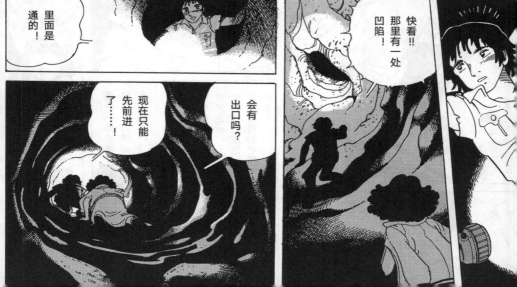

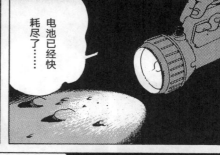

电池已经快耗尽了……

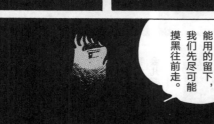
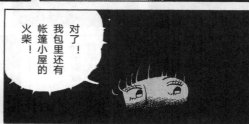

把干燥能用的留下，我们先尽可能摸黑往前走。

对了！我包里还有帐篷小屋的火柴！

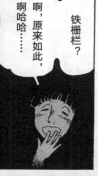
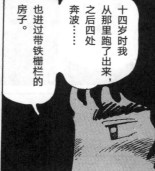

啊，原来如此，啊哈哈哈……

铁栅栏？

也进过带铁栅栏的房子。

十四岁时我从那里跑了出来，之后四处奔波……

……在我很小的时候就死了。我是在福利院长大的……

……我的父母

你是怎么进到地质研究所工作的呀？

那个，

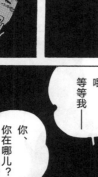

你、你在哪儿？

喂，等等我——

没、没事！只是踩滑了。

ОВОТ

怎么了?!

在劳教所里一个叫笹田的技术指导教我测量技术。也正因那人的关照……

但就在那时我发现，比起土地测量，我对石头和土壤更有兴趣。

来，抓着我的手吧。

好暖和
哦！

说什么傻话，刚才全身浸湿，现在应该早就冻僵了。

但是……感觉还是有一点点温热啦……

好像洞穴稍微变得宽敞了一些……

啊……好困啊，我实在太想睡觉了……啊……我稍微休息一会儿吧……

不行！现在睡着会死的！！

那——我不睡，只是稍微、稍微休息一会儿啦……

啊……好冷好冷……

火柴……快点根火柴吧……

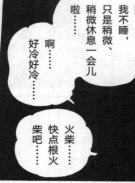

梦……

我说，咱们来轮流看那些美梦吧！你先来吧～～～快把眼睛闭起来。

这种事情……

我要划火柴了哟。

啊……好像卖火柴的小女孩一样……大雪的夜晚，在寒风中划亮一根又一根的火柴……在火光中看到那温暖的梦……

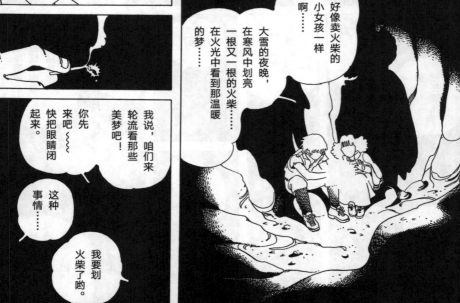

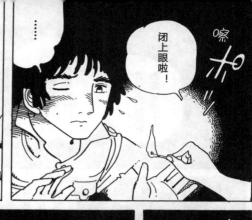

……

闭上眼啦！

嚓

下一个换我啦。

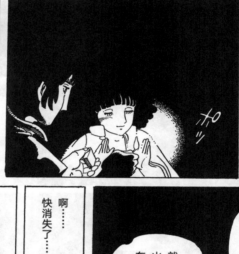

咻

我、我实在是……实……在是……

不行！！不能睡！

不行！不行！！

啊……快消失了……

别、别打啦！你再怎么打我也……

总感觉在这个如此之大的黑暗世界里，我们的梦……

就像是这火柴的火光一样渺小的东西呀……

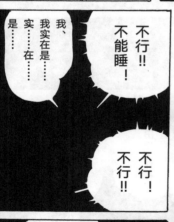

啪

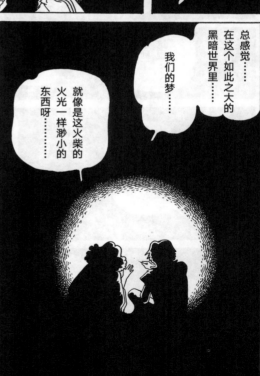

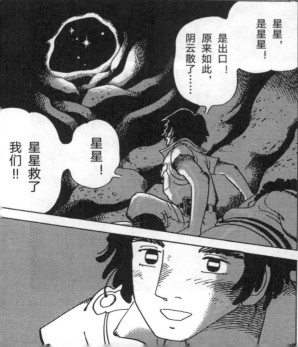
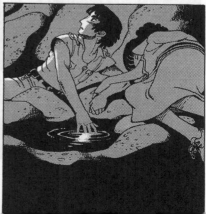

从大气层外
那极寒的黑渊之中飞来……

有的因高热燃烧殆尽，
也有的未完全烧尽，
最终降临大地之上……

《夜之结晶》完

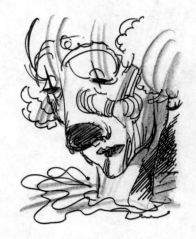

Illustrations & Sketches

插画&速写

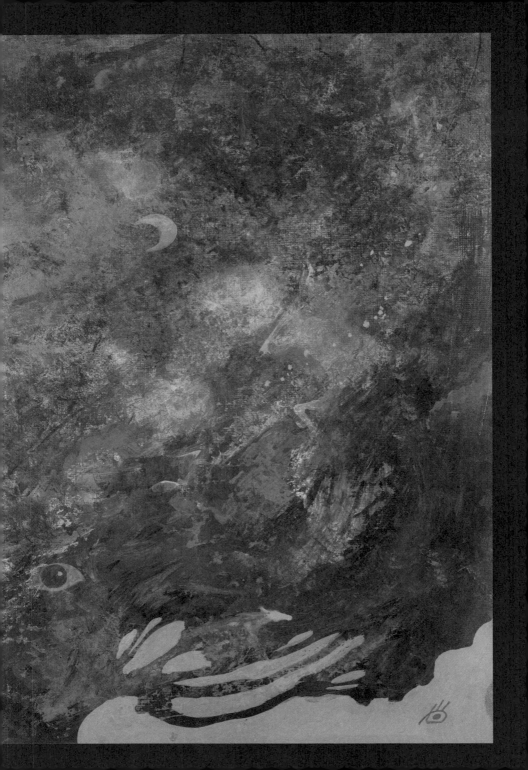

太阳翱翔于天空
光芒四散
暗影映衬着边缘
晨午昏夜　往复循环
当这一切映入心之棱镜
属于每个人的四季
便会到来——

《12色物语》原版下卷
卷首跨页插图

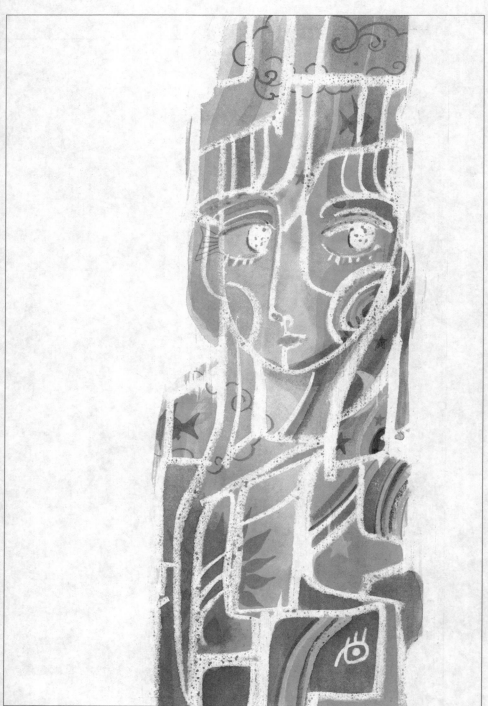

《12 色物语》原版上卷 封面图

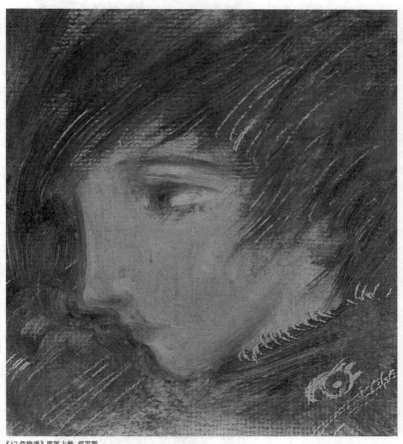

《12 色物语》原版上卷 扉页图

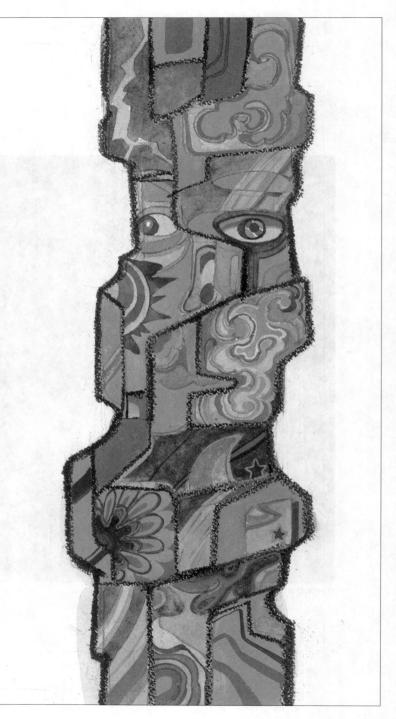

《12色物语》原版下卷 封面图

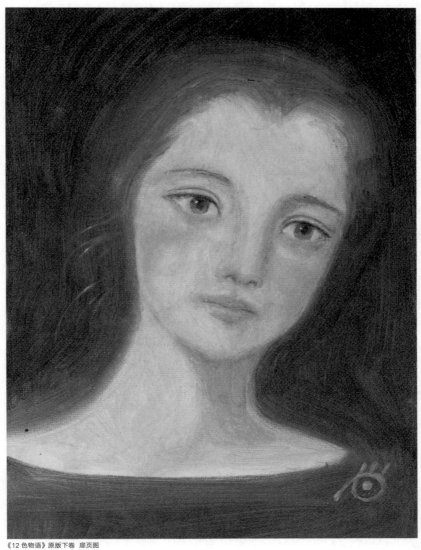

《12 色物语》原版下卷 扉页图

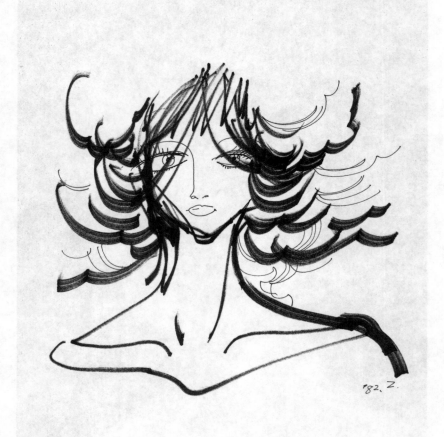

《12 色物语》原版下卷 内封图

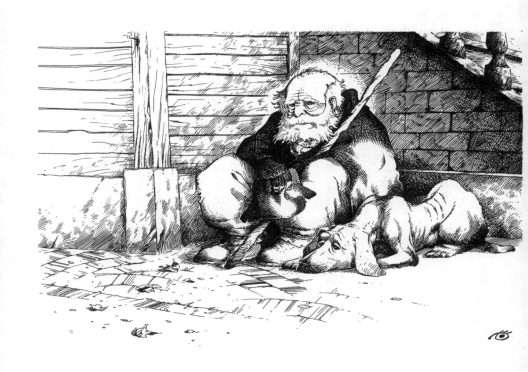

《12色物语》杂志广告图

（特别来稿）彩色的主角们

饭田耕一郎

在深深的水井中，浮着一个西瓜。

噼呛——

浸在幽暗的井底，那西瓜早已清凉可口。

尽管如此，由于这井太深，村里竟一时无人能将这可口的西瓜捞上来。

若从井中抬头仰望，井口就像高悬于夜空中的满月。

究竟何人，能早日品尝到这可口的西瓜？

在深深的水井中，浮着一个早已清凉可口静待享用的西瓜。

这个『井底西瓜』的故事，

是我向坂口先生问起对于科幻题材的印象时，

从他口中得来的。

我认为坂口先生的作品不仅仅以人作为故事的主角。

除了人类以外，作为陪伴的老狗、山羊、蜂雀、蝴蝶……皆为主角。

而在人物方面，比起年轻人，坂口先生或许更喜欢刻画年老的人。

那刻进肌肤的皱纹、凝视远方的瞳孔、弯曲变形的手指。

是了，比起年轻人的叹息，

一位长者的哀叹，更能道出人生的点点滴滴吧。

不，远远不只动物。

置于某处的烟斗、古旧的门扉、布满锈斑的钥匙，在坂口先生细致的描绘之中，皆是故事的主角。

不、不、甚至不只是物。天空、砂砾、车辙、树叶缝隙间散落的日光，在坂口先生笔下，皆是主角。

那拧动螺丝之声，树叶窸窣之声，

夜晚江边的浪花细细低语声，不知不觉都钻进了耳中。

然后，风似乎也有了颜色。

风穿过那街角的小巷，似乎有什么在闪着微光。

是一颗残缺的玻璃球。

因为那个缺口，日光一照在上面，便折射出万种光华。

原来如此，色彩亦能道出言语。

白，是透明而强大的意志。

赤，是对忘却的抵抗。

青，是逃离。

紫，是人生的赌注。

黄，是留驻的微光。

绿，是清醒时的孤独。

橙，是天真无邪的相遇。

桃，是永远的嫉妒。

灰，是颓废的叹息。

靛，是愤怒与成长。

茶，是记忆的悸动。

而黑，

是终结之后的开始。

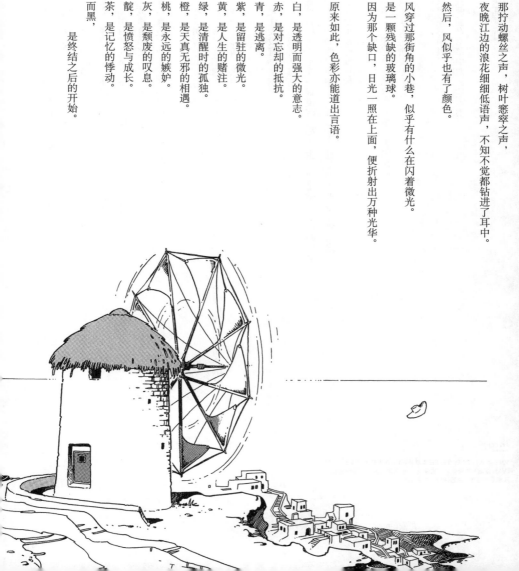

究竟是如何以这样一条如此简单的线索，创造出这样的世界的？

为何明明涂黑的部分，却如此鲜艳动人，

这一个个镜头的展开，是如此不凡。

看似轻盈快速勾画而出的一根根线条，却是如此绝妙。

在那黑白的线条之下不可思议地透出了五彩斑斓。

在故事开始之前，便已经有了一个多彩的世界。

而这颜色，也定然是在黑白之间精心描绘而出。

究竟是如何画出来的？我一遍又一遍地反复品读。

回过神来，却感到每一格画面都像被赋予了魔法一般，将我引入无限广阔的空间之中，

最终一切都随之化作一声叹息。

真是让人没有办法啊。

坂口先生很善于倾听，

各种各样的主角向他诉说沉重的人生，或是微不足道的话语，

他都一一聆听，再编绘进那从笔尖蓬勃而出的条条细线之中。

这不是谁都能模仿的。

这本书，想必会让读者反复读上很多次吧，

就这样永远地流传下去。

只要稍有闲暇，

我便会在书架中取出这本书，

侧耳倾听。

饭田耕一郎

1951 年 8 月 24 日出生于日本京都。1970 年前后担任《COM》
《VAN 漫画》等漫画杂志的编辑，1972 年以漫画家身份出道。
从事漫画创作、漫画评论、随笔写作。

图书在版编目(CIP)数据

12色物语 /（日）坂口尚著；猫见樱译. —— 成都：
四川美术出版社，2022.11
　ISBN 978-7-5410-4351-2

Ⅰ．①1⋯ Ⅱ．①坂⋯ ②猫⋯ Ⅲ．①漫画-作品集-
日本-现代 Ⅳ．①J238.2

中国版本图书馆CIP数据核字(2021)第193958号

著作权合同登记号　图进字：21-2021-419

12 色物语
12 SE WUYU

[日] 坂口尚 著
猫见樱 译

责任编辑　杨　东　张子惠
特邀编辑　罗雪澂
责任校对　田倩宇　温若均
原版设计　横山博彰
封面设计　陈慕阳
手写字体　陈慕阳
内文制作　张　典
责任印制　黎　伟　史广宜
出　　版　四川美术出版社
　　　　　　（成都市锦江区金石路239号　邮政编码610023）
发　　行　新经典发行有限公司
成品尺寸　148mm×210mm
印　　张　13
字　　数　230千
图　　幅　416幅
印　　刷　北京富诚彩色印刷有限公司
版　　次　2022年11月第1版
印　　次　2022年11月第1次印刷
书　　号　ISBN 978-7-5410-4351-2
定　　价　88.00元

　　简体中文版《12色物语》以2017年7月由坂口尚作品保存会监修、MOM（漫画作品保存会）出版发行的新装版《12色物语》为底本制作，该版本用数字化重组技术对原画进行了处理，但仍有部分原画（156~168页、235页、238页、403页、409页）缺失，使用的是首次出版时保留的复印画进行修复。修复工作在作者遗属的监修之下进行，已尽可能地再现原画状态。

　　《布鲁克林的星期天》的日文标题，有"旺"和"曜"两种写法，但根据作者亲笔书写的标题文字，本书中使用"旺"作为标题文字。

　　另外，书中或存在部分目前看来不适当的表现内容，但考虑到作品创作的时代背景以及主题内容，且基于作者已明确表明并无丝毫助长差别意识的意图，故而本书尽量保持作者的原文内容。

坂口尚官方主页: https://www.hisashi-s.jp